ウィリアム・モリス
クラシカルで美しいパターンとデザイン

William Morris
Father of Modern Design and Pattern

解説 ❊ 監修 海野 弘

ウィリアム・モリスの4つの世界

海野 弘

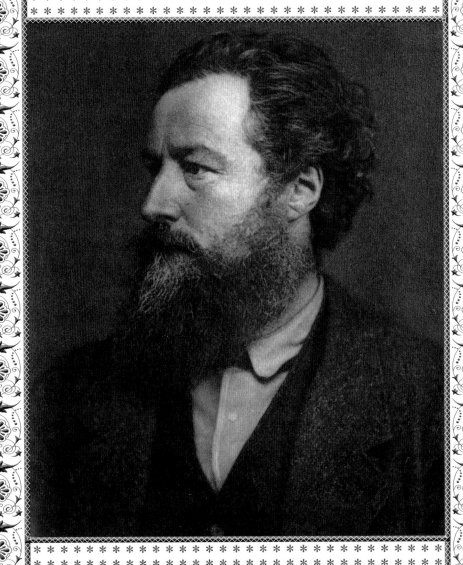

モリスの世界を4つに分ける

　ウィリアム・モリスは、アートのさまざまな領域を自在に回遊した人である。さらに彼は社会主義運動に参加し、活発に活動した。そして私生活においても波瀾万丈であった。まるでいくつもの生を生きたように見える。

　その人生があまりにも多面的で複雑であるから、それを4つに分割して考えてみよう。まず、人間とアートを両極とするX軸と「私（個）」と「私たち（社会）」を両極とするY軸を直交させると4つの領域（象限）ができる（閉じ込み図表「図解　ウィリアム・モリスの4つの世界」参照）。人間と私にはさまれた第1象限は、モリスの私生活の世界である。両親や家族、友人との愛と葛藤の物語だ。モリスはヴィクトリア期において、家族についても、女性についても異端の新しい考えを持ち、まわりの激しい批判を受けたのである。

　私とアートにはさまれた第2象限は、個人的なアートが入る。その中心はラファエル前派であるから、ラファエル前派の世界といっていいだろう。詩やファンタジー物語などもここに入る。

　アートと私たちにはさまれた第3象限は、社会的な共同体のアート、つまりデザイン、工芸などで、アーツ・アンド・クラフツ運動の世界といえるだろう。モリスがその創造力を全開させた世界である。

　私たちと人間にはさまれた第4象限は、モリスの社会主義運動の世界が入る。モリスの社会思想はユートピア的なもので夢物語に過ぎない、といわれた。そのためモリスはここで挫折して、第2や第3の世界にもどっていった。

　モリスの生涯をふりかえると、私には、ものすごく不幸で、そして最も幸せな人だったように思える。モリスは4つの世界のそれぞれで成功と挫折、栄光と悲劇を味わい、つねに別の世界に移らなければならなかった。1つの世界に安定した幸せを見つけられなかったので別の世界に逃れなければならなかったのである。不幸であることが1つの世界に落ち着かせなかったのだ。

　しかしこの不幸なさまよう王子は、その放浪のおかげで、4つの豊穣な世界をめぐることができ、それぞれで、今も私たちの心に語りかける見事な花を咲かすことができたのである。こんなに幸せな人がいるだろうか。

第1の世界　モリスの生涯

　ウィリアム・モリスは1834年に生まれた。同名の父ウィリアム・モリスはロンドンのシティの金融マンで、エマ・シェルトンと結婚した。両親とも、イギリス中流階級の富裕で保守的な家柄の出身であった。

　1833年、モリス夫妻はウォルサムストウに移った。ここでウィリアム・モリスが生まれたのである。ロンドンの東北にあり、近くに美しいエピングの森があった。1840年、すぐ近くのウッドフォード・ホールの大邸宅に移った。株でひともうけして、そこを買うことができたのである。

　大きく、ぜいたくな屋敷、広大で豊かな庭、それにつづく美しい森。そこでウィリアム・モリスは育ったのである。彼の芸術の源はそこにある。建物、庭、森などの原イメージはそこで刻まれたのだろう。

　父はこの田舎屋敷から馬車でロンドンに通っていた。モリスは地元の小学校に入り、エピングの森で遊んでいたといわれる。

　1847年、モリスが13歳の時に父が没している。少年期に父を亡くし、母子家庭に育ったことは、モリスの生涯にある影響を持ったであろう。なぜなら19世紀は父親が家族を支配した時代であった。そこでモリスが時代に反逆するような自由

奔放な生活ができたのは、彼を抑圧する父がいなかったからだろう。

1848年、モリスはモールバラ・カレッジに入った。中流階級の子どものためにつくられたパブリック・スクールであり、まだ歴史がないので、あまりきちんとしていなかった。モリスはここでなにも学ばなかった、といっている。

この年にはウォルサムストウのウォーター・ハウス（fig.1）に引っ越した。父がいなくなったので、小さい家に移ったのである。ここは保存され、モリス記念美術館となっている。

fig.1
1848-56年にモリス一家が暮らした
ウォーター・ハウス。現在はモリス記
念美術館になっている。

モリスは1852年、オックスフォード大学エクセター・カレッジの入試を受けた。隣の席にいたのがエドワード・バーン=ジョーンズ（P233）であった。青白いやせた青年で、たくましく大柄なモリスと対照的であった。バーン=ジョーンズはバーミンガムの額縁や鍍金（めっき）などの職人の息子であった。2人は1853年にオックスフォード大学に入学する。

オックスフォードは中世の面影を残す美しい所であった。モリスはその魅力をくまなく見てまわった。それからオックスフォードの友人たち。バーン=ジョーンズをはじめとして、数学者のチャールズ・フォークナー、詩人のR・W・ディクソンなどと親しくなる。

モリスは1人でいるのが好きで、なにかに夢中になって、まわりの人のことは忘れてしまうといった性格だったという。もし、偶然にバーン=ジョーンズに出会わず、彼と親しくならなかったら、彼は生涯、友人ができず、淋しい人生を送ったのではないだろうか。

バーン=ジョーンズのおかげでモリスはオックスフォードで、さまざまな人たちに紹介され、生涯の仲間たちを見つけたのである。1853-56年のオックスフォードの学生時代に、モリスは友人をつくり、詩を書きはじめ、美術や建築に目覚め、ゴシックの教会を見て歩くとともに、新しい、異端の美術とされていた〈ラファエル前派〉に出会う（fig.2）。

モリスはバーン=ジョーンズとともに画家を目指すようになる。大学を卒業し、2人はロンドンに出て、共同生活をする。この2人の友情も興味深い。ブルジョワのモリスと職人の子バーン=ジョーンズでは階級がちがっている。階級がやかましいイギリスでは、友情が成立しにくい。しかしモリスは自分の階級を保守的で国家的として嫌い、下層の労働者に共感を示した。

fig.2
モリス、ロセッティ、バーン=ジョーンズら
が装飾したオックスフォード大学学生会館
討論場の天井と壁面。数か月でぼろぼろに
なってしまったが、現在は修復されている。

このような、下層の人々に共感するという傾向はラファエル前派全体に見られる。

1856年、オックスフォードからロンドンに出てきたモリスは、ダンテ・ゲイブリエル・ロセッティ（P133）やジョン・ラスキン（P227）と知り合い、その影響を受ける。

1857年、ロセッティの提案による、オックスフォード大学学生会館の討議場に「アーサー王の死」[1]をテーマとした壁画を描くプロジェクトが受け入れられる。モリスやバーン=ジョーンズもロセッティ・サークルとしてこの計画に参加した。

彼らは壁画のモデルにする美女をさがすことにした。その先頭に立ったのはロセッティであった。彼はどんな女性にも気軽に話しかけ、しかも好感を持たれた。魔術的な美女ハンターであった。そして彼は、当時の、ヴィクトリア期の理想型であった、家庭的で従順な美女よりも、下層階級の娘の、自然で野性的な、はっきりと自分の意志を持った女性に魅せら

れていた。

　ロセッティはオックスフォードのある劇場で彼がさがしていたモデルにぴったりの女性を見つけた。首が長く、すらりとした体つきをして、メランコリックな大きな眼をしている。当時の規準では決して美女とはいえず、ジプシー（ロマ）の血が入っているのではないかといわれるほど、エキゾティックな雰囲気を漂わせていた。

　彼女はジェーン・バーデン（P43）、地元の馬丁の娘であった。ロセッティは彼女をモデルに雇う。ジェーンは、画家たちの自由な生活にはじめて出会い、美術や文学に触れ、新しい女の精神生活を歩み出す。

　ロセッティ、バーン＝ジョーンズとモリスは共同生活をしていたから、モデルも共有していた。モリスもジェーンを描き、しだいに親しくなっていった。

fig.3
詩集『グィネヴィアの抗弁』
ウィリアム・モリス著
印刷：ケルムスコット・プレス、ハマスミス刊
（1892）

　1859年、モリスはジェーンと結婚する。そのニュースは人々をおどろかせた。モリスが結婚するなどとは、友人たちは信じられなかった。彼はたくましく、フェンシングでも彼にかなう者はいなかった。彼は女性といるとなんとなく居心地が悪そうで、男の仲間たちといる方を好んだ。ロセッティのような、女性をうっとりさせる話し方などできなかった。モリスは女性にあまり興味がなさそうだ、と見られていた。

　1858年、モリスは最初の詩集『グィネヴィアの抗弁』（fig.3）を出した時、友人たちは、あの無骨なモリスが、女性に対するこれほどの情熱を秘めていたことに気づいた。この詩集はその後の彼の私生活を予告しているようなところがある。アーサー王の妃グィネヴィアは、騎士ランスロットとの仲を疑われている。

　この三角関係を、モリス、ジェーン、ロセッティに重ねて見ることができる。ジェーンを最初に見つけたのはロセッティであり、互いに好意を感じていた。しかしロセッティはエリザベス・シッダル（P141）と婚約していたので、ジェーンをモリスと結婚させた、といわれる。しかしシッダルが亡くなると、ロセッティはジェーンとの仲を復活させる。不思議なことに、モリスはその三角関係を認めていた。ジェーンをあまりに愛していたので、自分に欠けたものをジェーンに与えてやれるロセッティが必要だと思ったのだろうか。

　しかし1859年のモリスとジェーンの結婚の時は、その後の複雑な成りゆきの雲はまだかかっておらず、みんな喜びに沸

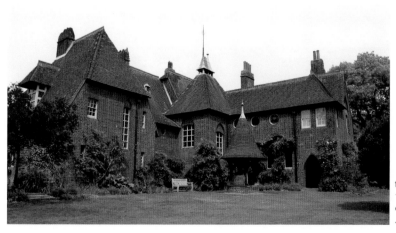

fig.4
1859年、フィリップ・ウェッブ
の設計により建てられたレッド・
ハウスの外観と中庭、井戸。

き立っていた。モリスはロンドンの東、テームズ河の南のベクスリィヒースに新居レッド・ハウス（fig.4）を建てた。友人の建築家フィリップ・ウェッブ（P88）の設計で、その他の友人たちが集まり、インテリア・デザインを手がけてくれた。

レッド・ハウスのインテリアや家具のデザインが評判となり、モリスは本格的にデザイン制作活動をはじめる決心をする。結婚と新居づくりは彼の新しい時代を開いたとともに、モダン・デザイン運動の1つのきっかけとなった。

19世紀半ばのイギリスでは、あらゆる分野の〈リフォーム〉（改良、改革）が求められていた。社会、政治、経済から、文化、芸術にいたるまで、リフォーム運動の波が押し寄せた。

1861年、長女ジェーン（ジェニー）・アリス（P59）が生まれた。モリス・マーシャル・フォークナー商会が創立された。1862年には次女メアリー（メイ、P75）が生まれた。モリスは最初の壁紙「格子垣（トレリス）」（P29-31）をデザインした。ステンドグラス、刺繍、家具などを制作する工房が出発した。1862年から65年までのレッド・ハウス時代は短いが、モリスにとっても、その仲間にとっても最も楽しい時代だったといわれる（fig.5）。

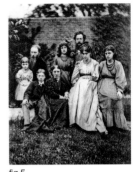

fig.5
1874年、モリス一家とバーン＝ジョーンズ一家。モリスはレッド・ハウスを増築してバーン＝ジョーンズ夫妻が同居できるようにしたかったが叶わなかった。

しかしそれは長くつづかず、モリスとジェーンとの溝が明らかになった。モリスの物をつくる情熱、その仲間の毎晩のようにくりひろげるどんちゃん騒ぎに、ジェーンはついていけなかった。ロセッティは手放した彼女への思いがもどってきて、また彼女をしばしば呼び、彼女を描いた。

レッド・ハウスの幸せな時代は終わった。工房の仕事はいそがしくなり、モリスはロンドンにもどり、クィーンズ・スクウェアに家を借り、階下を工房にし、2階に住んだ。

この時代、モリスはいそがしくデザインの仕事をした。しかしその間に書いた詩はジェーンへの苦しい想いを映している。

一方、ロセッティが使っていたモデルの1人であるギリシアの美女が、バーン＝ジョーンズを愛して、つきまとう事件があった。バーン＝ジョーンズはイタリアに逃げてしまった。妻ジェーンとの仲に悩むモリスと浮気な夫に悩むジョージイ（バーン＝ジョーンズ夫人）の心がふとかよい合い、2人はお互いに慰めを感じ、生涯の友人となる。

モリスは工芸の世界にますます熱中していくとともに、中世騎士物語やアイスランドのサガ[2]など伝説やおとぎ話のファンタジー世界に魅かれてゆく。今のこの世界に満足できず、それを変えようとする気持ちが強まってゆく。そのような夢想がジェーンには重荷だったのかもしれない。中世の王妃のように自分を理想化してくれるが、私は王妃ではない、と彼女は思うのだ。

若者たちの夢の共同体〈ラファエル前派ブラザーフッド〉も崩れてゆく。それぞれ大人になり、自分の世界を持ち、共通の夢を見なくなる。だが、モリスだけがその夢を見つづける。

モリス・マーシャル・フォークナー商会も、現実にぶつかり、モリスの理想主義的な制作は利益をもたらさない。共同経営者は離れてゆき、1875年、モリスは単独で経営するモリス商会に改組した。

このように、昔の仲間から孤立化していきながら、彼はさらに共同社会の問題へと関心を広げてゆく。1877年、彼はSPAB（古建築物保護協会）を設立する。古きよきものを保存するには、それにふさわしい社会が必要なのだ。モリスは社会主義運動の世界へ乗り出してゆく。

1880年代はモリスの政治活動の時代である。民主連盟に参加し、1884年には、より急進的な社会主義同盟をつくっ

た。また、アート・ワーカーズ・ギルドを結成した。社会主義者同盟機関誌『コモンウィール』を1885年に創刊する。しかし1880年代の後半、イギリスの社会主義運動は激しい弾圧を受ける。1887年、ロンドンのトラファルガー広場の集会で、弾圧により2名の死者が出た。「血の日曜日」といわれる。

　社会主義への弾圧が激しくなっただけでなく、内部対立も激化し、モリスの理想主義は孤立し、ついに追放される。

　1890年代、モリスは政治の世界から、アーツ・アンド・クラフツ運動、〈民衆芸術〉の世界にもどってくる。1891年、印刷所ケルムスコット・プレスが設立される。モリスの晩年の創造力が傾けられた、〈美しい本〉の世界が開かれる。モリスのファンタジーの国が花園のように咲き乱れる。その花々に埋もれるように、ウィリアム・モリスは逝った。62歳であった。限りなく不幸で、最も幸せだった詩人＝デザイナーを、長い年月、理解できなかったジェーンも、ウィリアム・モリスのかけがえのないやさしさ、彼のつくるものに刻まれた愛を最後にわかっていたのではないだろうか。

第2の世界　ラファエル前派

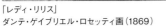

「レディ・リリス」
ダンテ・ゲイブリエル・ロセッティ画（1869）

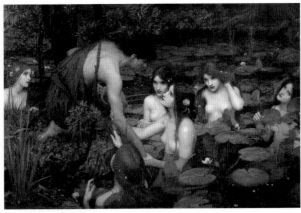

「ヒュラスとニンフたち」
ジョン・ウィリアム・ウォーターハウス画（1869）

　ラファエル前派は、1848年、ウィリアム・ホルマン・ハント（P161）、ジョン・エヴァレット・ミレー（P177）、ダンテ・ゲイブリエル・ロセッティを中心に結成されたラファエル前派ブラザーフッド（同盟、兄弟結社）にはじまる。ルネサンスの巨匠ラファエロ以降のアカデミックから脱して、それ以前のプリミティヴィズムにもどれ、という主張である。しかしこの初期のラファエル前派は1850年代半ばにほとんど終わっていて、ロセッティを中心に、第2次のラファエル前派が始動する。モリスやバーン＝ジョーンズが参加するのは、この第2次で、ロセッティ派といってもいい。ロマンティックで陶酔的な女性を描くのが特徴で、中世ゴシック、騎士物語の世界がくりかえし舞台になっている。

　モリスは1852年、バーン＝ジョーンズに出会い、ロセッティに紹介され、ラファエル前派の世界に魅せられた。なによりも、ラファエル前派において、モリスに魅力的だったのは、ラファエル前派ブラザーフッドという、中世の職人団体を思わせるアーティストの結社だったのではないだろうか。

　モリスは1856年にロンドンでバーン＝ジョーンズと共同生活をし、ロセッティに言われて、画家を目指す。そして「アーサー王の死」をモチーフとして壁画を描きながら、詩集『グィネヴィアの抗弁』をまとめる。ラファエル前派に導かれて、アー

サー王伝説をはじめとする広大なファンタジー世界に入っていくのである。

「アーサー王の死」を描いた壁画は残念なことに、ロセッティ、バーン=ジョーンズ、モリスがフレスコ画の技術を持っていなかったために、どんどん色がさめて、消えてしまう。その失敗から、モリスは古きよきものの保存について学ばなければならないことを知った。

なぜ昔のものが色あせず、壊れずに今も残っているのか。昔のやり方、手づくりでつくられているからだ。モリスは中世の職人のようにものをつくろうとする。紙や布も昔のやり方ですき、織らなければならない。

モリスはラファエル前派に出会い、中世の魅力を見出すとともに、絵画から、そこで使われるあらゆる事物、家具や食器、紙、布をつくり出す工芸へと関心を広げた。中世のイメージだけでなく、実際の事物をつくろうとしていくことで中世職人の心と身体の中へモリスは入っていこうとするのだ。

モリスはラファエル前派のイメージ世界（純粋美術）の枠を超えて、工芸・デザインの世界へ踏み出した。それによって、抽象的な観念、イメージ、印象は、具体的な世界の変革へと結びついていったのである。

第3の世界　アーツ・アンド・クラフツ運動

レッド・ハウス内の家具とインテリア。

モリスの活動の中心となる工芸世界は、いつからはじめたらいいのだろう。小さい時から手を動かすことが好きであった少年は、手でつくることで、考えたり見たりしていたようである。さらにそれに、共同制作の楽しみが加わる。それらの要素を一挙に花咲かせたのは、1859年、レッド・ハウスをつくった時であった。建物からインテリア、家具などのすべてをデザインする、しかも、親しい仲間が集まって、わいわいいいながらの共同制作である。そしてその家は、モリスとジェーンの愛の巣なのだ。

そのような新しいデザインへのこだわりは、モリスだけのものではなく、新しいデザインの精神の流れの中にあった。すなわち、アーツ・アンド・クラフツ運動という新しい水流がモリスを貫いていたのである。

アーツ・アンド・クラフツ運動は、1880年代にあらわれた手工芸復興運動である。モリスはその先導的な役割を果たした。この運動は非常に幅広く、複雑な流れなので、一口にまとめにくいが、いくつかの特徴をあげておくと、まず、機械生

産に対して手づくりの復興を掲げた。ものをつくることを、人間的な仕事としてとりもどそうとした。新しいものをつくることは、新しい人間を生長させることであるべきだ。次に、ものをつくることは、あくまで自然から学ぶべきである、というのがアーツ・アンド・クラフツ運動の特徴である。

　産業革命による機械化、工業化の中で、あらためて、自然からもののつくり方を学ぼうという考えがあらわれる。人間はこれまで、自然と協調してものをつくり、生きてきたのだ。しかし、現代において、人間は自然を見なくなっているのではないか。そのような危機感がアーツ・アンド・クラフツ運動を誕生させたのであった。

　1861年、モリス・マーシャル・フォークナー商会が設立される。1877年にはリバティ商会が設立される。1882年にはセンチュリー・ギルド、1884年にはアート・ワーカーズ・ギルドがつくられる。アーティスト仲間のサークルなどからはじまった共同工房は、やがて中世職人の〈ギルド〉のような芸術連盟、芸術家村（コロニー）へと発展していく。

　1887年にはついにアーツ・アンド・クラフツ展協会が設立され、工房やギルドの作品の共同展示を行うようになる。モリスはその中心的なメンバーとして、協会の趣旨を講演や論文で広く発信する。

　〈ギルド〉のメンバーはブラザーと呼ばれる。それは兄弟結社（ブラザーフッド）なのである。ブラザーによってマスター（親方）が選ばれる。

　アーツ・アンド・クラフツ運動は、女性のデザイナーにも開かれていた。それまで女性の遊び仕事とされていた刺繍などがアートとして評価されたのである。

　モリスは居心地のいい家をまず、つくろうとした。家具や壁紙までがデザインされ、人間らしい、あたたかい家ができると、そこにくつろいで、〈美しい本〉を読みたい、と思った。モリスのそのような生き方が、アーツ・アンド・クラフツ運動の源流となっている。

第4の世界　ユートピアへの旅

　エンゲルスはモリスを、センチメンタルな社会主義者だ、といったそうである。彼は一貫した論理的な社会主義者ではなかったが、1880年代、英国において階級対立が高まり、社会主義運動が激しくなった時、彼はまっしぐらにそれに飛び込んでいった。

　当時の社会主義では大きく3つのグループがあった。アナーキズム[3]とマルクス主義[4]が激しく対立し、その間に、中道の穏健派[5]フェビアニズム[6]があった。

　モリスは1883年にマルクスの『資本論』[7]（fig.6）を読み、共鳴し、マルクス主義のメンバーとなった。この年、彼は「社会民主連盟」に入った。しかしその年、すぐに分裂し、翌84年、モリスは、ウォルター・クレイン（P281）、ベルフォード・バックス、エレノア・マルクス（マルクスの娘、P257）とともに「社会主義同盟」（fig.7）を結成した。1885年、機関誌『コモンウィール』（fig.8）を創刊した。モリスは刊行の費用を出し、寄稿をつづけた。ここに連載されたのが、モリスの晩年の名作『ユートピアだより』（fig.9）である。

　しかし1887年頃から「社会主義同盟」の内部抗争がはじまり、アナーキストの勢力が強くなり、1890年にはアナーキスト派が編集権も握ってしまった。モリスは主筆を追われた。それでも彼は出資をつづけ、『ユートピアだより』をつづけて、

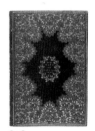

fig.6
『資本論』
カール・マルクス著
モリスの蔵書。1884年に社会主義者であった装丁家のコブデン＝サンダーソンが緑色革に金色の文字をほどこして製本し直した。

10月で完結した。

しかし「社会主義同盟」に彼の居場所はなかった。モリスは同盟のハマスミス支部とともに「ハマスミス社会主義協会」を結成した。そして彼のケルムスコット・ハウスの作業場で、毎週2回、集会を開いた。彼の社会運動は、広く世界の人々に働きかけるというよりは、地方の隠れた協会の集まりとなった。

モリスの体力は急に衰えた。しかし社会を変えようとする戦闘的な社会主義者の魂は失われることはなかった。1896年1月、社会民主連盟の新年会に出て、分裂、対立している社会主義者に一致団結を呼びかける感動的なスピーチをした。

しかし彼は、自分の最期が近づいているのを感じていた。間に合うだろうか、と彼は思いに沈んだ。最後に彼が全力を傾けたのは、ケルムスコット・プレスの傑作となる『ジェフリー・チョーサー作品集』(fig.10)であった。1895年11月には悲願のデザインができた。1896年に入り、モリスはその仕上がりを待ちかねていた。5月には印刷が終わった。そして6月30日に2部の見本が製本所から届いた。

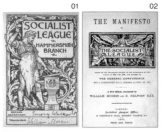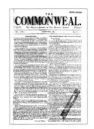

fig.7
01『社会主義同盟ハマスミス支部の会員カード』
エメリー・ウォーカーとモリスの署名入り。
デザイン：ウォルター・クレイン

fig.8
機関誌『コモンウィール』創刊号
(1885)

02「社会主義同盟宣言」
起草：ウィリアム・モリス、ベルフォート・バックス
デザイン：ウォルター・クレイン
(1885)

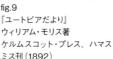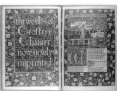

fig.9
『ユートピアだより』
ウィリアム・モリス著
ケルムスコット・プレス、ハマスミス刊(1892)

fig.10
『ジェフリー・チョーサー作品集』
ウィリアム・モリス著
ケルムスコット・プレス、ハマスミス刊(1896)

彼はついにつくりたかった〈美しい本〉をつくり、その完成に間に合ったのであった。彼はバーン＝ジョーンズの100点の挿絵を入れた『アーサー王の死』を出したいといった。しかし、もうその時が残されていないことは、彼にもわかっていたようであった。病いに倒れ、自制心がゆるむと、モリスの内部にたたえられていたやさしさがあふれてくるのを、まわりの人は感じたという。ロセッティとちがって、ぶっきらぼうで女性への細やかな感情を持っていないと見られたモリスの大いなるやさしさに人々はやっと気づいたのであった。そのことに、ジェーン・モリスも気がついたであろうか。きっと気づいていたろう、と私は思う。

1896年10月3日、モリスは没した。すべての仕事から解放された、清らかな顔をしていた。ある人は、なにかをつくろうとしてぎらぎらと目を輝かしていたモリスを惜しんだ。

註1「アーサー王の死」…15世紀後半に騎士トマス・マロリーによって書かれた長編作品『アーサー王の死』をモチーフにした。

註2　サガ…おもに中世アイスランドで成立した古ノルド語（古アイスランド語）による散文作品の総称。ノルウェーやアイスランドでの出来事を題材にしたものが多い。

註3　アナーキズム…政治思想の1つで、国家や権威を望ましくない、必要でない、有害なものと考え、その代わりに国家のない社会、アナーキー（無政府状態）を推進する思想。

註4　マルクス主義…カール・マルクスとフリードリヒ・エンゲルスにより確立された社会主義思想体系。資本主義の発展法則を解明して、労働者が資本を増殖するためだけに生きるという賃労働の悲惨な本質を廃棄し、階級のない協同社会の実現を目指す。

註5　穏健派…直面した問題を、強硬手段を用いず、穏やかに解決しようとする立場の人。

註6　フェビアニズム…1884年に結成された、漸進的な社会改革を主張する英国の社会主義者の団体、フェビアン協会の主張する社会改良運動。穏健的社会主義思想。

註7　『資本論』…カール・マルクスの著作。ヘーゲルの弁証法を批判的に継承し、それまでの経済学の批判的再構成を通じて、資本主義的生産様式、剰余価値の生成過程、資本の運動諸法則を明らかにした。

The Four Worlds of William Morris

Unno Hiroshi

 ## Why Four Worlds?

William Morris was engaged in many forms of art, he was active in the socialist movement, and his private life was stormy and full of drama. He led, as it were, many lives.

His life was so multifaceted that I would like to break it into four parts. If the-man-and-his-art is the x-axis and I-and-we the y-axis, the resulting chart is divided into four zones or worlds. World 1 is people and self: Morris's private life. Here we find parents, family, friends, love and conflict. Morris, living in the Victorian Era, was a man with radical ideas about women and the family.

World 2 is art and self: the art he created himself. The focus is the world of the Pre-Raphaelites, as well as his poetry and fantastic tales.

World 3 is art and others, art as a social, collective activity: the world of design and the Arts and Crafts Movement. Here we see Morris's creativity in full bloom.

World 4, we and humanity, includes Morris's involvement with socialism, where his thinking never went beyond utopian dreams. Disillusioned, he returned to Worlds 2 and 3.

Morris was both the most unfortunate and the most fortunate of men. In all four worlds, he experienced both failure and success, both tragedy and renown, and was constantly forced to move on to another world. Not able to find stable happiness in any one world, he fled to another but was never able to settle down. He found riches in all four, and left brilliant achievements that still speak to us in each. Dare we call him an unhappy man?

 ## World No.1: The Private Life of Morris

William Morris was born in 1834 to his father, William Morris, a City of London financier, and his wife, nee Emma Shelton. He grew up in a conservative, affluent middle class English family.

In 1833, his parents moved to Walthamstow, in northeast London, where Morris was born. The location was near beautiful Epping Forest. In 1840, they purchased a nearby mansion, Woodford Hall, with the proceeds of successful stock trading.

This large, luxurious house had a spacious garden connected to the beautiful forest. Here William Morris grew up; here he found the wellsprings of his art, primal images of architecture, gardens and forests engraved on his heart.

His father commuted from his country house to London by horse-drawn carriage. Morris attended the local elementary school and played in Epping Forest.

In 1847, Morris's father died. Having lost his father at the age of 13, he was raised by his mother in a single-parent household. Those events had a lasting impact on his life, for he grew up without a strict father, in an era in which the father was the head of the household. Without a father to restrain him, Morris lived as he pleased despite the rigidities of Victorian society.

In 1848, Morris entered Marlborough College, a new public school, created for middle-class children. The school was not demanding, and Morris did not study hard. His family also moved to a smaller residence, Water House, that year. That house is now the William Morris Gallery.

In 1852, Morris sat the entrance examinations for Exeter College at Oxford. Sitting beside him was Edward Burne-Jones. This thin, pale youth, the son of a Birmingham frame-maker, was the opposite of the big, rugged William Morris. The two entered Oxford together in 1853.

Morris was entranced by Oxford, which retained many beautiful traces of its medieval past. There, too, he made

friends: Burne-Jones, the mathematician Charles Faulkner, and the poet R. W. Dixon. Morris liked being alone.

Immersed in one of his projects, he would forget the people around him. If he had not happened to meet Burne-Jones, he might have been alone and friendless all his life.

Thanks to Burne-Jones, however, Morris met many people while at Oxford. During those years (1853-1856), he made friends, began to write poetry, had his eyes opened to art and architecture, hiked to visit Gothic churches, and encountered a new, avant-garde art movement, the Pre-Raphaelites.

Both Burne-Jones and Morris decided to become painters. After graduation, they lived together in London. Their friendship was deep. The bourgeois Morris and the craftsman's son Burne-Jones belonged to different social classes and, in class-conscious Britain, it should have been hard for them to become friends. But Morris hated his own conservative and nationalistic class and felt strong sympathy for the lower classes. That tendency was characteristic of all the Pre-Raphaelites.

In 1856, having moved from Oxford to London, Morris met and was influenced by Rossetti and Ruskin. In 1857, at Rossetti's suggestion, Morris took part in a project to create murals of scenes from Morte d'Arthur on the walls of the Oxford Union. Burne-Jones also participated as a member of Rossetti's circle.

The group looked for a beautiful woman to be the model for their murals. The leader in this effort was Rossetti. He was comfortable speaking to women, who found him attractive; he was a real ladies' man. The women he preferred over the obedient, domestic type idealized during the Victorian era were the daughters of the lower classes, who seemed more natural and wild.

Rossetti found just the model he was looking for at an Oxford theater. Her neck was long, her body slender, her eyes large and melancholy. By the standards of her age not a beauty, she had an exotic look that some thought meant she was part Romany.

Her name was Jane Burden, and she was the daughter of a local groom. Rossetti's asking her to be the group's model was her first encounter with the free and easy life of the artist. Touched by art and literature, she began living the spiritual life of a new type of woman.

Rossetti, Burne-Jones, and Morris lived together and shared the same model. As Morris sketched Jane, they grew fond of each other. Their marriage in 1859, however, surprised Morris's friends, who had not believed that he would ever marry. A big, tough man, he had always seemed uncomfortable around women, preferring the company of other men. He had none of Rossetti's skill as a seducer.

It was in 1858, when Morris published *The Defense of Guenevere*, that his friends notice the passion for women that Morris's rough exterior had concealed. But that first collection of poems also foreshadowed what his private life would become. Arthur's Guenevere had Sir Lancelot.

Morris, Jane, and Rossetti were involved in a similar triangle. Rossetti was the first to discover Jane and they still cared for each other. Rossetti having been engaged to Elizabeth Siddal however, he had Jane marry Morris. When Siddal died, Rossetti and Jane renewed their affair. Oddly enough, Morris accepted this triangular relationship, loving Jane so much that he accepted her need for Rossetti.

When Morris and Jane married in 1859, however, the complexities that would cloud their relationship had not yet appeared. Everyone was happy. Morris built the Red House in Bexleyheath, on the south bank of the Thames, in London's East End. The house was designed by Morris's friend, architect Philip Webb. Other friends contributed to the interior design.

When the Red House's interior and furnishings won high praise, Morris decided to pursue a career as a designer. With his marriage and a new home, a new period began, an opportunity to launch the Modern Design movement. The timing was right: In the latter half of the nineteenth century, the English were pursuing reform in many fields, from society, politics, and economics to culture and art.

In 1861, Morris's daughter Jane Alice (Jenny) was born and Morris, Marshall, Faulkner & Co. was founded. In 1862, Morris's second daughter Mary (May) was born and Morris designed Trellis, his first wallpaper. His studio produced stained glass, embroidery, and furniture. The brief Red House period, from 1862 to 1865, was the happiest period of their lives for both Morris and his friends.

Then, however, a growing divide between Morris and Jane became clear. Morris was absorbed in the things he was making and spending his nights making merry with his male friends; Jane did not take part. Meanwhile,

Rossetti could not forget the woman he had given up; he frequently painted Jane.

The happy days of the Red House period were over. Busy with his work, Morris returned to London and rented a house in Queens Square. The lower floors were his studio, the second floor his residence. During this period, Morris was absorbed in creating his designs. The poems he wrote then, however, reveal his bitter feelings toward Jane.

As Morris became more deeply immersed in the world of crafts, he also became fascinated with tales of medieval knights, Icelandic sagas, and other traditional stories and fantasies. His dissatisfaction with the state of the world and his desire to change it intensified. His absorption in those dreams must have been a burden to Jane. His ideal was a medieval princess, but Jane could not see herself in that role.

The Pre-Raphaelite Brotherhood broke up; as its members matured, they found their own worlds. Only Morris remained true to their shared dream. Morris, Marshall, Faulkner & Co. also ran into trouble. The idealism with which Morris approached his work did not generate profits. The partnership broke up, and in 1875 Morris founded Morris & Company, a sole proprietorship.

As Morris became more independent of his old friends, his interest in the problems of society as a whole widened. In 1877, he founded the Society for the Protection of Ancient Buildings (SPAB). His realization that the preservation of what was old and good required a society worthy of them was his first step toward involvement in the socialist movement. The 1880s were the period in which Morris was most politically active. During the 1890s Morris left politics and returned to the Arts and Crafts Movement. In 1891, he established the Kelmscott Press.

During his final years, he devoted himself to the world of "beautiful books." The country of Morris's fantasies was strewn with flowers. When Morris died at the age of 62 it was as if he had buried himself in flowers. Although his beloved Jane did not understand or accept him, his work was filled with his lifelong and limitless love for her.

World No. 2: The Pre-Raphaelites

The Pre-Raphaelite Brotherhood was formed in 1848 by William Holman Hunt, John Everett Millais, and Dante Gabriel Rossetti. Its members wanted to escape from academicism and return to the primitivism of art before Raphael. This first phase of the Pre-Raphaelite movement ended in the mid-1850s. Rossetti then launched its second phase, which included William Morris and Edward Burne-Jones. Their work was characterized by romantic, intoxicating paintings of women as well as repeated forays into the world of chivalry and a gothic past.

In 1852, Morris met Burne-Jones, who introduced him to Rossetti and the world of Pre-Raphaelite art. What fascinated Morris was the Pre-Raphaelite Brotherhood itself, a group of artists reminiscent of a medieval guild. In 1855, Morris and Burne-Jones were living together in London, at Rossetti's urging, aiming to become artists. While they were painting the Mort d'Arthur murals, Morris wrote the poems in *The Defense of Guenevere*. The Pre-Raphaelites led him to the Arthurian legends and a vast world of fantasy.

Unfortunately, Rossetti, Burne-Jones, and Morris lacked the basic techniques of fresco painting, and the colors of the Mort d'Arthur murals faded away. That setback taught Morris the importance of learning from the good and the old. How was it that colors have remained vivid and undamaged in ancient artifacts? Because, he concluded, in the old way of doing things, they were always handmade. Morris wanted to create in the way that medieval craftsmen had, even making his own paper and cloth.

As Morris was introduced to the Pre-Raphaelites and was becoming fascinated by the middle ages, his artistic interests grew beyond painting to include the crafts, including furniture, tableware, paper, and textiles. Not content with medieval imagery, he wanted to embrace medieval craftsmanship spiritually and physically and produce real, physical things himself. Morris transcended the "pure art" world of the Pre-Raphaelites to plunge into the worlds of craft and design. He tied their abstract ideas and imagery to the world of the home.

World No. 3: The Arts and Crafts Movement

When did Morris first become interested in the crafts that became so central to his life? As a child, he was always working with his hands, making things or thinking about or observing them. He also enjoyed working with others on joint projects. These characteristics were in full bloom in 1859 when he built the Red House. To design the

house, its interiors and its furniture, Morris assembled his friends and made it a shared project.

Morris was not alone in his fascination with a new approach to design. He was in tune with, and led, the Arts and Crafts Movement, a movement that emerged in the 1880s to revive traditional handicrafts. The movement's scope was extremely broad and complex. It included efforts to revive handicrafts, in reaction to industrialization, to return manufacturing to human hands. But a new way of making things would require the cultivation of a new kind of human being. Thus, makers should, above all, learn from nature. The Arts and Crafts Movement advocated the need to learn more natural forms of manufacturing from nature itself, to recover the harmony with nature that was being lost in the modern world.

One step in Morris's leadership in the crafts was founding of Morris, Marshall, Faulkner & Co. in 1861. It was followed by Liberty & Company in 1877 and the Century Guild in 1882 and the Art Workers Guild in 1884. What had begun as art schools or joint workshops developed into collectives modeled on medieval craft guilds and even artists' colonies.

In 1887, the Arts and Crafts Exhibition Society was formed to exhibit the works produced by those collectives and guilds. Morris was a leading member, making speeches and writing about the society' principles.

Members of these modern guilds called each other "brothers" and saw themselves as a brotherhood; the brothers elected the guild masters. Despite that terminology, the Arts and Crafts Movement was accepting of female designers. Their work, especially in such traditionally feminine fields as embroidery, came to be seen as art and highly regarded.

Morris himself aimed to create a comfortable home. Everything, including its furniture and wallpaper, was designed to convey humanity and warmth, a place to relax and read "beautiful books." Morris's lifestyle became a primary source of the Arts and Crafts Movement.

World No.4: Traveling to Utopia

Morris, whom Engels called a sentimental socialist, never fully embraced socialist theory. During the 1880s, when class conflict intensified in Britain and interest in socialism rose to a fever pitch, however, he threw himself into the movement.

At this time there were three main groups of socialists: the Anarchists and the Marxists, who were fiercely opposed to each other, and a moderate faction, the Fabians.

Morris read *Das Kapital* in 1883 and became a Marxist. When the movement split that year, he joined Walter Crane, *Ernest Bax* and Marx's daughter Eleanor Marx, to form the Socialist League, which launched the journal *Commonweal* in 1885. Morris both funded and wrote for it. His utopian travelogue *News from Nowhere* was originally serialized in it.

In about 1887, however, factionalism broke out within the Socialist League, the Anarchists gained strength, and in 1890, they seized editorial control of its journal. While Morris continued to fund its publication and completed *News from Nowhere* in October of that year, the Socialist League was no longer the place for him. With other members of the League's Hammersmith Branch, he broke off to found the Hammersmith Socialist Society. The new group met twice each month at Morris's Kelmscott Press. What had begun as a global movement became, in effect, a quiet local congregation.

Morris's health was failing, but he never lost his fighting socialist spirit. In January 1896, at a New Year's party for the Democratic Federation, he gave a passionate speech against factionalism and calling for renewed unity.

He sensed, however, that his own life was drawing to its end. Would he be able to complete all that he wanted to do? He poured his remaining strength into producing the Kelmscott Press masterpiece, *The Works of Geoffrey Chaucer*. In November 1895 he completed its design. At the start of 1896 he was impatiently waiting to see the book finished. It was printed in May. On June 30th, he received two copies of the samples.

The "beautiful book" of his dreams was complete. His next project was to have been *The Death of Arthur*, with 100 illustrations by Burne-Jones, but he was not allowed the time. He fell ill and died on October 3, 1896. His labors were complete, his face pure and innocent. Some imagined that he was thinking of his next project.

モリスをめぐる美術の流れ

19世紀

| 1800 | 1810 | 1820 | 1830 | 1840 | 1850 | 1860 | 1870 |

美術の流れ

ヴィクトリア様式（1837-1901年）

象徴主義・ラファエル前派

ジャポニスム

アーツ・アンド

同時代の芸術家たち

ジョン・ラスキン John Ruskin（1819-1900／イギリス出身／ヴィクトリア期の美術評論家）

フォード・マドックス・ブラウン Ford Madox Brown（1821-93／イギリス出身／

ギュスターヴ・モロー Gustave Moreau（1826-98／フランス出身／象徴主義の画

ウィリアム・ホルマン・ハント William Holman Hunt

ダンテ・ゲイブリエル・ロセッティ Dante Gabriel Rossetti（1828-82

ジョン・エヴァレット・ミレー John Everett Millais（1829-96／イギリス出身／

エドワード・バーン＝ジョーンズ Edward Burne-Jones（1833-98

ウィリアム・モリス William Morris（1834-96／イギリス出身／

ポール・セザンヌ Paul Cézanne（1839-1906

ウォルター・クレイン Walter Crane

シャルル・マルタン・エミール・ガレ Charles Martin

フィンセント・ファン・ゴッホ Vincer

アルフォンス・ミュシャ

モリスの活動

モリス・マーシャル・フ

モリスの周辺の人たち

エフィー・ミレー Effie Millais（1828-97／ラスキンの元妻、ミレーと再婚）

エリザベス（リジー）・シッダル Elizabeth (Lizzie) Siddal（1829-62／ロセッティの

クリスティーナ・ロセッティ Christina Rossetti（1830-94

フィリップ・ウェッブ Philip Webb（1831-1915／モリス商会の建築家）

ジェーン・バーデン・モリス Jane Burden Morris

ケイト・フォークナー Kate Faulkner（1841-98

アーサー・レーゼンビー・リバティ Arthur Lasenby L

エレノア・マルクス

ジョン・ヘンリー・ダ

ジェーン（ジェニー）・

メアリー（メイ）・

	20 世紀						
1880	1890	1900	1910	1920	1930	1940	1950

第 1 次世界大戦（1914-18）　　　　　第 2 次世界大戦（1939-45）

歴史の流れ

（1850 年頃 -19 世紀末）

（1856 年頃 -20 世紀初頭）

クラフツ運動（1860 年前後 -19 世紀末）

印象派（1875 年頃 -1895 年頃）

新印象派・後期印象派（1880 年代前半 -20 世紀初頭）

グラスゴー派（19 世紀末 -20 世紀初頭）

アール・ヌーヴォー（19 世紀末 -20 世紀初頭）

アール・デコ（1910-30 年頃）

挿絵の黄金時代（19 世紀後半 -1930 年頃）

ラファエル前派の画家）

家）

1827-1910 ／イギリス出身／ラファエル前派の画家）

イギリス出身／ラファエル前派の画家）

ラファエル前派の画家）

イギリス出身／ラファエル前派の画家）

モダン・デザインの巨匠）

／フランス出身／後期印象派の画家）

（1845-1915 ／イギリス出身／アーツ・アンド・クラフツの芸術家）

Émille Gallé（1846-1904 ／フランス出身／アール・ヌーヴォーのガラス工芸家）

van Gogh（1853-90 ／オランダ出身／後期印象派の画家）

Alphonse Mucha（1860-1939 ／チェコ出身／アール・ヌーヴォーの画家）

チャールズ・レニー・マッキントッシュ Charles Rennie Mackintosh（1868-1915 ／イギリス出身／グラスゴー派の芸術家）

オーブリー・ビアズリー Aubrey Beardsley（1872-98 ／イギリス出身／アール・ヌーヴォーの画家）

ォークナー商会（1861-75）　　　モリス商会（1875-）

社会主義同盟（1885-90）

ケルムスコット・プレス（1891-98）

妻）

ラファエル前派の詩人）

（1839-1914 ／モリスの妻）

モリス商会の職人）

berty（1843-1917 ／リバティ商会の創立者）

Eleanor Marx（1855-98 ／社会主義者）

ール John Henry Dearle（1860-1932 ／モリス商会の後継者）

・アリス・モリス Jane (Jenny) Alice Morris（1861-1935 ／モリスの長女）

モリス Mary (May) Morris（1862-1938 ／モリスの次女）

1834年　0歳
3月24日、富裕な証券仲買人であった父ウィリアムと母エマの第3子、長男としてロンドン近郊ウォルサムストウに生まれる。

1840年　6歳
エピングの森に隣接した大邸宅ウッドフォード・ホールに転居。幼年期、モリスはこの森でよく遊んだ。

1847年　13歳
父ウィリアム死去（享年50歳）。

1848年　14歳
ウィルトシャーにあるモールバラ・カレッジに入学。秋にウォーター・ハウスへ転居。少年時代の約8年間を過ごす。

1851年　17歳
モールバラ校にて学内騒動が起こり自主退学。

1852年　18歳
自宅でF・K・ガイ博士に師事。6月、聖職者を志し、オックスフォード大学に合格。終生の友になるエドワード・バーン＝ジョーンズに出会う。

1853年　19歳
大学生活を開始。バーン＝ジョーンズを通じてチャールズ・フォークナー、R・W・ディクソンらと出会う。

1854年　20歳
夏休みにベルギー、北フランスを旅行。数々の大聖堂に感動し、中世彩飾写本に熱中する。バーン＝ジョーンズと共にラスキンの『建築・絵画講演集』を読み、はじめてラファエル前派の存在を知る。

1855年　21歳
成年に達し、年額900ポンドの遺産を相続。バーン＝ジョーンズとフランス旅行をし、共に芸術家になることを決意。
11月、最終試験に合格し大学を去り、オックスフォードの建築事務所に弟子入りする。

1856年　22歳
同人誌『オックスフォード・アンド・ケンブリッジ・マガジン』を発行。月刊で12号まで続く。大学を正式に卒業後、弟子入りした建築事務所でフィリップ・ウェッブと出会う。バーン＝ジョーンズはダンテ・ゲイブリエル・ロセッティに弟子入り。バーン＝ジョーンズを通じてロセッティ、ラスキンと出会い、画家を志す。

1857年　23歳
ロセッティの誘いでオックスフォード学生会館の「アーサー王の死」を主題にしたフレスコ画（壁画）制作に参加。この時、ロセッティがモデルとして連れていたジェーン・バーデンと出会う。

1858年　24歳
処女詩集『グィネヴィアの抗弁』を自費出版。現存するモリス唯一の油絵『王妃グィネヴィア』（ジェーンがモデル）制作。

1859年　25歳
ジェーンと結婚。フィリップ・ウェッブの設計に

よる新居レッド・ハウスを建設。モリスは内装も手がける。

1861年　27歳
長女ジェーン（ジェニー）・アリス誕生。
モリス・マーシャル・フォークナー商会が発足。ステンドグラス、ガラス器、刺繍、家具などの制作を開始。

1862年　28歳
次女メイ誕生。
商会は第2回ロンドン万国博覧会でモリスのデザインした「ひなぎく」の刺繍の壁掛けなどを出品し、2つの金賞を受賞。

1864年　30歳
父親から相続した株の下落により収入が激減し、ロンドンへの転居を考え出す。
最初の壁紙「格子垣（トレリス）」「ひなぎく」「果実あるいはざくろ」をデザイン。

1865年　31歳
商会がうまくいかず、ジェーンも鬱病になる。レッド・ハウスを売却。モリス一家と商会はクイーンズ・スクエアに移転。

1867年　33歳
バーン＝ジョーンズがロンドン西郊に転居。終生の居となったが、モリスは毎週ここを訪れ昼食を共にした。

1869年　35歳
7-9月上旬、ジェーンの療養のためにドイツの温泉地バート・エムスに滞在。

1870年　36歳
『地上楽園』最終巻を刊行し、モリスの詩人としての評価が不動のものとなる。

1871年　37歳
テムズ河上流にロセッティと共同で別荘ケルムスコット・マナーを借りる。ここで、モリスの妻ジェーンとロセッティとの関係が親密になり、モリスは深く傷つきアイスランド旅行に出発。

1872年　38歳
モリス一家はクイーンズ・スクエアからロンドン西郊のホリントン・ハウスに転居。

1875年　41歳
それまでの商会を解散し、モリス単独の「モリス商会」を設立。染色の実験を開始し技術を習得。

1876年　42歳
モリスは公の場ではじめて政治的発言をする。長女ジェニーがてんかんの発作を起こす。

1878年　44歳
モリス一家はロンドン西郊ハマスミス近くのケルムスコット・ハウスへ転居。寝室に織機を置き、タペストリーを織りはじめる。

1881年　47歳
マートン・アビイのウォンドル川岸にある古い絹織物工場を借り受け、マートン・アビイ染色工場を開始。

1883年　49歳
マートン・アビイ工場に縦型織機を設置。抜染法により多くの更紗を制作。この技術はモリスが復興させたもの。

1884年　50歳
1月、社会民主連盟の機関誌『ジャスティス』創刊。執筆と資金援助を行い、自ら街頭で販売。社会民主連盟に亀裂が生じ、エレノア・マルクス、エイヴリング、バックスらと共に社会民主連盟脱退。

1885年　51歳
社会主義同盟を結成、モリスを編集長として同盟の機関誌『コモンウィール』を発行。次女メイ・モリスがモリス商会の刺繍部門監督となる。

1887年　53歳
「血の日曜日」事件。トラファルガー広場での大集会を警察が弾圧し、多くの負傷者を出した。

1888年　54歳
第1回アーツ・アンド・クラフツ美術工芸展協会の展覧会で「タペストリー織りと機械織り」について講演し、モリス商会の製品を多数出品、モリスのカリグラフィも展示。
この協会主催のエメリー・ウォーカーの印刷についての講演を聞き、タイポグラフィと印刷術の問題に刺激を受け、ケルムスコット・プレス設立の第一歩となる。

1890年　56歳
同盟内の無政府主義者の力が強くなり、モリスは『コモンウィール』の編集権を奪われる。社会主義同盟を脱退してハマスミス社会主義協会を結成。
ケルムスコット・プレス設立準備のため、活字のデザインに熱中。

1891年　57歳
自宅近くにコテージを借り、ケルムスコット・プレス発足。最初の書籍『輝く平原の物語』を刊行。
モリスは春から病気がちになる。

1893年　59歳
ロンドンの書誌学協会で「理想の書物」を講演。

1894年　60歳
ケルムスコット・プレス版 『ジェフリー・チョーサー作品集』のデザインを始める。
モリスの母死去（90歳）。

1895年　61歳
幼少期を過ごしたエピングの森の濫伐を調査するため、ウェッブらと現地を訪ねる。

1896年　62歳
6月、念願の『ジェフリー・チョーサー作品集』が完成。
夏に健康状態が悪化し、医者のすすめでノルウェーに療養に行くも、逆効果。
10月3日、ケルムスコット・ハウスにて死去。ケルムスコットの教会墓地に埋葬。友人の建築家レサビーは葬儀の簡素さに感銘を受け「自分の葬儀だと考えても恥ずかしくない唯一の葬儀だった」と語った。

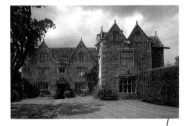

ケルムスコット・マナー (1871-72年)
ロセッティと共同で借りた別荘だったが、モリスと妻ジェーンの溝が深まり、ジェーンとロセッティの仲が親密になった。

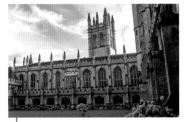

オックスフォード大学 (1853-56年)
エドワード・バーン=ジョーンズや多くの友人と出会い、同人誌や学生会館のフレスコ画制作に携わる。

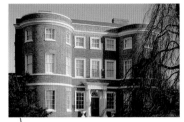

ウォーター・ハウス (1848-55年)
モリスの父が亡くなり転居。少年時代を過ごしたこの家は、現在モリス記念美術館として使われている。

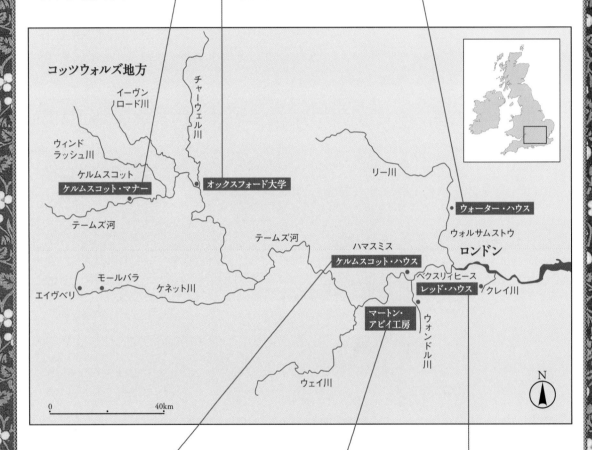

コッツウォルズ地方

イーヴンロード川

チャーウェル川

ウィンドラッシュ川

ケルムスコット
ケルムスコット・マナー

オックスフォード大学

リー川

ウォーター・ハウス

ウォルサムストウ

テームズ河

テームズ河

ハマスミス
ケルムスコット・ハウス

ロンドン

モールバラ

ケネット川

ベクスリィヒース
レッド・ハウス

クレイ川

エイヴベリ

マートン・アビイ工房

ウォンドル川

ウェイ川

0 40km

N

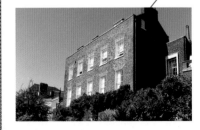

ケルムスコット・ハウス (1878-96年)
1878年、モリス一家はハマスミス近くに転居。道を隔ててモリスの愛したテームズ河が流れ、モリスが亡くなるまで住んだ。

マートン・アビイ工房 (1881年-)
1881年にモリスは古い絹織物工場を借り受け、マートン・アビイ染色工房をはじめた。織物やタペストリーなども制作。

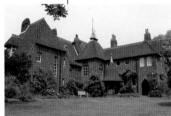

レッド・ハウス (1860-65年)
1859年にジェーン・バーデンと結婚。フィリップ・ウェッブの設計により新居レッド・ハウスが建てられた。

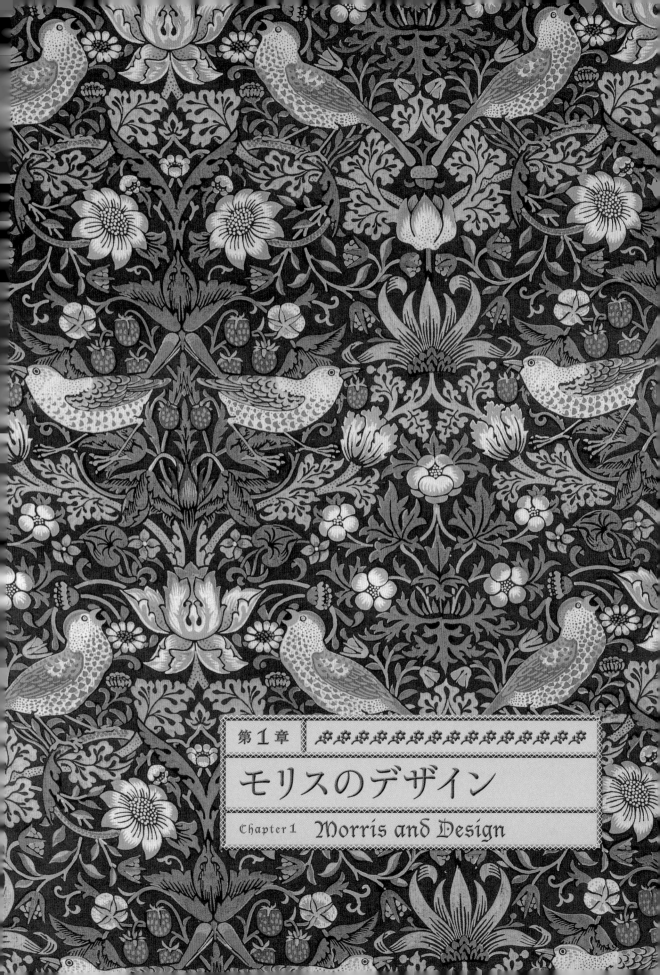

第1章 ❀❀❀❀❀❀❀❀❀❀❀❀❀❀

モリスのデザイン

Chapter 1　Morris and Design

モリスのデザイン

装飾的平面の楽しき旅

　この本ではモリスの平面デザイン、壁紙やテキスタイルを中心にあつかっていきたい。デザイナーとしてのモリスの才能が最も発揮されたのはこの分野だったからである。

　19世紀の装飾美術に革命をもたらしたのはこの〈平面性〉であった。それまで、装飾はごてごてと盛り上がり、厚ぼったく物の表面をはいまわっていた。そこには〈自然主義〉〈リアリズム〉が支配的だった。たとえばバラの装飾は、バラをリアルに描いた絵が使われた。リアルとは3次元的に見えるように、陰影をつけた描き方である。

　そのために、壁紙に描かれたバラが、壁の面から突出するようなイリュージョン（錯覚）が生まれた。壁がでこぼこしているように見えたのである。カーペットの場合は、でこぼこに見えると危険でさえあった。

　壁紙やカーペットの文様は、あくまで平面的でなければならない、という考えは19世紀半ばからあらわれ、建築家・デザイナーのオーウェン・ジョーンズなどによる幾何学的なパターン研究があらわれた。

　モリスはそのような新しいパターン研究を理解し吸収しながら、パターン・デザインの第3の道を見出そうとした。

　第3の道とは、自然描写から幾何学的、抽象的、記号的な（科学的）パターンに一方的に向かうのではなく、装飾と自然の新しい関係をとりもどそうとする試みである。モリスのデザインが今なお私たちに魅惑的なのは、単なる抽象的なパターンではなく、平面的でありながら、いきいきとした自然の美しさを放っているからだ。平面化され、様式化されながら、花や木や鳥や野山は、まるで壁や床がそのまま、森や川や野であるかのように、鮮やかな装飾宇宙を見せてくれる。

　モリスのデザインは、4つの時代に分けて語られている。ただし、1864年の壁紙デザインは孤立していて、モリスの研究者を悩ませる。この年、「ひなぎく」（P26、27）、「果実あるいはざくろ」（P28）、「格子垣（トレリス）」（P29-31）の3点がデザインされた。まだ素朴ではあるが充分魅力的だ。

　しかし、まわりの評判はあまりよくなかったらしい。モリスはがっかりして、壁紙のデザイン

を中断してしまった。

　1872年からモリスの本格的なデザイン活動がはじまる。1876年までが第1期とされる。1872年に壁紙「ひえん草」(P40、41)、「ジャスミン」(P38、39)。1874年、壁紙「アカンサス」(P50)。1876年、染「すいかずら」(P130)、織「チューリップとバラ」(P128、129)、「アネモネ」(P132)、「ハニカム」、壁紙「るりはこべ」(P51)。アイスランドへ遊行したこと、ケルムスコット・マナーでの生活などがデザイン活動の刺激になったといわれている。モリスの〈自然主義〉は最高潮に達している。

　第2期は1876年から82年にかけてで壁紙から織物へと移行していく。モリスは織物の研究に夢中になっており、パターンも織物の技術に向いているシンメトリーやリピートを意識したものになっている。〈ターンノーヴァー〉とか〈ミラー〉リピートがしばしば使われている。

　織物のパターンのモチーフは、スネークスヘッドのようなオックスフォードの小川に咲く野草などのいきいきしたスケッチがもとになったデザインが使われたりした。モリスは野山に寝そべって、野の花や小鳥をスケッチするのに夢中になったという。

　第1期と第2期は、モリスが自然から直接デザインを学ぼうとする〈自然主義〉の時代であった。

　1883年から90年までの第3期では、モリスは博物館に通って、歴史的な織物からデザインを学ぶようになる。サウス・ケンジントン博物館(後にヴィクトリア・アンド・アルバート博物館)に通い、イタリアのヴェルヴェットの布地などのパターンに魅せられたモリスは、染やカーペットなどの分野にもデザインを広げていく。

　この時期に、モリスのデザインは生きている自然と人間が歴史的に蓄積してきたパターンとの融合をなし遂げてゆく。

　そして1890-96年の第4期、モリスのデザインがケルムスコット・プレスの〈美しい本〉に昇華された。世界は〈美しい本〉としてデザインされ、読まれなければならない。

　この時期には、モリスのパターン・デザインは厳密な構造が少しゆるんで、やさしい、やわらかい〈自然〉がまたもどってきたといわれる。もしかしたらそれには、工房の責任者となったJ・H・ダール(P99)などの手が入っているのでは、ともいわれる。モリスのデザインは工房の共通の線となり、人々に受け継がれていったのかもしれない。

　平面化され、しかし自然のういういしさを失うことのないモリスのデザインは、まるでついさっきつくられたかのように、若々しい感性を今も伝えている。

Morris and Design

A Joyful Journey Through the World of Two-Dimensional Design

The focus of this book is designs by William Morris for two-dimensional surfaces, primarily wallpapers and textiles. These are the fields in which Morris's talents as a designer are most clearly on display.

The nineteenth century revolution in the decorative arts was driven by growing awareness of the flatness of the visual plane. In the lavish decoration heavily covering the surfaces of objects in earlier decorative art, we can see the overriding imperative of realism. Thus, for example, decoration featuring roses employed realistically drawn roses. Shadows were used to make them appear three-dimensional. Thus, the way roses were drawn on wallpaper created an optical illusion that made them appear to protrude from the wall. Rose motifs used on carpets would make the carpet seem uneven.

Starting in the mid-nineteenth century, however, we see a growing realization that patterns on wallpaper and carpet are necessarily flat. Owen Jones and other designers began to explore the use of geometric patterns, respecting that flatness, instead of pursuing realism in such designs.

Morris understood and rapidly absorbed this concern with pattern in two-dimensional design but sought to develop his own third way in pattern design. Instead of extracting geometric, abstract, or (mathematically) symbolic patterns from sketches of nature, Morris's third way was to experiment with techniques for creating a new relationship between decoration and nature. What appeals to us even now about Morris's designs is not the elegance of abstract patterns but the way in which his patterns make natural beauty come alive on the flat surface.

While the visual plane is flattened and the distribution of elements formalized, the flowers, trees, birds and mountains we see on walls and floors seem utterly true to life. In this decorative universe, forests, rivers, and fields all appear with a new freshness.

Morris's designs are spoken of today in terms of four periods, but the wallpapers from 1864 have a special position in that chronology and pose difficult problems for researchers. It was in 1864 that Morris produced three designs, Daisy (P26, 27), Pomegranate (P28), and Trellis (P29-31). All are simple yet fascinating. They were not, however, well-received. Disappointed, Morris stopped producing wallpaper designs for several years.

It was in 1872 that Morris re-emerged as a fully fledged designer. His first period was from 1872 to 1876. In 1872 he produced the Larkspur (P40, 41) and Jasmine (P38, 39)

wallpaper designs, followed by Acanthus wallpaper in 1874 (P50), then Honeysuckle, a dyed fabric pattern, Tulip and Rose (P128, 129), Anemone (P132) and Honeycomb, all fabrics with woven patterns, and the Pimpernel wallpaper (P51) in 1876. His work stimulated by a trip to Iceland and his life at Kelmscott Manor, Morris attained the peak of his approach to realism in this period.

During the second period, from 1876 to 1882, Morris switched from wallpaper to fabrics. Immersing himself in research on textiles, he became conscious of the roles of symmetry and repetition in how fabrics are woven. He began to make frequent use of turnover and mirror repetition.

The motifs in Morris's fabric can be traced, for example, to his sketches of the snake's head fritillary (*Fritillaria meleagris*) which grows on the banks of streams near Oxford. Morris loved to sprawl on the ground in the outdoors, absorbed in sketching flowers and birds. During both his first and second periods, Morris's designs were taken directly from nature.

During the third period, from 1883 to 1890, Morris visited museums to study designs found on historic textiles. During visits to the South Kensington Museum (later the Victoria and Albert Museum), he was entranced by the patterns on Italian velvet and other examples from the past. His design world also expanded to include dyed fabrics and carpets. During this period, his designs were a rich fusion of motifs from nature with patterns drawn from history.

During his fourth period, 1890 to 1896, Morris's designs appeared in the beautiful books published by the Kelmscott Press. These books are must-reads for anyone concerned with design.

During this period, the rigorous structures found in earlier Morris designs were a bit more relaxed. His designs became softer and gentler, more natural. That change may reflect the influence of J. H. Dearle (P00), who was in charge of the workshop where the fabrics were produced. Morris's designs became the backbone of the workshop's output and remain popular today.

In William Morris's designs, motifs are flattened but lose none of their vital, natural innocence. They remain fresh and lively even today.

壁紙のデザイン
モリスの庭の花と小鳥

Wallpaper Design
Birds and Flowers from Morris's Garden

　モリスの平面的なパターン・デザインは、デザインと自然という2つの極を持っている。モリスはあまりに写実的な自然描写による装飾を嫌い、自然の形式化、デザイン化を求めた。しかしあまりに形式化し、抽象化して、自然を失うことにも反対であった。

　デザイン化しながら、いきいきした自然をとらえるには、どうしたらいいのか。モリスはパターン・デザインを単なる形ではなく、〈意味〉を持つ形として見た。つまり、見える自然は象徴として〈意味〉を持っていなければならない。

　モリスのデザインにあらわれる花や草、鳥などはすべて、モリスが慣れ親しんだ身のまわりの自然をとらえたものだ。それらの流動し、生成する自然は、モリスの生活とともにある。モリスは形に〈意味〉を与えようとした。パターンやデザインに、ロマンスを語らせようとすることこそ、モリスのデザインの魔術的な魅力なのである。

Morris's two-dimensional designs have two aspects: design and nature. Morris disliked decorative design that relied on excessively realistic rendering from nature. He was interested, instead, in stylizing what he observed in nature, turning it into design. He also, however, rejective excessive stylization, which he saw as making nature too abstract, losing the essence of nature itself.

How, then, can the designer present nature, full of life, yet convert it into designs? Morris saw his pattern designs as more than shapes: they are shapes with meaning. That is, what is visible in his designs, necessarily, nature presented symbolically and with significance.

The birds, flowers, and other natural phenomena that appear in Morris's designs are all his treatments of the familiar natural environment around his home. He lived with nature, which he sensed as fluid and dynamic. Morris's sought to give the resulting forms meaning, to make his patterns and designs tellers of tales, giving his designs their magical charm.

壁紙デザインができるまで The Process of Making Wallpaper

◆原画

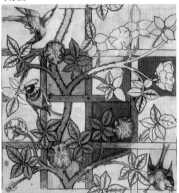

壁紙「格子垣（トレリス）」の原画（オリジナル・デザイン）
（1862年／デザイン：ウィリアム・モリス／完成画P29）
モリスによるデザイン、小鳥はフィリップ・ウェッブが描いた。鉛筆に水彩。

壁紙「アカンサス」の原画（オリジナル・デザイン）
（1874年／デザイン：ウィリアム・モリス／完成画P50）
鉛筆、水彩、顔料を使用。

◆印刷用の壁紙見本

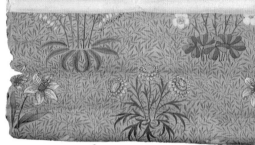

壁紙見本「ゆり」
（1874年頃／デザイン：ウィリアム・モリス／完成画P45）
印刷されたものに部分的に水彩着彩。印刷業者への作業メモつき。

◆印刷用の型板

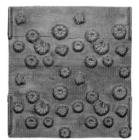

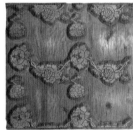

壁紙「グラフトン」型板
（1883年頃／デザイン：ウィリアム・モリス／完成画P66）
印刷工程で、版木の印刷面を下にして顔料を染み込ませ表面に色を塗り、ロール紙にプレス。顔料が乾いたら次の色を印刷し、パターンが完成するまでくりかえす。ずれないようにぴったりと印刷するのが重要。

◆壁紙日誌

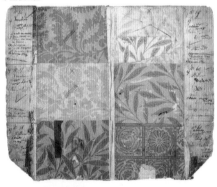

壁紙業務日誌
（1865頃-93年）
ジェフリー商会がモリス商会のために記録したもの。古い会計簿に壁紙見本を張りつけ、余白にパターンの名称や番号、注釈を書き込んだ。

壁紙スタンドブック
（1905年頃）
モリス商会にあった木製イーゼル台掛けの壁紙見本帳。132種類の壁紙見本の裏にパターン番号と色調番号、値段が表示されている。

◆壁紙見本帳

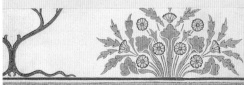

THESE PAPERS ARE PRINTED BY HAND

Hand or Block-printed Papers and Machine-printed Papers.

MORRIS AND COMPANY are often asked "What is the advantage of hand-printed papers over those printed by machine?"
HAND-PRINTED PAPERS are produced very slowly, each block being dipped into pigment and then firmly pressed on to the paper, giving a great body of colour. This process takes place with each separate colour, which is slowly dried before another is applied. The consequence is that in the finished paper there is a considerable mass of solid colour. MACHINE-PRINTED PAPERS are produced at one great speed, all the colours being printed at one time and rapidly dried in a heated gallery. In consequence of the speed at which they are printed, there is merely a film of colour deposited on the surface of the paper. FOR PERMANENT USE we strongly recommend the hand-printed papers.

The machine-printed papers are placed at the end of one of the books or in a small book by themselves.

Show Rooms:
449, Oxford Street, London, W.

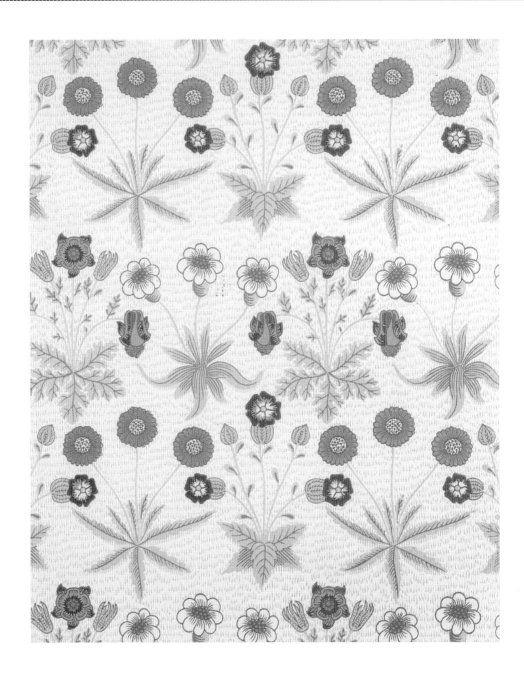

❀ ひなぎく Daisy

モリスが1862年にはじめてデザインした3点の壁紙の1つ。やがてモリス・マーシャル・フォークナー商会を結成し、モリスは自分で試作的に印刷していたが、1864年から本格的に制作されるようになった。花と花が密接に連続していく後期の成熟したモリスのデザインに比べると、非常に素朴であるが、身のまわりの野の花へのモリスのやさしい感性が伝わってくる。

デザイン：ウィリアム・モリス／1862年

WILLIAM MORRIS

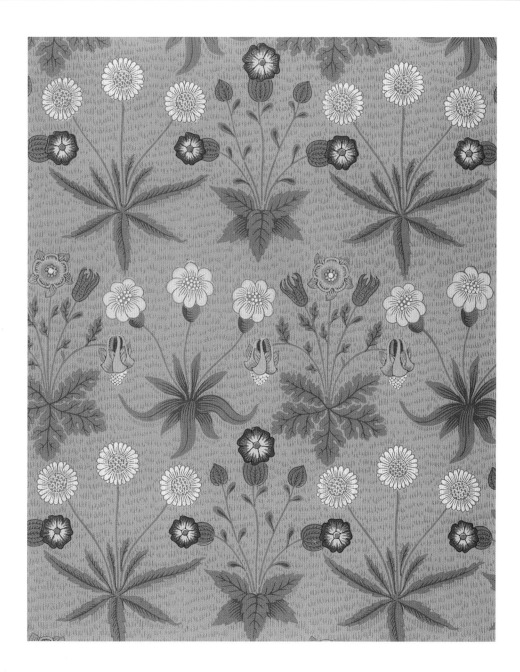

ひなぎく Daisy

「ひなぎく」の色を変えたヴァリアント（異版）。モリスの初期のデザインは、素朴すぎたのか、あまり反響がないので、彼はがっかりして、しばらく壁紙のデザインを中断した。しかし、後になって、「ひなぎく」は最も人気のあるデザインの1つとなった。平面的な地に、平面化された花柄を並べるという、古いフォーク・アート（民衆芸術）にヒントを得たデザインである。

デザイン：ウィリアム・モリス／1862年

WILLIAM MORRIS

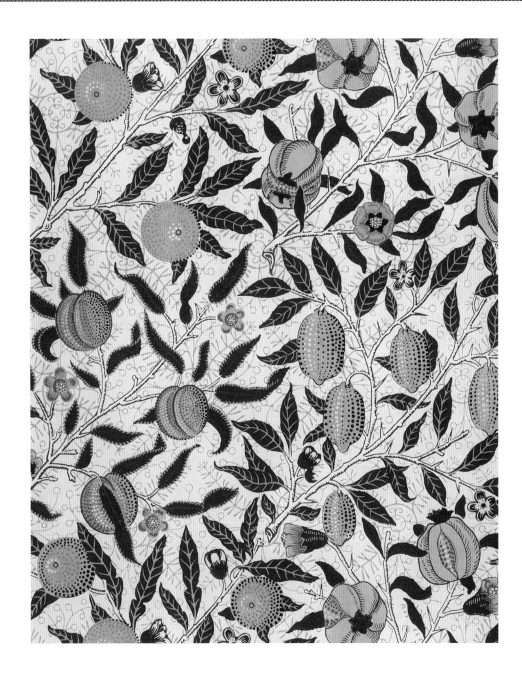

✿ 果実あるいはざくろ Pomegranate

斜めにのびる枝が枠組みをつくっている。地紋と図柄の2層にデザインが整理されている。しかし、枝と枝はまだ絡んではいない。また果実や花や葉の形は、様式化されているが、不規則さも欠けてはいない。モリスは極端な写実主義と極端な規則性のどちらにも反対し、整理され、見やすいデザインを目指しながら、いきいきした自然の魅力も失わないようにした。

デザイン：ウィリアム・モリス／1862年

WILLIAM MORRIS

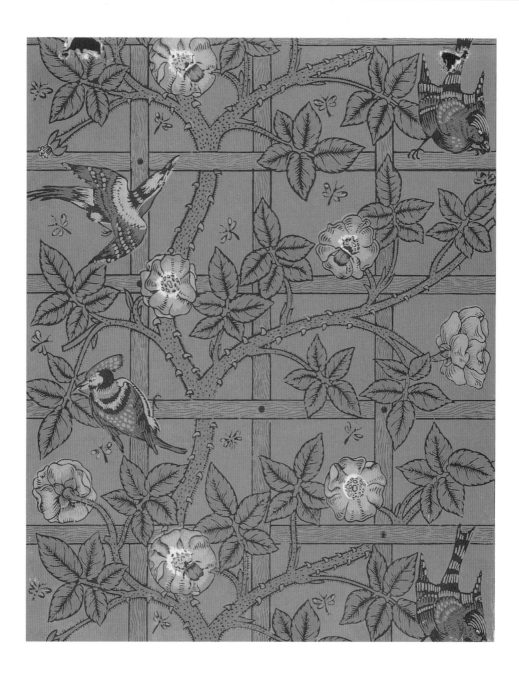

❀ 格子垣（トレリス）Trellis

1862年にデザインされた3つ目の壁紙の1864年完成版。格子枠にバラのつるが絡んでいる。レッド・ハウスのまわりのバラ垣をヒントにしたといわれている。いくらか細かい描写の鳥が描かれているが、これは鳥を描くのがうまいフィリップ・ウェッブによるものらしい。モリスは動物とか人間といった3次元のものを描くのが苦手だった。格子の間には小さな蝶やトンボが飛んでいる。

デザイン：ウィリアム・モリス／1864年

WILLIAM MORRIS

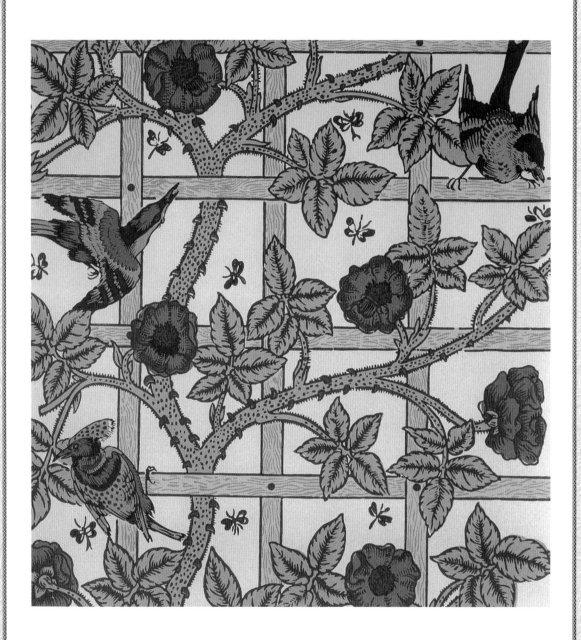

❦ 格子垣（トレリス）Trellis

この版では背景を明るくしている。しかし枝や花や鳥はまだかなり写実的で、画面から突出している。地と柄が平面性のうちに融合した完成版（前ページ）の表現には達していない。バラのつるのトゲなども初版（次ページ）では赤く刷られ、目立っているが、完成版では淡いピンクで、ほとんど目立たない。モリスはさまざまな版や色彩を試しながら、完成版を目指していた。

デザイン：ウィリアム・モリス／1862年

WILLIAM MORRIS

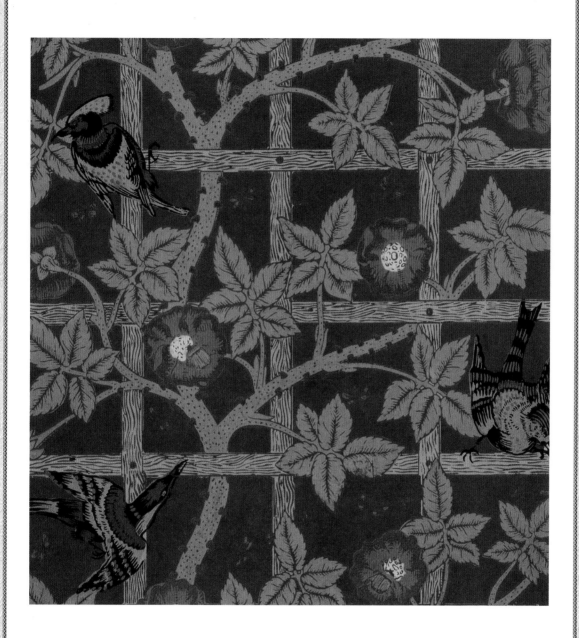

❀ 格子垣（トレリス）Trellis

「格子垣（トレリス）」の初版。モリスはさまざまな色を試している。この試作ではおそらく金属版で刷っているので、線が硬く、色もきつい感じがする。木版による完成版（P29）のソフトでやさしい色にいたるまでの変化が面白い。この版では、枝や鳥などもまだリアルに彩色されているが、しだいにまわりの色調に溶け込んでいき、平面性が高まっていく。同じデザインでも色彩によって変わってくる。

デザイン：ウィリアム・モリス／1862年

WILLIAM MORRIS

✿ ダイアパー（幾何学模様、菱形）Diaper

1962-64年の試作期後、モリスはしばらく壁紙のデザインを中断し、68-70年にかけて、また壁紙のデザインを試みる。この時期はオリジナルなデザインというより、伝統的な文様の復活に関心を持っている。ダイアパー（幾何学模様、菱形）は、モリスが同時期にデザインした陶製のタイルのパターンを壁紙のデザインに応用したものである。円花と渦巻状のつる草のパターンがくりかえされている。このつる草のパターンはやがてアール・ヌーヴォーの曲線へと展開していく。

デザイン：ウィリアム・モリス／1868-70年頃

WILLIAM MORRIS

❀ クイーン・アン（アン王女）Queen Anne

「ダイアパー」（前ページ）などとともに、シンプルな、単色デザインを試みたもので、イタリアの絹織物などのパターンにヒントを得ている。しかし、ざくろの実、鳥、曲線を描くつるや葉などの描き方は、やわらかく自由で、モリスの感性が楽しく踊っている。

デザイン：ウィリアム・モリス／1868-70年頃

WILLIAM MORRIS

インディアン（インド風）Indian

モリスが1862-64年にデザインした最初の壁紙は、12の版を重ね刷りするといった手の込んだものであった。それだけ手間がかかり、高価になった。1868-70年ごろには、もっと安価なものが求められ、単色で、伝統的な文様の壁紙をつくることになった。S字形にくねる茎が水平にくりかえされるインド風の藍1色で刷られた「インディアン」もその1つである。

デザイン：ウィリアム・モリス／1868-70年頃

WILLIAM MORRIS

❀ ヴェネツィアン（ヴェネツィア風）Venetian

単色の伝統文様のシリーズ「ヴェネツィアン」、「インディアン」（前ページ）、「ダイアパー」（P32）、「クイーン・アン」（P33）、「スプレー」（P36）の1つ。1870年までモリス工房のマネージャーだったウォリントン・テイラーの大衆的な製品を開発したい、という望みに応えたものである。ヴェネツィアの絹織物などの文様が巧みにアレンジされている。

デザイン：ウィリアム・モリス／ 1868-70年頃

WILLIAM MORRIS

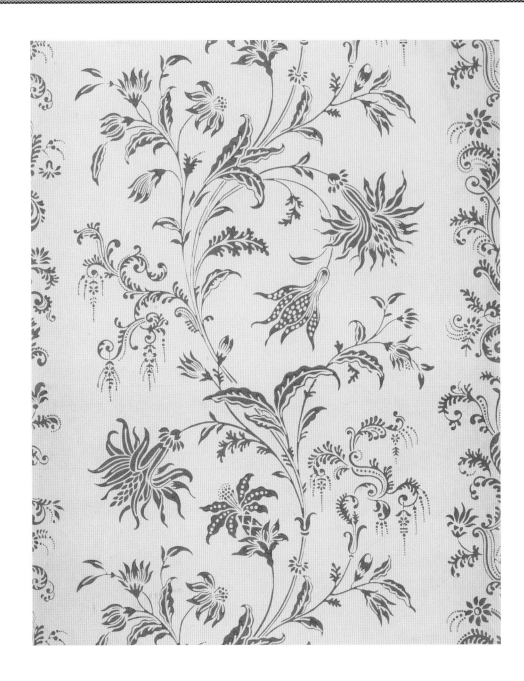

❧ スプレー Spray

「クイーン・アン」（P33）と同じく、古いパターンをアレンジしたデザインで、モリス・スタイルがはっきりあらわれる「スクロール」（次ページ）以前の習作と見られる。これはモリスが1866年に友人から教えられた古い家の壁紙にヒントを得ている。

デザイン：ウィリアム・モリス／1871年

WILLIAM MORRIS

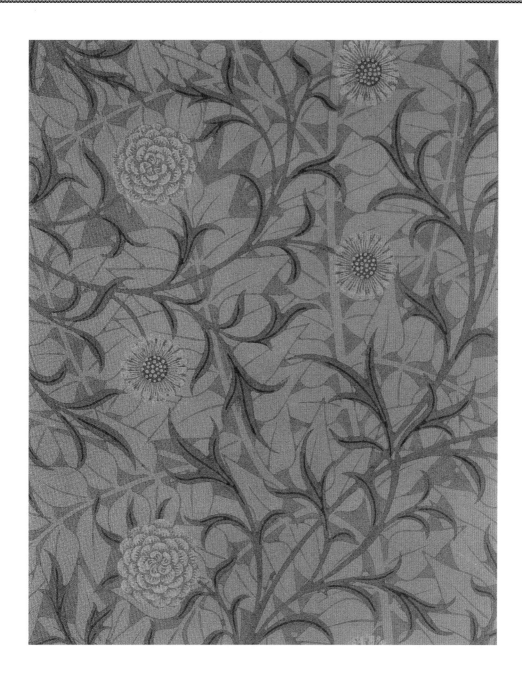

🌸 スクロール Scroll

モリス第1期の最初のデザインと見られ、1871年にできていたかもしれない。自然をモチーフに植物のフォルムは様式化、デザイン化されている。地はぎっしりと枝と葉に埋められ、その上にうねり、しなる枝から葉、花がまるで噴水のように噴き出してくる図柄を重ねる。70年から手がけた彩色写本の装飾が壁紙デザインにもたらされたといわれる。文様化されず、野の花の自然さを残しつつ渦巻状の曲線の戯れを楽しむ。モリスらしいデザインのシリーズがはじまる。

デザイン：ウィリアム・モリス／1872年

WILLIAM MORRIS

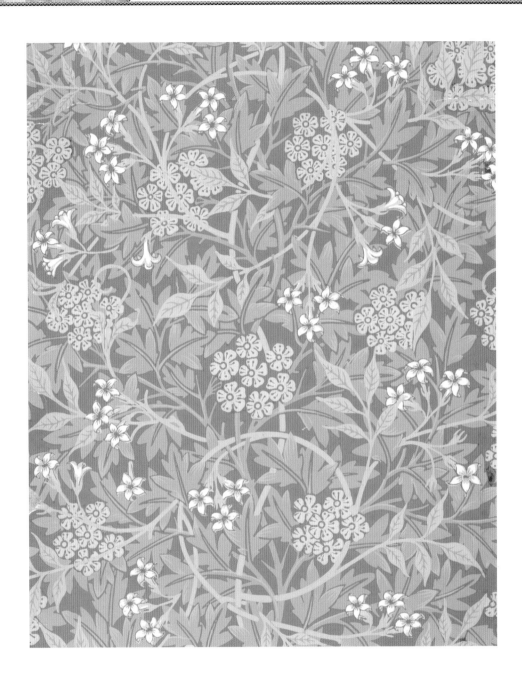

❀ ジャスミン Jasmine

1872-76年はモリスの本格的なデザインの第1期といわれる。「ジャスミン」は枝からさまざまな小枝が生成し、曲線を描き、
CやSの形がのびてゆく。次ページの薄い青と白を地とした版は、幻想的ともいえる雰囲気を漂わせている。薄緑の枝と
葉による図柄の下に、影のように木々の繁茂する森が沈んでいる。このように平面が2重化され、層分けされているのが
特徴である。2重層化されているが、決して平面性は失われていない。まるで透かし絵のように下の層が浮かんでいる。

デザイン：ウィリアム・モリス／ 1872年

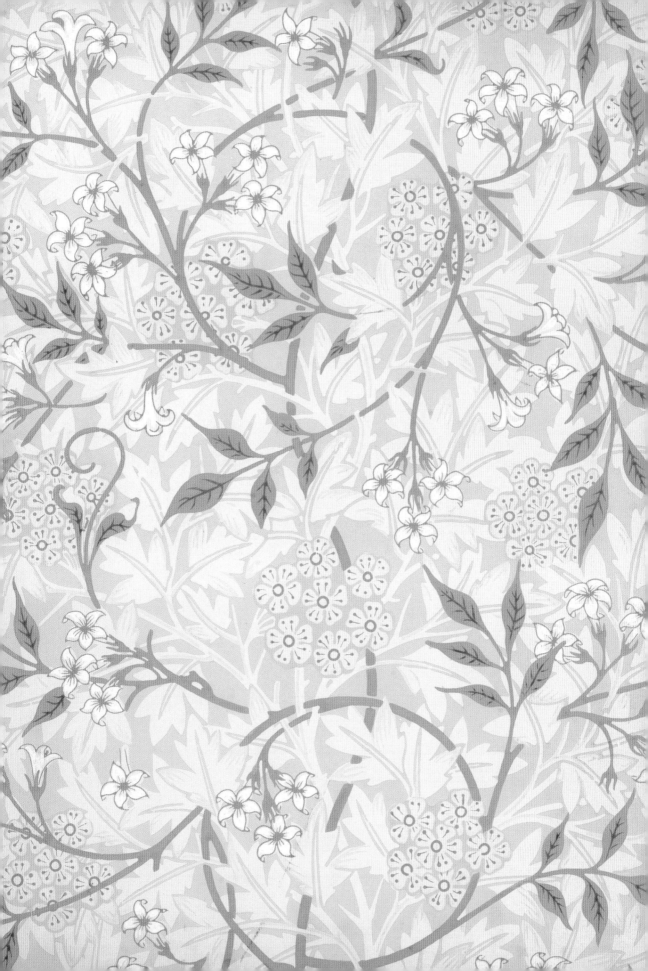

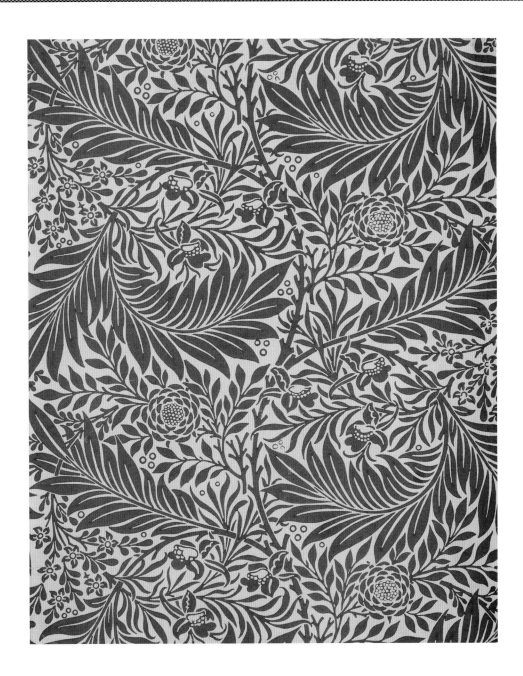

✿ ひえん草 Larkspur

S字状のつるが上昇し、葉をつけている。その間に小さなバラと葉のアラベスクが見られる。しかし、2層化はほとんど目立たず、大きな葉と小さな葉はほとんど連続している。このパターンは、「スクロール」（P37）とは逆に壁面にダイナミックな印象をつくり出す。

デザイン：ウィリアム・モリス／ 1872年

WILLIAM MORRIS

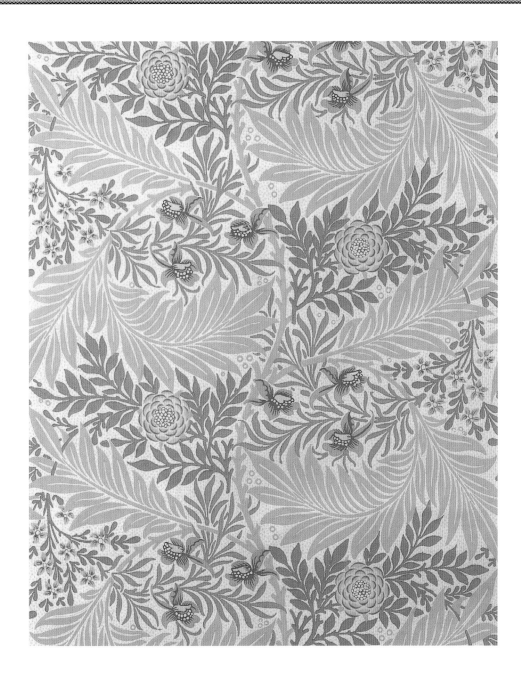

ひえん草 Larkspur

前ページの色ちがいのヴァリアント。左右に蛇動しながら上昇するつるが両側に花や葉をのびひろげてゆく。このデザインでは、2重化されず、すべての形は1つの面の中で絡み合っており、しかも平面はすき間なく埋めつくされている。このような、すき間のない装飾空間のデザインは、1868-70年から手がけたテキスタイルのパターン・デザインからの影響が感じられる。

デザイン：ウィリアム・モリス／1872年

WILLIAM MORRIS

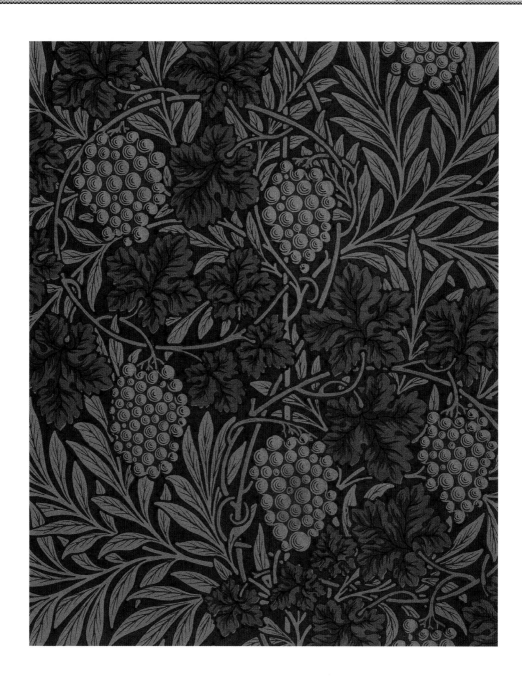

❀ ぶどう Vine

第1期のモリスのデザインのピークとなるデザイン。円を描くように曲がるぶどうづると、ぶどうの房の形がくりかえされる。しかもモリスは、ぶどうの房を1つずつ微妙に描きわけ、パターン・デザインのリピート（くりかえし）やミラー・イメージ（鏡映）といった文様の規則性をなるべく見せないようにしている。ぶどうの下に別な木の葉をちりばめているが、一体化している。

デザイン：ウィリアム・モリス／1873-74年

WILLIAM MORRIS

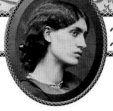

ジェーン・バーデン・モリス
ラファエル前派の謎の女

Jane Burden Morris
1839-1914年

　ロセッティが見つけた美しいモデルで、ラファエル前派の画家たちにくりかえし描かれた。オックスフォードの馬丁の娘であった。1859年にモリスと結婚する。美しいといっても当時のヴィクトリア期の美人（金髪でぽっちゃりして、かわいい）とはまったくちがい、黒髪で、長身で、横顔が彫刻的で、メランコリックな眼をしていた。

　下層階級の娘がいきなり画家たちに美しいとちやほやされ、富裕の商人の息子であるモリスに求婚され、おどろいているうちに、ジェーンはモリス夫人になっていた。2人の娘ジェニーとメイが生まれた。

　しかしその後、彼女は夫と心が通じていないことに気づいた。ぶっきらぼうで、少年のようになにかに夢中になってしまうモリスには女性の気持ちを理解するこまやかさに欠けていた。その詩や物語において、あれほど人間へのやさしさを語ることができたモリスが、ジェーンの心にとび込むことができなかったのである。

　一方、妻リジー（エリザベス）・シッダル（P141）を失ったロセッティ（P133）はジェーンへの想いを復活させていた。2人の結ばれぬ恋がはじまった。モリスは友と妻の関係に耐えていた。ロセッティは病死し、やがてモリスも逝った。ジェーンはその後しばらく生きた。2人の芸術家に愛された女は、あまり多くを語らなかった。

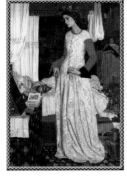

「王女グィネヴィア」
ウィリアム・モリス画
モリスの唯一残存する油絵。ジェーン・バーデンがモデル
（1877）

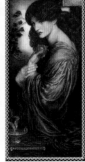

「プロセルピナ」
ダンテ・ゲイブリエル・ロセッティ画
ジェーン・バーデンがモデル
（1877）

43

柳 Willow

柳の葉が茂り、全面を埋めている。しかしその下には小石を敷きつめたような地がわずかにのぞいている。2層になっているわけである。柳の葉は乱雑に散らされ、規則性は隠されているが、のびひろがってゆく、自然の生成していく流れが感じられる。生成する植物の世界がモリスのデザインを特徴づけているのだ。風に揺れる柳のイメージはそれにふさわしい。

デザイン：ウィリアム・モリス／1874年

WILLIAM MORRIS

❀ ゆり Lily

一番はじめの「ひなぎく」（P26、27)のような、ゆりをはじめとする野の花のモチーフがぽつんぽつんと離して配されている素朴なパターンがもどってきている。モチーフがぎっしりと絡み合った成熟したデザインだけでなく、このようなプリミティヴな、自然への愛にあふれたデザインをモリスは忘れてはいない。離れたモチーフをつなぐのは、細かい柳の葉を散らした、パウダーといわれる地紋である。

デザイン：ウィリアム・モリス／1874年

WILLIAM MORRIS

パウダード (粉ふり) Powdered

パウダーといわれる小さな文様を地に敷いたデザインである。おそらく、江戸小紋のような日本の文様などが影響を与えたのではないだろうか。パウダーした地の上に花紋が配置されている。はっきり意識されるモチーフとその下の無意識の層ともいえる地という2重化がまなざしの装飾空間をたどる旅を、流動的で、ドラマティックなものにしてくれる。次ページは色ちがいのヴァリアントで多色刷りになっている。

デザイン：ウィリアム・モリス／1874年

WILLIAM MORRIS

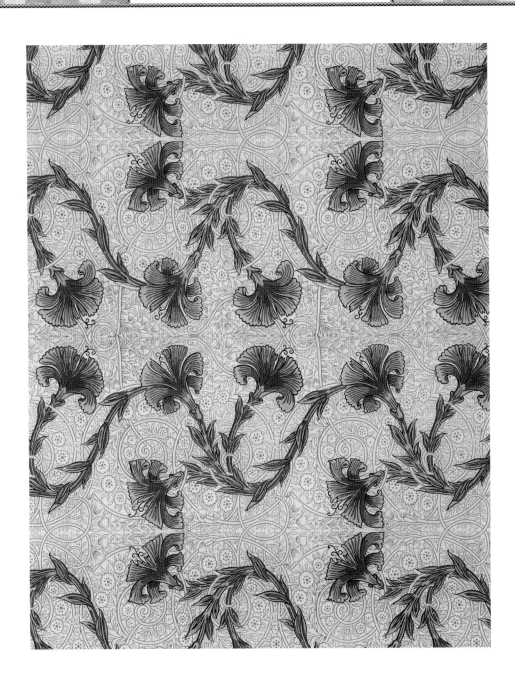

🌸 カーネーション Carnation

S字状の曲線が並び、地には様式化されたスクロールが敷かれている。モリスの作に入っていたが、今はケイト・フォークナーのデザインとされるようになった。女性らしい軽やかさが感じられるかもしれない。

デザイン：ケイト・フォークナー／ 1875年

WILLIAM MORRIS

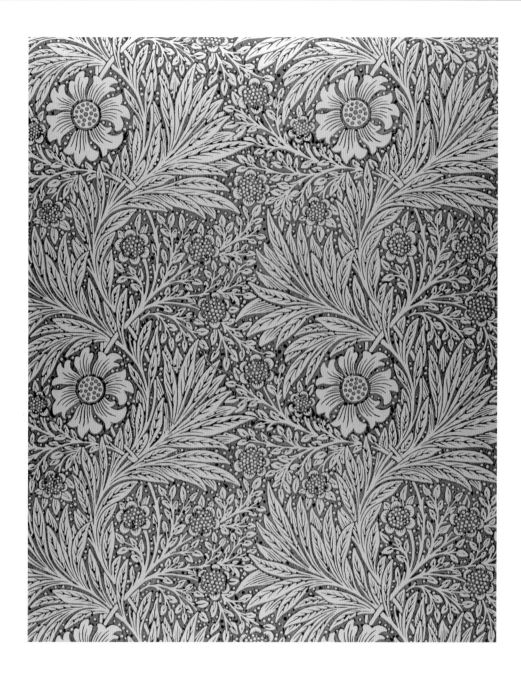

🌸 マリーゴールド Marigold

ゆったりとした大きな葉がうねっている。「カーネーション」（前ページ）とは対照的だ。地には小さな葉が敷かれているが連続的で、「カーネーション」のようにははっきり2層化されていない。モリスは規則性に関心はあったが、できるだけそれが見えないようにした。とてもシャイな人だったのだろうか。

デザイン：ウィリアム・モリス／ 1875年

WILLIAM MORRIS

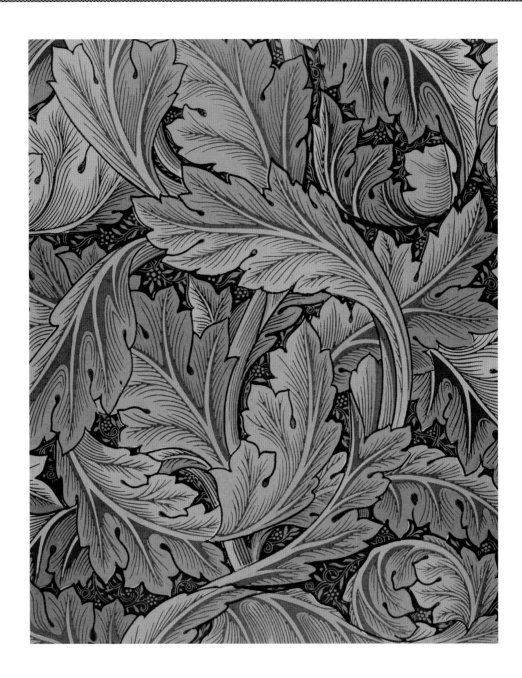

🌸 アカンサス Acanthus

古代ギリシアで使われたアカンサスという古典的な植物文様がダイナミックに画面を埋めつくし、うねっている。アカンサスはほとんど画面いっぱいであるが、わずかなすき間には小さなぶどう唐草の地紋が描かれている。このために30枚の色版がつくられ、重ね刷りされた。複雑で重厚なモリスの壁紙が完成されつつあった。モリスのデザインは成熟し、それに応える印刷技術も整った。

デザイン：ウィリアム・モリス／1875年

WILLIAM MORRIS

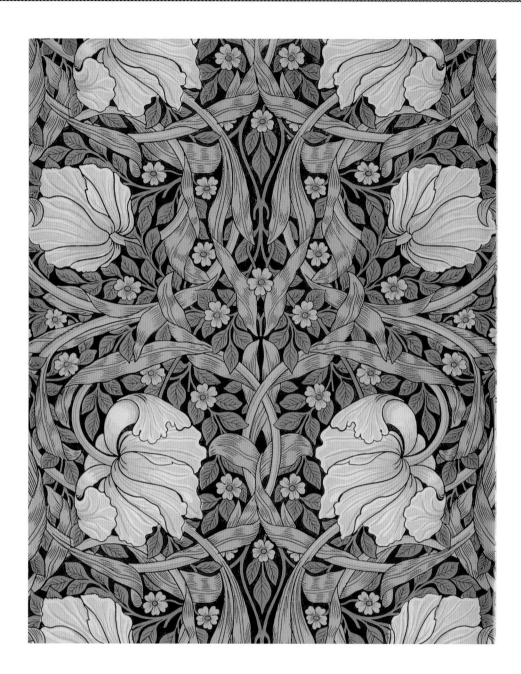

🌸 るりはこべ Pimpernel

モリスがターンノーヴァーといわれる方法をはじめて使ったデザインである。左右対称で、真ん中に鏡を立てたような反転する形であり、真ん中で折り返して重なる。モリスははじめ、あからさまなリピート（くりかえし）によるデザインを嫌い、できるだけ規則性（機械的パターン）を見せないようにした。しかしテキスタイルを手がけるようになって、パターンの規則性を受け入れるようになった。

デザイン：ウィリアム・モリス／1876年

WILLIAM MORRIS

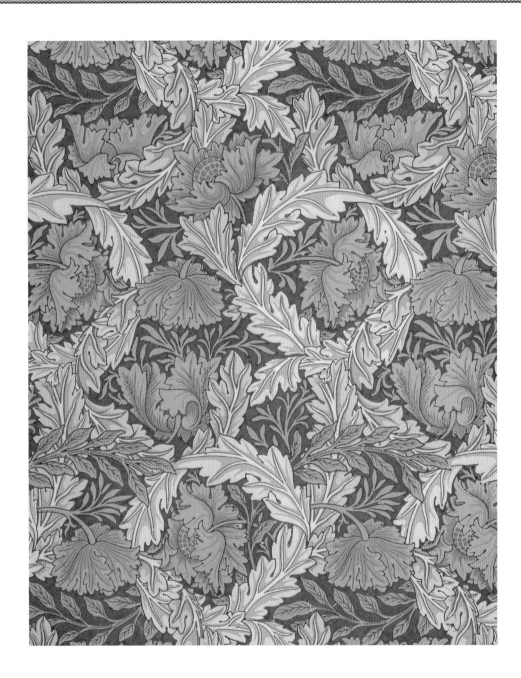

花輪 Wreath

ヨーロッパでは、花、葉、つる、枝などをより合わせて花輪（リース）をつくる。小さなものは花冠として、競技の勝者にかぶせる。寄生木（やどりぎ）などでつくる花輪を戸口に掛けることもある。クリスマス・リースもよく知られている。モリスは花と葉を組み合わせ、花輪で埋めつくされた装飾面をつくっている。そのすき間に小さな葉紋がのぞいている。ここでは規則性はかき乱されている。

デザイン：ウィリアム・モリス／1876年

WILLIAM MORRIS

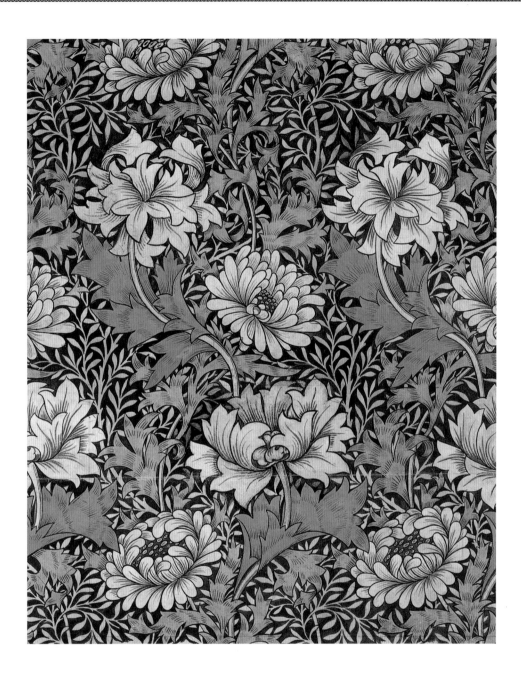

🌼 菊 Chrysanthemum

2種の花と葉の形と色が全面に描かれ、その地に小さな葉形が敷きつめられている。色彩は華麗で対比的である。このデッサンに金彩と漆をほどこした特別版がつくられた。1880年に、ギリシア人の富豪アレクサンドロス・イオニデスが、ロンドンのホーランド・パークの邸宅のインテリアをモリス工房に依頼し、そこに特別版の壁紙が使われ、評判になった。

デザイン：ウィリアム・モリス／1877年

WILLIAM MORRIS

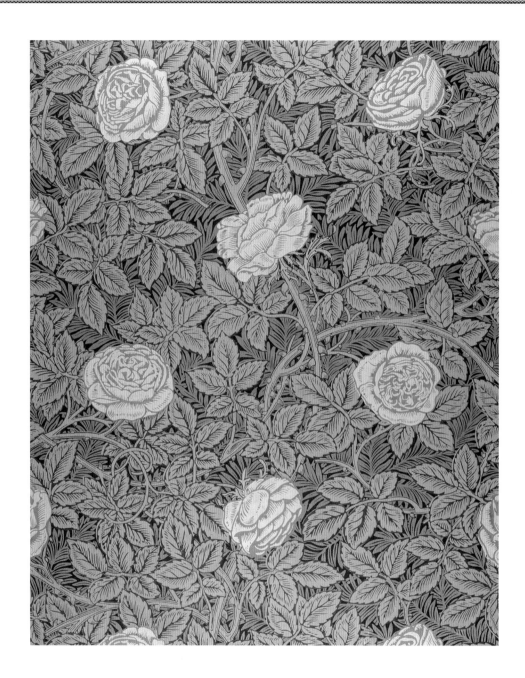

❀ バラ Rose

1876-82年はモリスの第2期である。この時期、染織物のデザインに熱中しているので、壁紙にも染織物のぎっしりと詰まったパターンが反映されている。枝が絡み合い、すべての花と葉も1つに絡み合っている。背景の地には柳の葉が敷かれている。その暗い地紋の上に、黄バラが浮かんで見える。リピートの法則は、目立たないように隠され、生成し、流動するような揺らぎを示している。

デザイン：ウィリアム・モリス／1877年

WILLIAM MORRIS

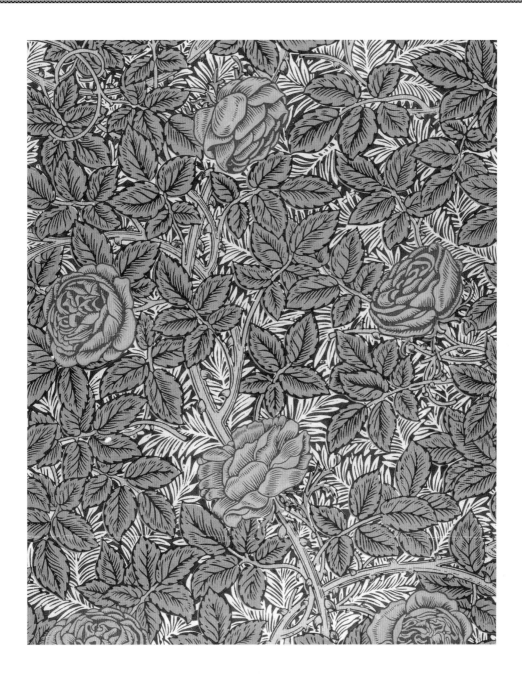

🌸 バラ Rose

バラに赤版を掛けたヴァリアント。地の柳葉は白く抜かれ、全体に明るくなっている。花や葉には平行する短い線で隈（半影）が入れられているが、平面性は損なわれてはいない。平面性を保ちつつ、物の形は具体性を失わず、決して幾何学的図形に陥ってはいないのが、モリスの特徴である。

デザイン：ウィリアム・モリス／1877年

WILLIAM MORRIS

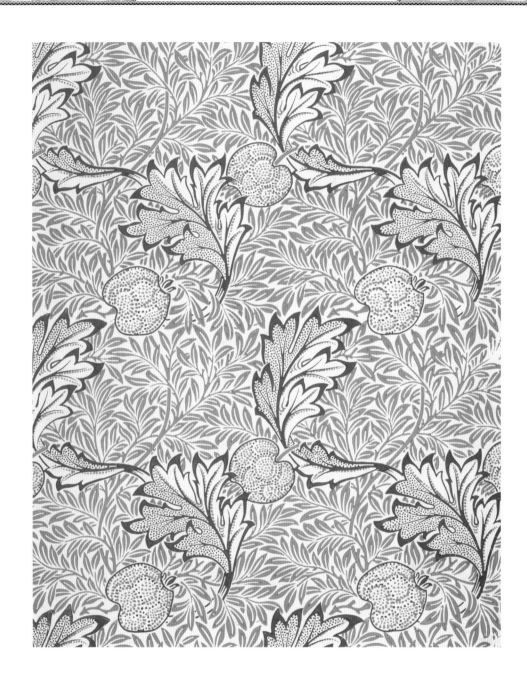

りんご Apple

モリスはたくさんの版が必要な豪華なデザインと少ない版で刷るシンプルなデザインの両方をつくった。これはシンプルな例で、青と黄で刷られ、果物のマチエール（素材、質感）は2色のドットで表現されている。

デザイン：ウィリアム・モリス／1877年

WILLIAM MORRIS

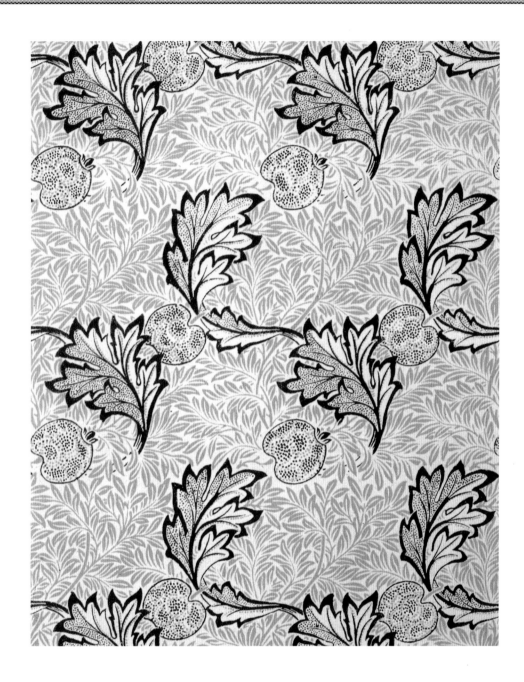

🌸 りんご Apple

モリスには部厚い葉が全面を埋めつくすデザインと、パターンが互いに離れて、ゆるやかに配置されるデザインがある。これは後者の例で、初期の「ひなぎく」(P26、27) の空間にもどっている。りんごと葉が離れて置かれている。地には柳葉のパウダーがまかれている。いかにも壁紙にふさわしい、明快ですっきりしたデザインである。

デザイン：ウィリアム・モリス／1877年

WILLIAM MORRIS

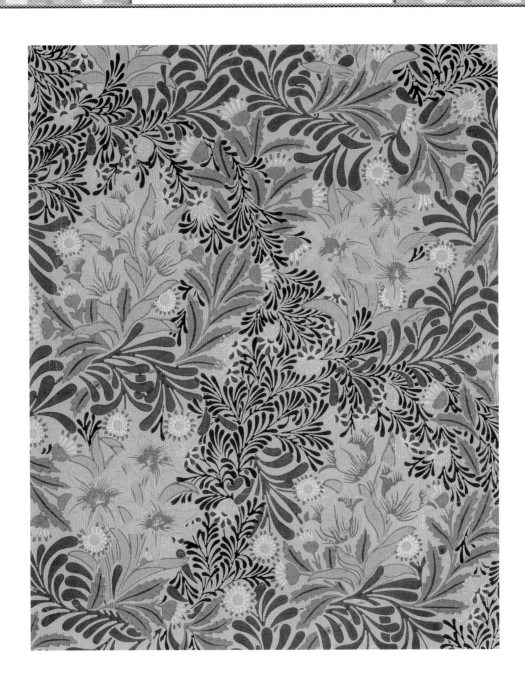

🌼 バウワー Bower

「バウワー」は木陰、木陰の休憩所、あずまや、のこと。木々が茂って、涼しい陰をつくっている。ここでは図柄と地は2重化されず、葉と花が同一面にぎっしりと寄り集まっている。どれもきわめて単純化、様式化されている。舌状の葉はその例である。リピートされたパターンであるが、機械的なくりかえしの法則は見えないようになっている。

デザイン：ウィリアム・モリス／1877年

WILLIAM MORRIS

ジェーン（ジェニー）・アリス・モリス
ウィリアム・モリスの悲劇の娘

Jane (Jenny) Alice Morris
1861-1935年

　1859年にモリスはジェーンと結婚し、レッド・ハウスに住む。1861年に長女ジェニーが生まれる。1865年にレッド・ハウスからクイーンズ・スクエアに移るまでは、モリス夫妻の最も幸せな時期であったろう。まだ夫婦の溝ははっきりしていなかったし、レッド・ハウスにはいつも友人たちがにぎやかに集まっていた。

　そして娘が生まれ、さらにその幸せがつづくと思われた。しかし、モリスの持株が下がったこともあり、急に経済的に苦しくなり、レッド・ハウスを処分しなければならなかった。

　ジェニーにつづいて次女メイが生まれ、2人の娘はすくすくと育った。生活はいくらか苦しくなったが、それは子どもたちにはあまり関係なさそうであった。

　しかし、1862年に妻リジーを失ったロセッティがジェーンへの想いを復活させる。ジェーンは夫とロセッティの間をさまよい、2人の子どもはその葛藤に巻き込まれる。1876年、ジェニーはてんかんの発作を起こした。それ以来、モリスの長女はひっそりと退場し、影のような生涯を過ごし、1935年に没した。

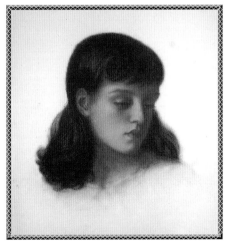

ロセッティが描いた
長女ジェニー
（1871）

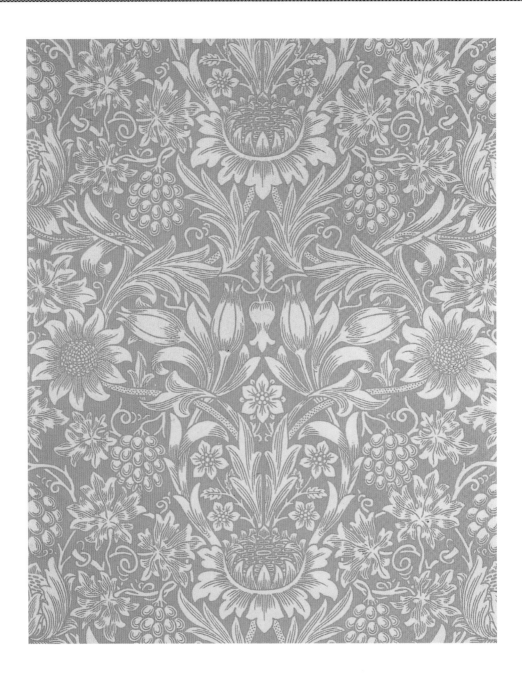

✿ ひまわり Sunflower

ターンノーヴァー（左右対称）を使ったデザイン。植物は、伝統的な文様化に従っている。初期のモリスは、様式化された花形を嫌っていたが、古い染織物などを研究し歴史的植物文様を再発見した。ルネサンスやバロックなどの古典的装飾を見るような構造が感じられる。自由な野の花の観察から出発したモリスは、装飾の歴史的なふりかえりに向かっている。

デザイン：ウィリアム・モリス／1879年

WILLIAM MORRIS

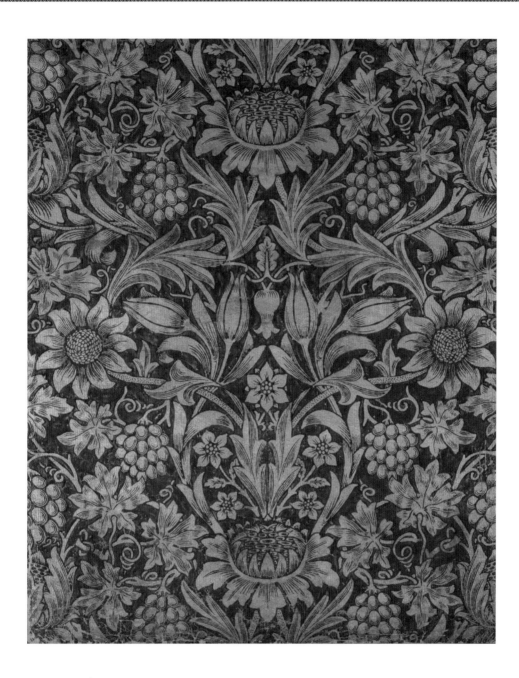

✿ ひまわり Sunflower

色ちがいのヴァリアント。さわやかな色の版（前ページ）に対し、地を黒とし、絵柄を黄金色にしたこの版は重厚でメタリックな光を放っている。月光の夜と日光の昼とでもいった対照的な印象をつくり出している。

デザイン：ウィリアム・モリス／1879年

WILLIAM MORRIS

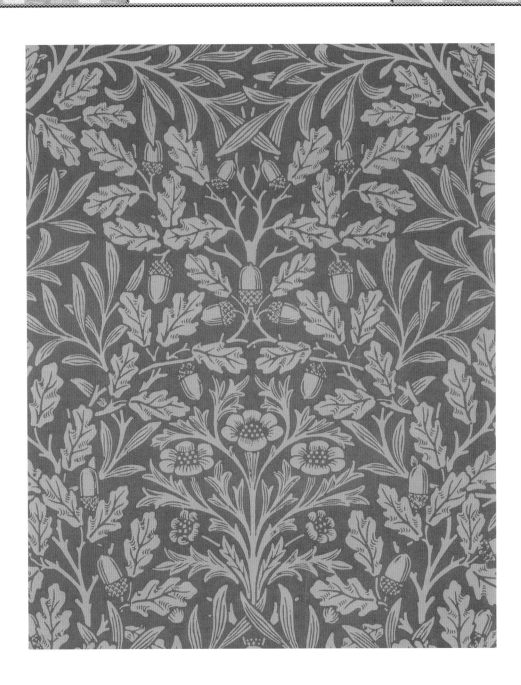

🌺 どんぐり Acorn

「ひまわり」（P60、61）と同じく、ターンノーヴァーが使われ、中心軸を境に左右対称である。しかし、「ひまわり」が
クラシックな花のモチーフを使っていたのに対して、どんぐりや野の花など、モリスが親しんだイギリスの田園の植物
がモチーフとなり、藍1色で刷られ、素朴で親密な部屋にふさわしい壁紙になっている。

デザイン：ウィリアム・モリス／1879年

WILLIAM MORRIS

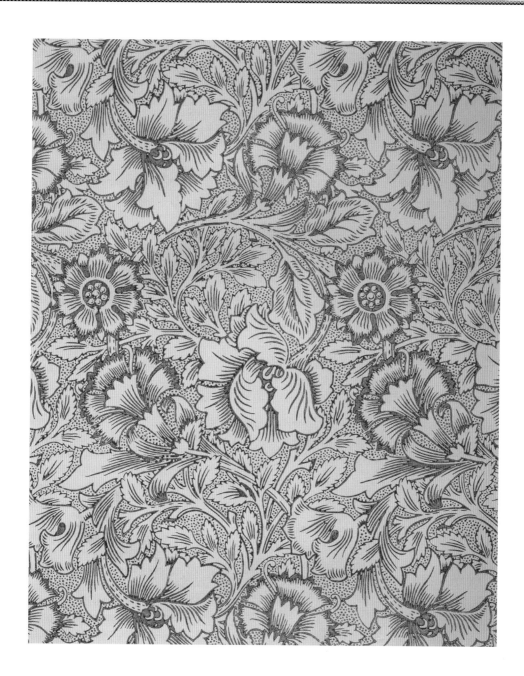

✿ なでしことひなげし Pink and Poppy

円を描くような茎と花と葉が画面いっぱいに広がっている。その下の地は、ドット（点）をパウダーしたものだ。木版に針をいっぱい刺して刷るらしい。花や葉は短い線を並べたシェード（陰）で表現されている。モノクロームで刷られ、できるだけ一般の人々に使ってもらうようにつくられたものである。

デザイン：ウィリアム・モリス／1881年

WILLIAM MORRIS

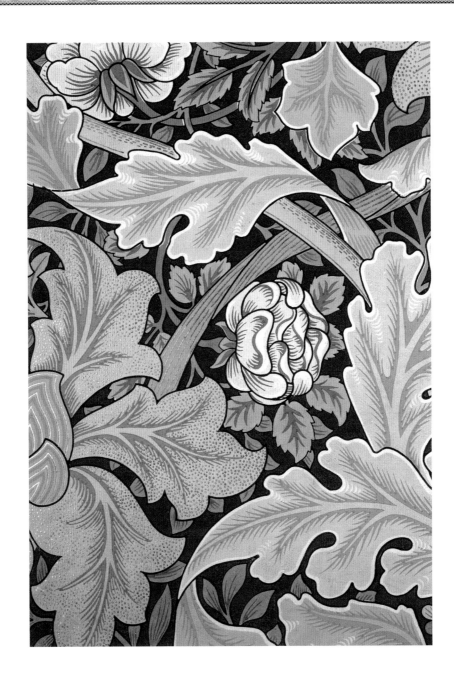

❀ セント・ジェームズ宮殿 St. James's

モリス工房はほとんど個人のクライアントの仕事をした。公共の仕事を受けたのはセント・ジェームズ宮殿の武器室とタペストリー室、サウス・ケンジントン博物館のグリーン・ダイニング・ルームのインテリアぐらいであった。セント・ジェームズ宮殿には、上のようにクラシックなアカンサスを主にした堂々としたデザインが使われた。色も華麗である。次ページはもう1つのデザイン。ターンノーヴァーを使った優雅なデザインで、ロイヤル・パレスの気品を意識している。

デザイン：ウィリアム・モリス／1881年

WILLIAM MORRIS

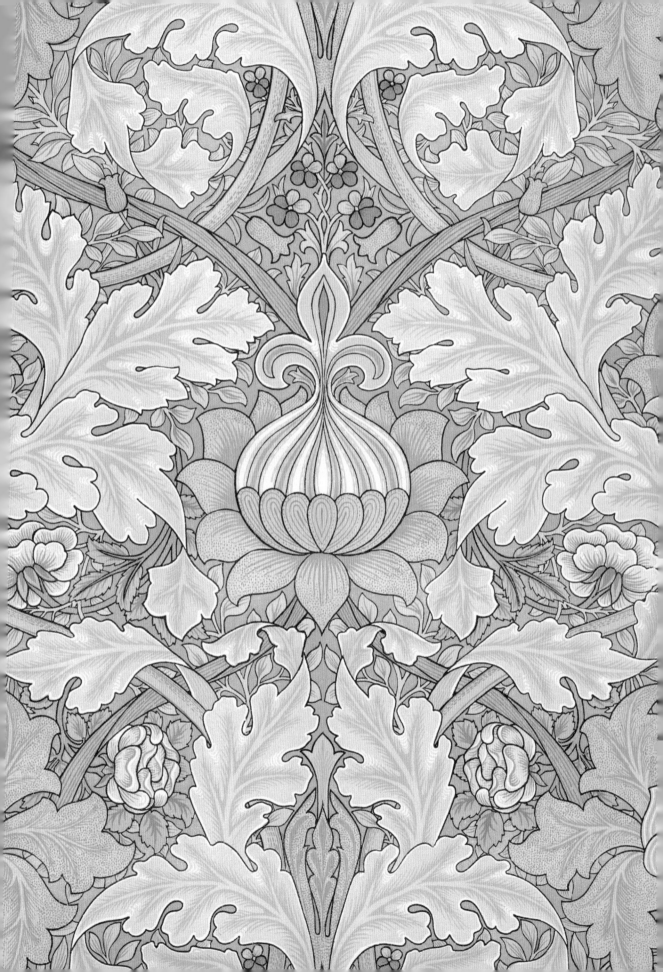

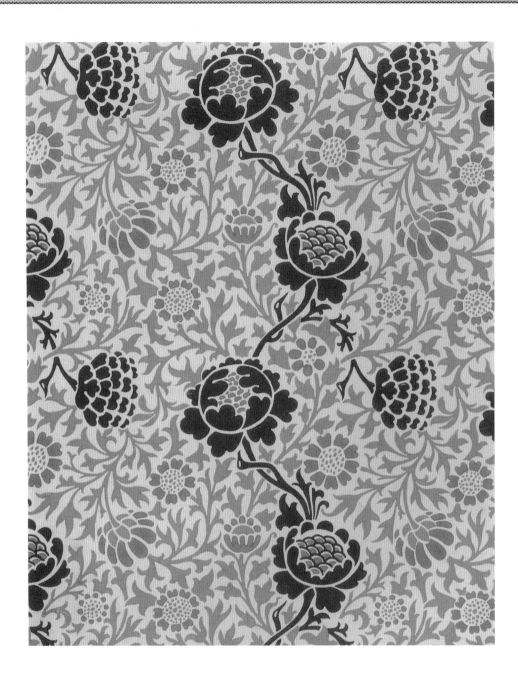

🌸 グラフトン Grafton

これは、モリスが唯一、ステンシルを使った例である。切り抜いた型紙の上から色を塗る。浮世絵版画では合羽刷（かっぱずり）という。安価な壁紙をつくるための簡単な方法で、モリスは大量生産を考えていたのだろうか。しかし、これきりでやめたのは、やはり満足できなかったのだろう。ジグザグに上昇するつる草が花をつないでゆく、軽快で楽しいデザインで、一般向きである。

デザイン：ウィリアム・モリス／1883年

WILLIAM MORRIS

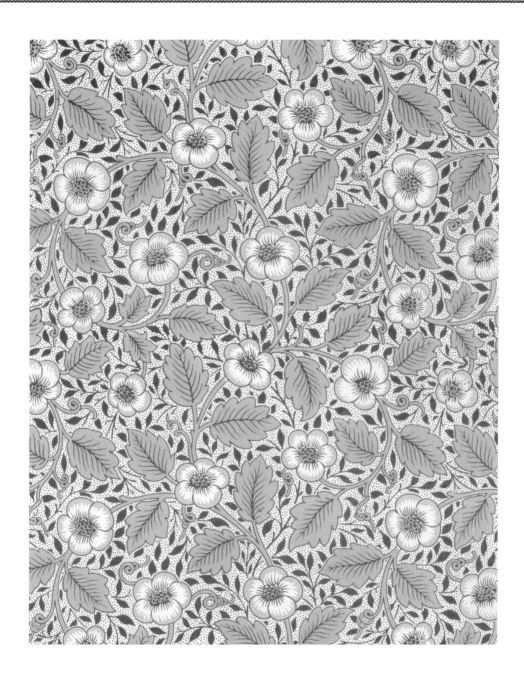

❀ クライストチャーチ Christchurch

この頃から、モリスのデザインは多様化し、さまざまなスタイルが使われる。クライアントがさまざまであり、工房のスタッフも増えたので、モリスも多様な注文に応えようとしたのだろう。1882年からマートン・アビイでテキスタイルに没頭し、1883年からタペストリー制作に入ったので、壁紙には時間をかけられなかった。シンプルで様式化されたデザインが多くなった。

デザイン：ウィリアム・モリス／1883年

WILLIAM MORRIS

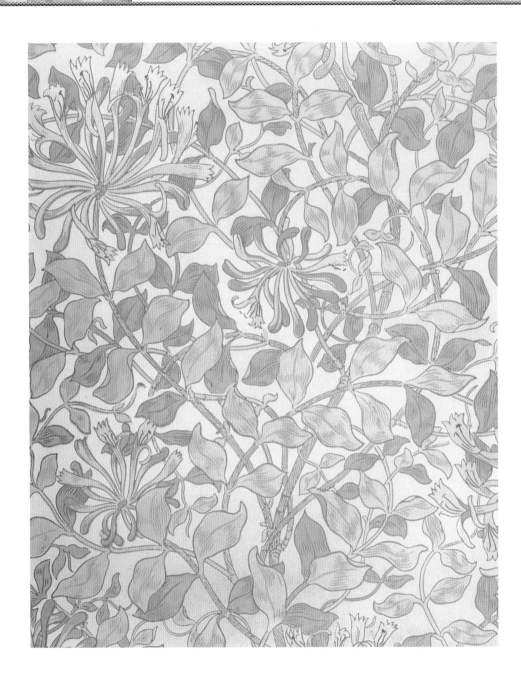

すいかずら (ハニーサックル) Honeysuckle

モリスは1876年に、「すいかずら (ハニーサックル)」(P130) という更紗をデザインしている。重厚なターンノーヴァー を使ったデザインで彼の傑作の1つである。こちらの壁紙のデザインは軽快で、不規則な枝の曲線的なのびひろが りが魅力的であるが、すでにアール・ヌーヴォーへと向かうデザインが予告されている。モリスというより、モリス工房 の作品というべきかもしれない。

デザイン：ウィリアム・モリス／1883年

WILLIAM MORRIS

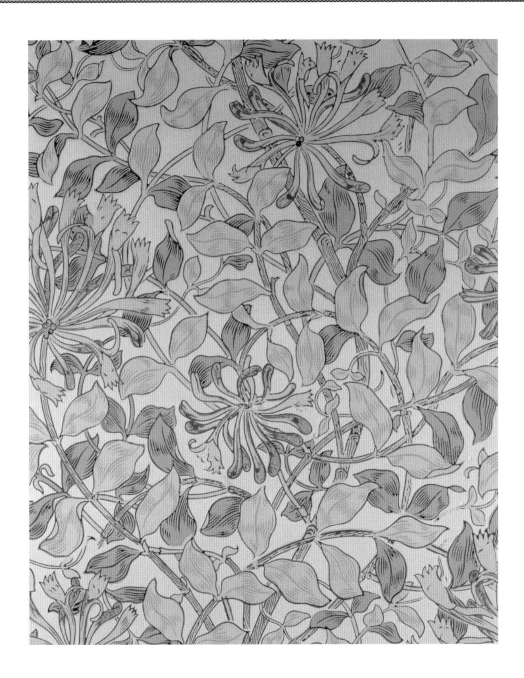

すいかずら（ハニーサックル）Honeysuckle

「すいかずら」のヴァリアント。オレンジ系の赤を掛け、地にも薄く色を刷って、あたたかい、南国的な雰囲気を出している。地が水色の前ページの図とまったくちがって見える。

デザイン：ウィリアム・モリス／1883年

WILLIAM MORRIS

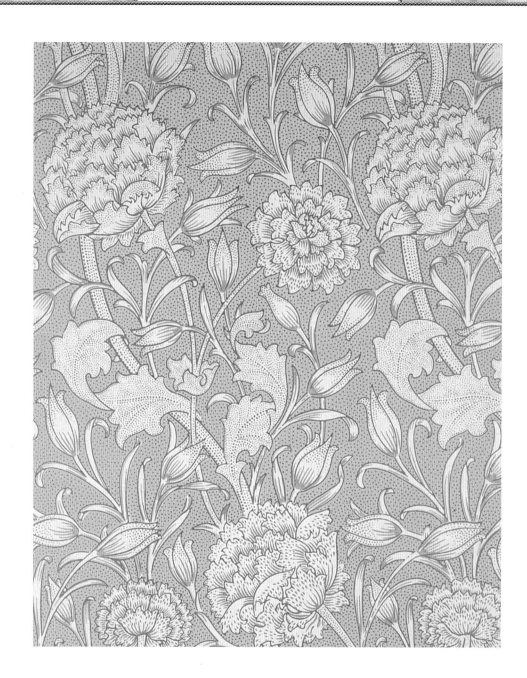

❀ 野生のチューリップ Wild Tulip

このデザインでは花の様式化がギリギリまで進められている。背景の地にはドッティングといわれる点がパウダーされている。よく見ると花や葉にもドットがふりかけられてシェード（陰）を表現している。木版に針を打ったドットをモリスは多用するようになる。印象派や点描派などの色点の集合による表現と同時代であるのも興味深い。次ページは色ちがいのヴァリアント。茎が左右に揺れながら斜めに連続していくパターンは、モリスが歴史的な織物などに学んで使うようになったものである。

デザイン：ウィリアム・モリス／1884年

WILLIAM MORRIS

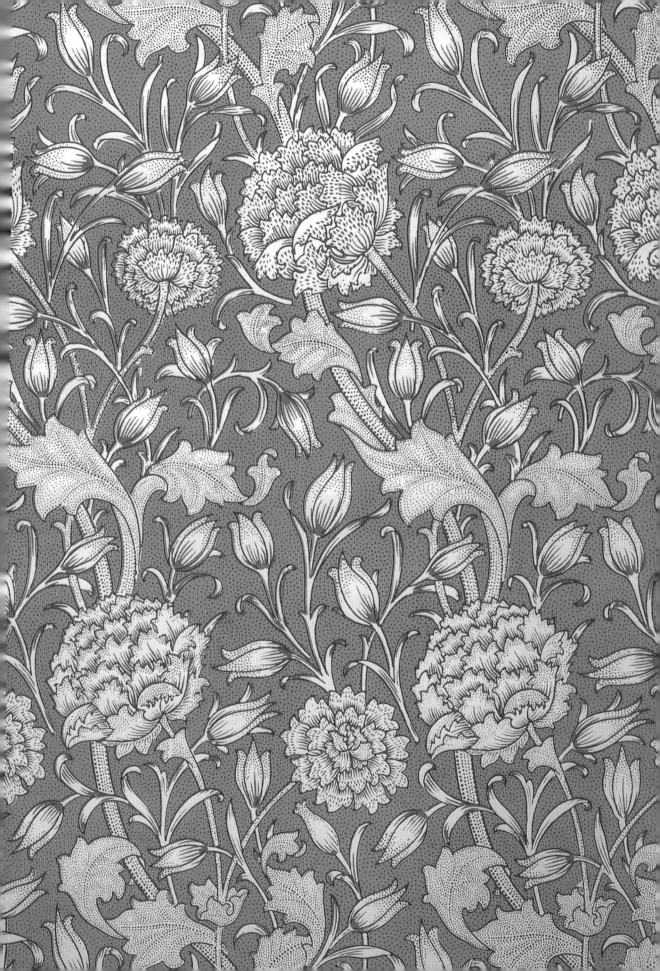

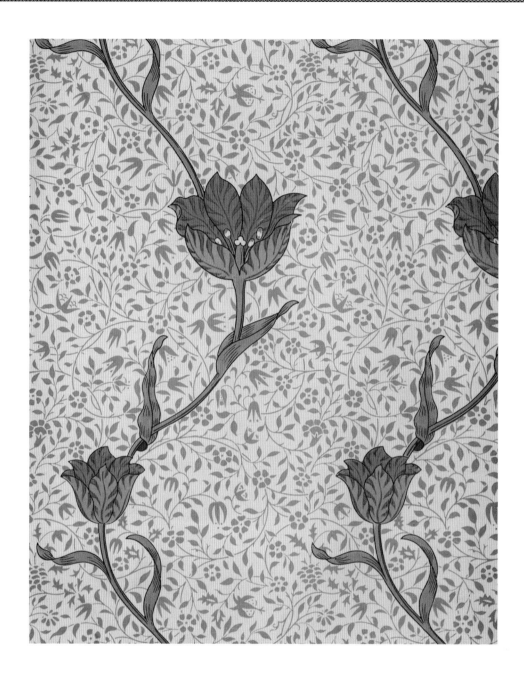

庭のチューリップ Garden Tulip

地に敷かれた草花紋のアラベスクの上に左右に蛇動しながら上昇する茎とチューリップの花という、非常に明快に層分けされたデザインである。すでにアール・ヌーヴォーの新しい曲線スタイルが予告されている。植物の曲線的な生長は生命のエネルギーを表現している。地の草花紋もCやSの曲線を描き、不規則にばらまかれているようだが、まなざしを自由にさまよわせる。次ページは色ちがいのヴァリアント。色を変えることで、季節の移り変わりなどがそこに映される。

デザイン：ウィリアム・モリス／1885年

WILLIAM MORRIS

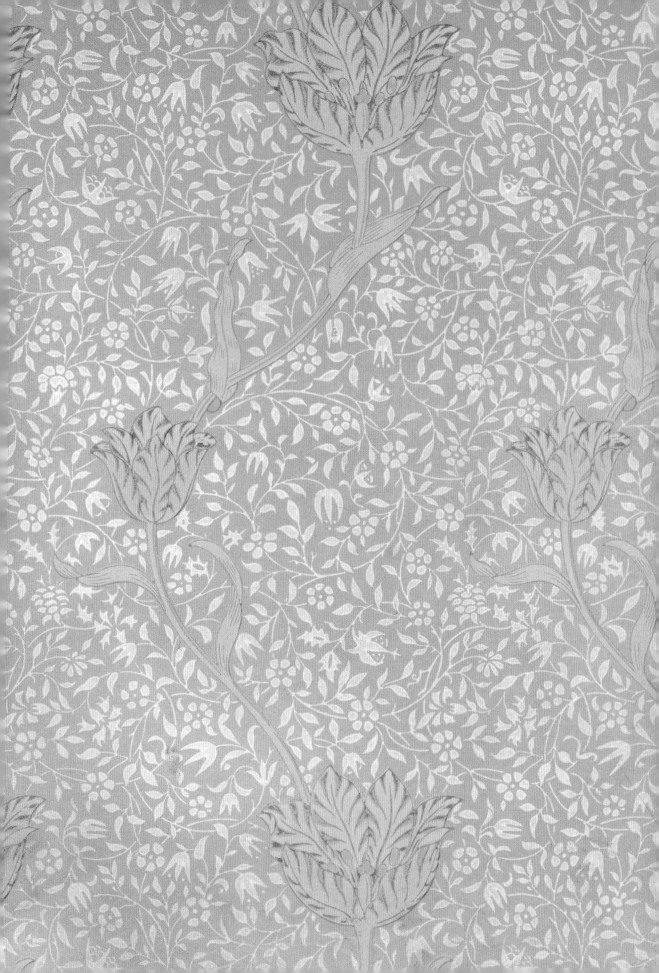

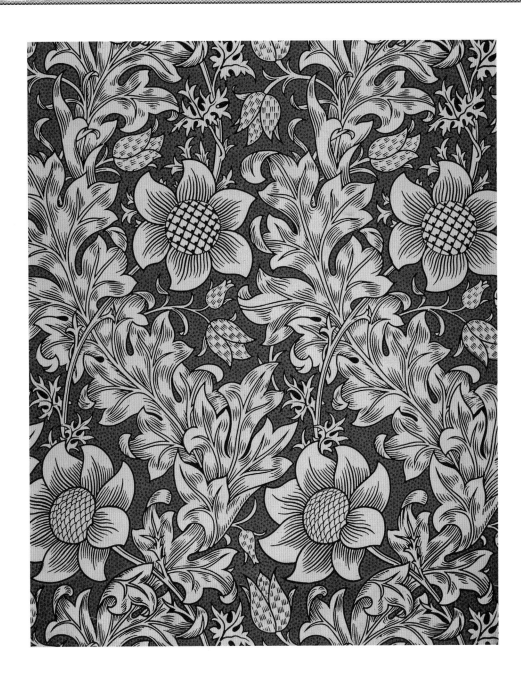

✿ ばいも Fritillary

花の描き方はきわめて単純化、デザイン化されている。花の中心は、円の中にチェッカーボードが描かれ、方眼紙のようなパターンになっている。蕾には、短い3、4本の平行線が散らされている。地のドットは、この版では暗色になっているが、明るい黄色で刷られている版もある。

デザイン：ウィリアム・モリス／ 1885年

WILLIAM MORRIS

メアリー（メイ）・モリス
父のように自由奔放に生きた娘

❀❀

Mary (May) Morris
1862-1938年

　モリスには息子はいなかった。彼の性格や才能を最もよく引きついだのは次女のメイであった。おとなしく頭がよい長女ジェニーは母のメランコリックな気質を引きついでいた。2人とも刺繍を習い、その作品はアーツ・アンド・クラフツ展などに出品され、モリス商会の有力メンバーとして働いた。ジェニーは病気のために引退するが、メイはサウス・ケンジントンのデザイン学校に学び、父の助手として働き、1885年から96年まで刺繍部門の責任者であった。さらに社会主義運動にもメイは父の同志として積極的に参加していた。

　1890年、メイは社会主義運動家のヘンリー・スパーリングと結婚してまわりをびっくりさせた。彼女はやはり社会主義者で、劇作家であるジョージ・バーナード・ショーと恋人同士だと思われていたからである。

　スパーリングとの結婚はうまくいかず、やがてショーを加えて3人で住んだりしたが、結局、メイはスパーリングと別れた。

　晩年のメイはロブという女性と一緒に暮らした。メイはヴィクトリア期の男性社会に耐えた母ジェーンとはちがって、新しい生き方を選ぶ女性の先駆けであったのだろう。

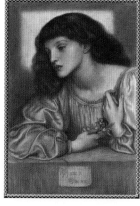

「メイ・モリス」
ダンテ・ゲイブ
リエル・ロセッ
ティ画
（1872）

メイ・モリスが
デザイン・刺繍
した2種のパネ
ルの1つ
（1895）

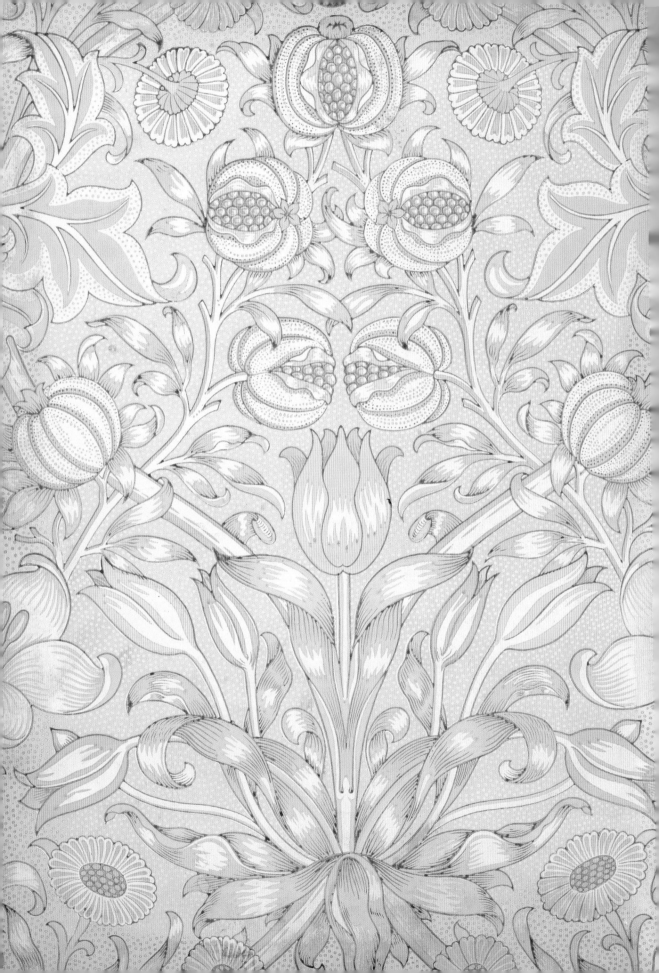

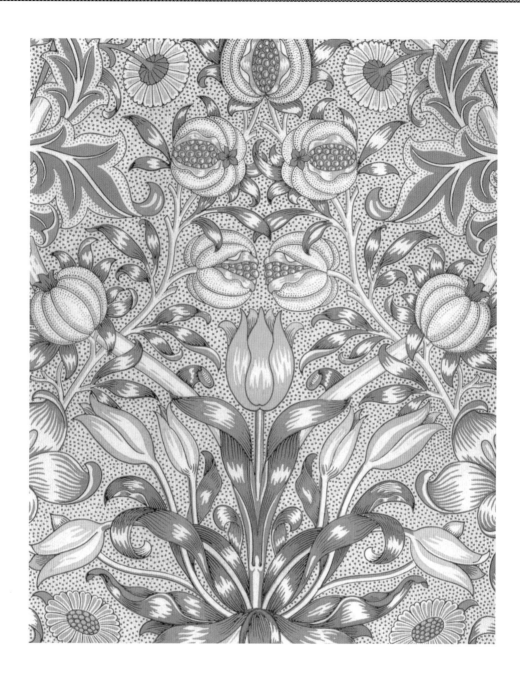

❀ ゆりとざくろ Lily and Pomegranate

ターンノーヴァーを使ったクラシックなデザイン。ドットが効果的に使われている。シェード（陰）は線ではなく色彩でつけられ、白い光が輝くように描かれている。かつてはきまりきったスタイルを嫌ったモリスは、どんなスタイルも自由に使いこなすようになっている。前ページは色ちがいのヴァリアント。

デザイン：ウィリアム・モリス／1886年

WILLIAM MORRIS

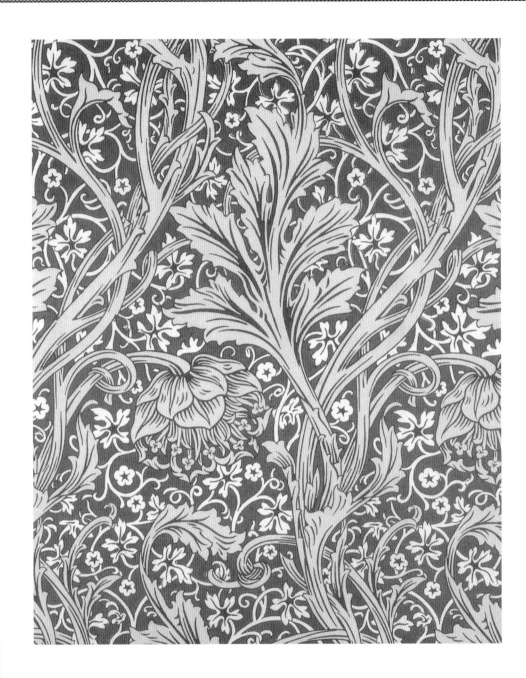

❀ アルカディア Arcadia

アルカディアは古代ギリシアの理想郷で、牧歌的な田園であるといわれる。モリスはそのような田園にあこがれつづけた。ギリシア的なアカンサスが茂っている。地には小さな草花紋がアラベスクを描いている。図と地の2層は1つの平面に溶け合っている。モリスのデザインが成熟し、のびやかに、自由自在にのび、絡み合っている。そしてパターンは〈意味〉を持っていなければならない。それが〈アルカディア〉である。

デザイン：ウィリアム・モリス／1886年

WILLIAM MORRIS

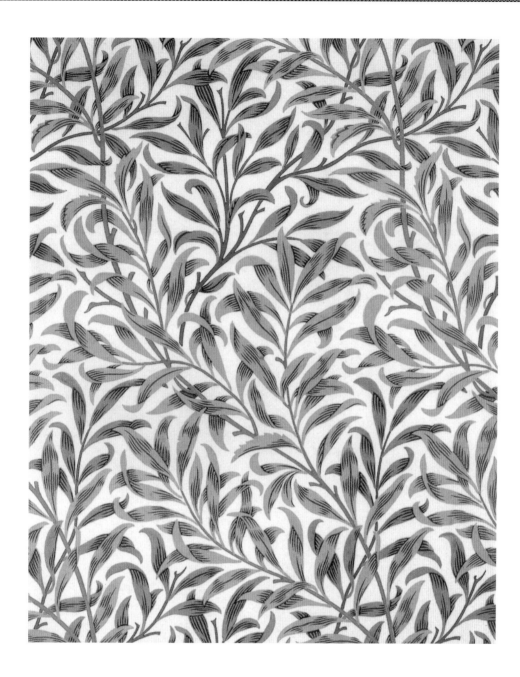

🌼 柳の枝 Willow Bough

1874年にモリスは「柳」をデザインしているが、それを再びとりあげている。昔のデザインを新しい感覚で復活する余裕が生まれている。「柳」では地紋が敷かれていたが、今度は無地である。柳のデザインはしばしば、花のデザインの地としても使われている。軸となる枝は、左右に揺れながら連続して上昇し、水平方向では連続していない。

デザイン：ウィリアム・モリス／1887年

WILLIAM MORRIS

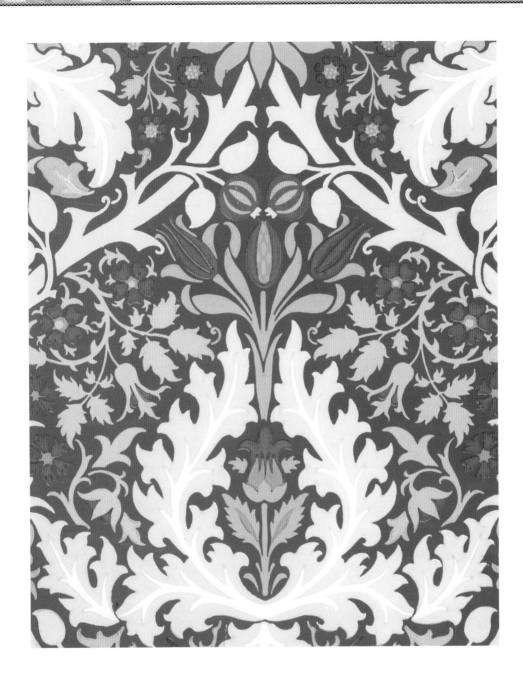

秋の花々 Autumn Flowers

ターンオーヴァーのデザインで、花はきわめて単純化、様式化されている。ダマスク織などの歴史的文様を使っているらしい。色彩もシンプルで原色がフラットに刷られ、シェード（陰）はつけられていない。まるでステンシルを使っているかのような単純な色彩はモリスとしては珍しい。モリスというよりモリス工房の作であるかもしれない。

デザイン：ウィリアム・モリス／1888年

WILLIAM MORRIS

✿ るりちしゃ　Borage

これは天井に張る紙のデザインである。天井紙はできるだけ平面的で、静的なパターンでなければならない。ここで
はのびあがるつる草といった動きは不要である。そのために、クラシックな無難なデザインになっている。

デザイン：ウィリアム・モリス／1888-89年

WILLIAM MORRIS

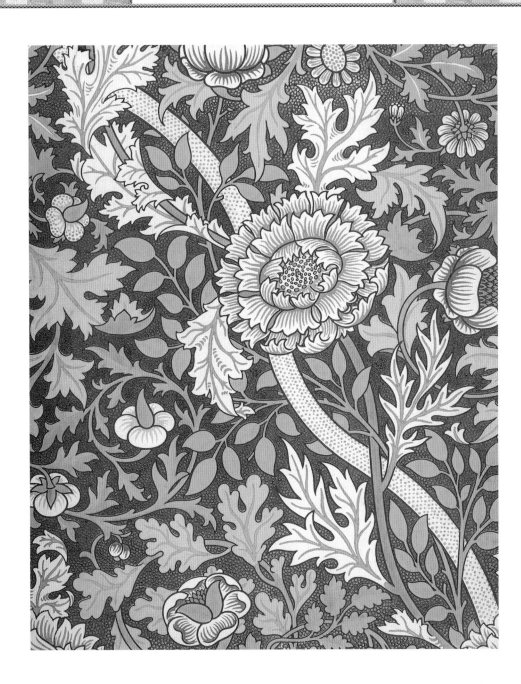

❀ ノリッチ Norwich

モリスはこの頃、大きな柄に興味を抱いた。大きな柄のデザインは、見る人を圧迫するのではないかと考えられていた。そのため小さな柄が落ち着いたデザインとして選ばれていた。モリスは大きな柄でもいいデザインであるにはどんなものがいいか工夫した。大きな花が描かれている。斜めにのびる木が動きのある中心軸となっている。

デザイン：ウィリアム・モリス／1889年

WILLIAM MORRIS

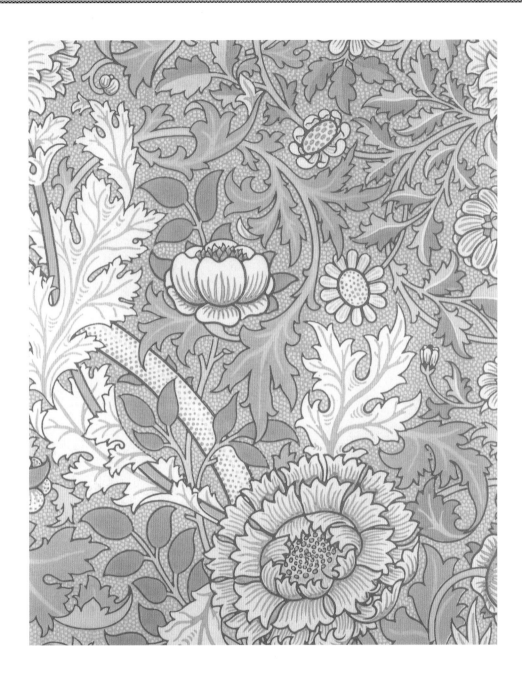

❀ ノリッチ Norwich

色ちがいのヴァリアント。地色を明るくして、図柄の白さが際立てられている。視線はまず大きな花にひきつけられるが、斜めにのびる軸に導かれて動いていく。さまざまな形のいくつかの層に分けられた葉群の揺れの中で、まなざしは快くめぐっていくが、形と色はわかりやすく整理されているので、迷うことはない。

デザイン：ウィリアム・モリス／ 1889年

WILLIAM MORRIS

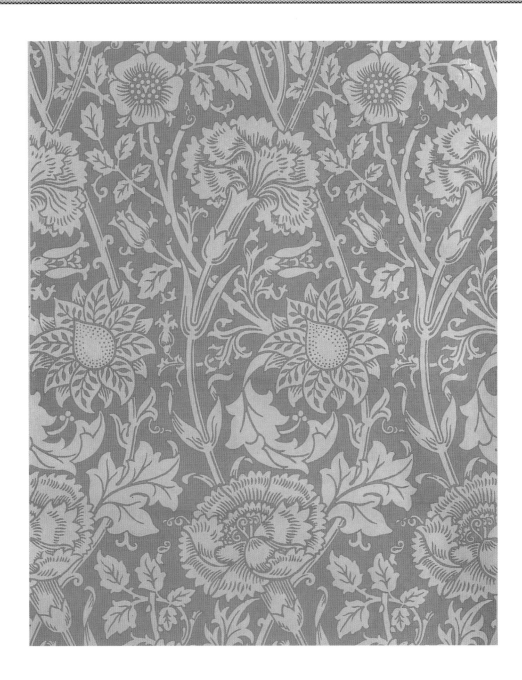

🌸 なでしことバラ Pink and Rose

ここでも大きな柄が試みられている。モリスは自然の形をした大きな花の背景にペルシャの絨毯などに使われる東洋風の文様をちりばめている。イギリスの自然とオリエンタルな装飾が出会っているのだ。上は青で刷られたヴァリアントであるが、よく見ると、パターンの細部もかなり変えられている。葉の形などにも見られるが、次ページで背景に使われたオリエンタルな装飾がなくなっているので、エキゾティックな雰囲気が消えている。

デザイン：ウィリアム・モリス／1890年

WILLIAM MORRIS

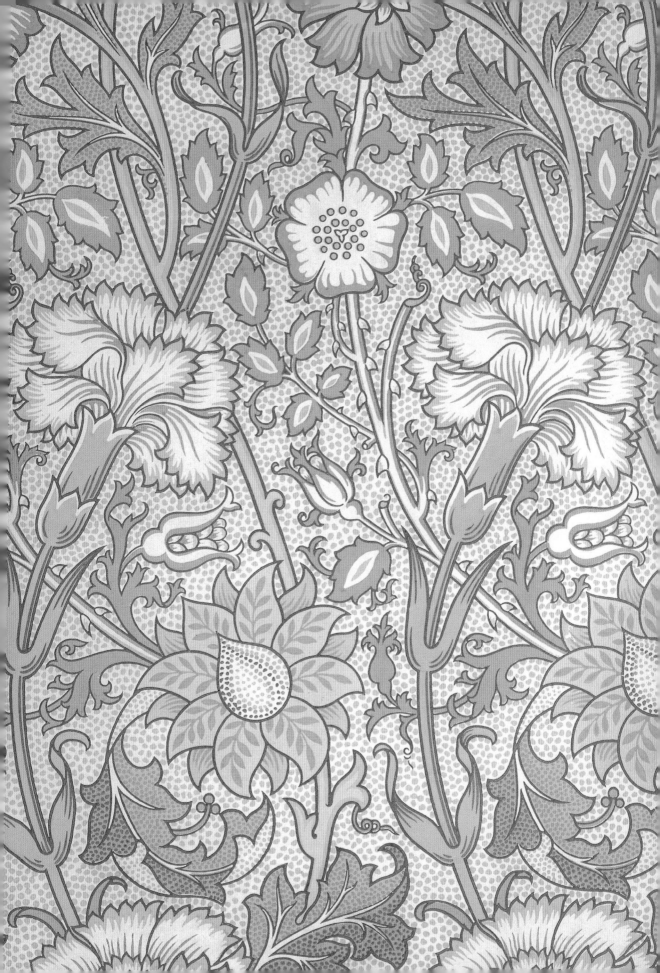

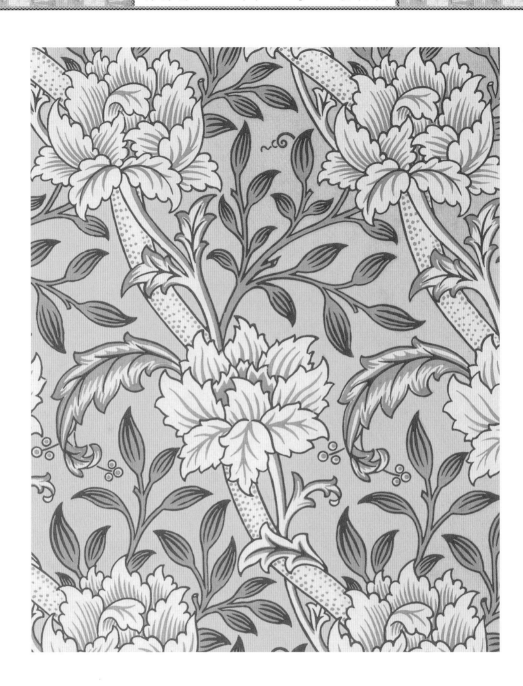

ハマスミス Hammersmith

モリスの自宅があった地名がとられている。〈リヴァー〉シリーズ以来、テームズ河に沿って並ぶ自分の親しい場所とデザインが結びついてきた。モリスのデザインはその土地の精霊のように立ちのぼってくる。彼のデザインは妖精が花に戯れているように、織り出されてゆくのだ。

デザイン：ウィリアム・モリス／1890年

WILLIAM MORRIS

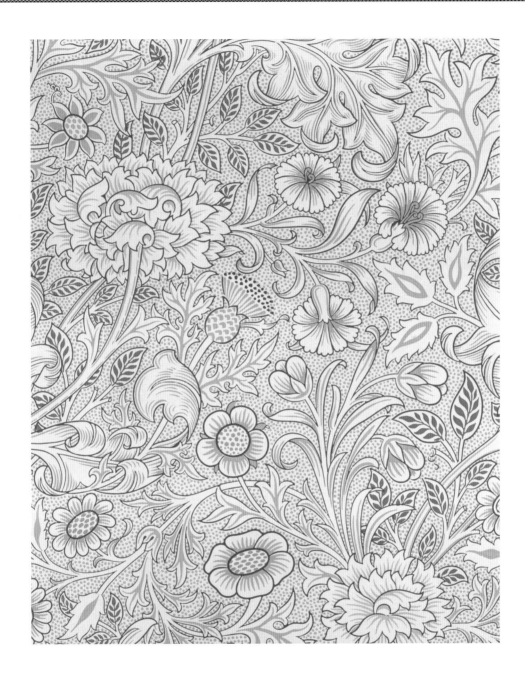

❧ 2重の枝 Double Bough

斜方連続の枝にモリスが好きな花の形が散らされ、地にはドットが打たれている。典型的なモリス・スタイルともいえるが、彩色の明るさなどはジョン・ヘンリー・ダール（P99）の意見が入っているかもしれない。

デザイン：ウィリアム・モリス／1890年

WILLIAM MORRIS

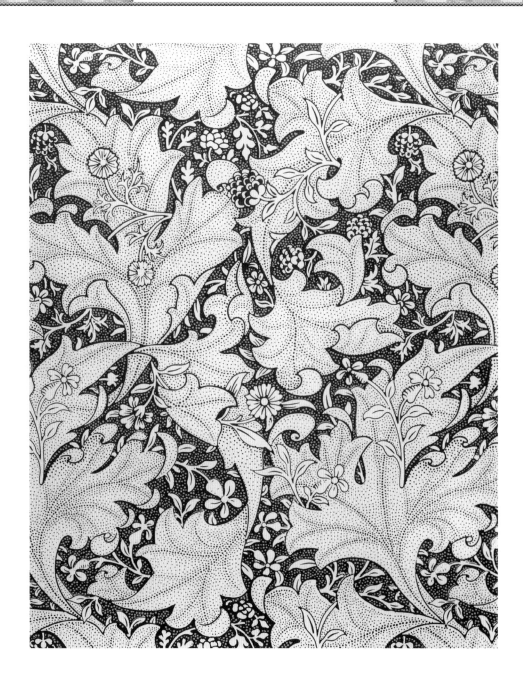

❧ においあらせいとう Wallflower

大きな花の図と小さな花の地という2層で構成されている。ダイナミックな大きな花の花びらのゆらめきは魔術的ともいえるくらいだ。そして花びらはぎっしりとドットによって微妙な陰影が打たれている。藍1色であるが、白との対比がすばらしい。

デザイン：ウィリアム・モリス／1890年

WILLIAM MORRIS

フィリップ・ウェッブ
モリス商会の建築家

Philip Webb
1831-1915年

　ウェッブはオックスフォードのG・E・ストリート建築事務所で働いていた。そこに見習いに入ってきたモリスに図面の描き方を教え、親しくなった。ジョン・ラスキンのゴシック建築論などに影響を受けたウェッブは、1859年、モリスのためにレッド・ハウスを設計した。それは非対称的で、自由な間取りで、ゴシック・リヴァイヴァル・スタイルの住宅建築の代表例となった。また家具やインテリア装飾は、友人たちが集まってデザインし、レッド・ハウスはアーツ・アンド・クラフツ運動の作品展示場となった。

　ウェッブはモリスとともに1858年にフランスに旅をし、ルーアンの大聖堂などを見てまわっている。この旅行中に、モリスはレッド・ハウスを建てる計画を相談している。

　ウェッブは親友として、モリス夫人ジェーンとロセッティの関係を心配し、ジェーンにも率直に意見をしたようである。

　モリス・マーシャル・フォークナー商会はやがて、マーシャルやフォークナーが名だけのものとなり、モリスの個人商会となった。しかしウェッブはまだ忠実に手伝いつづけていた。彼は最後まで、モリスを離れることはなかった。

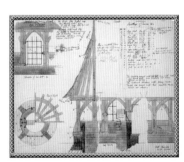

フィリップ・ウェッブの描いたレッド・ハウスの設計図面

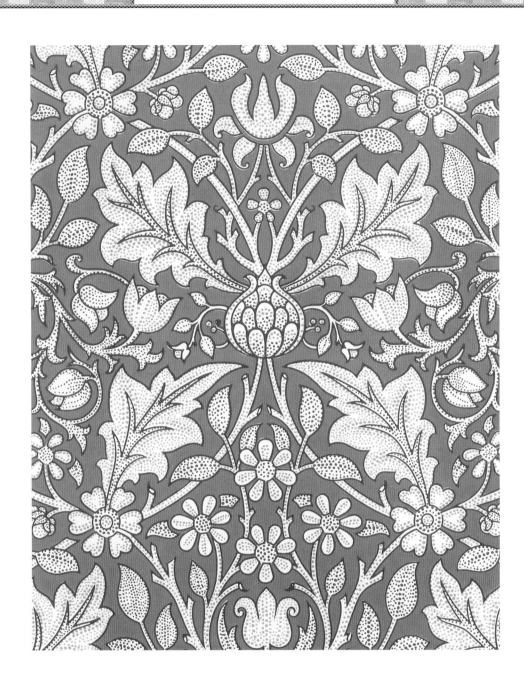

🌸 3重ネット Triple Net

地紋はなく、図柄の1層だけで平面的であり、上下・左右シンメトリックである。つまりどの方向から見ても歪まない。これはモリスが天井のためにデザインしたものである。花や葉はドットでおおわれている。シンプルで明るい天井が考えられている。

デザイン：ウィリアム・モリス／1891年

WILLIAM MORRIS

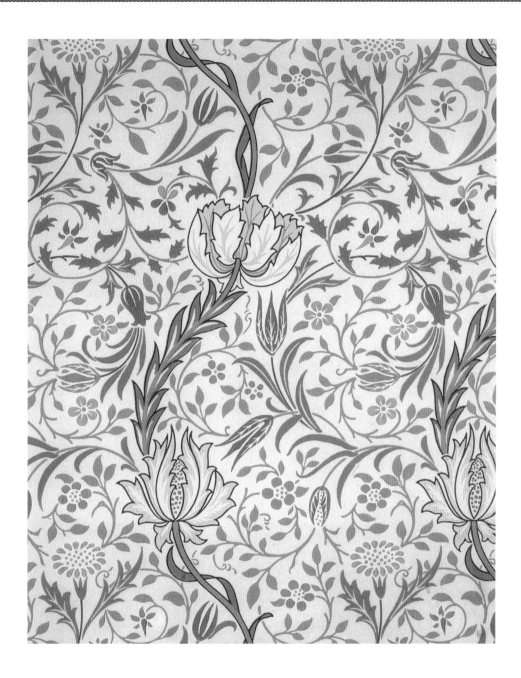

✿ フローラ Flora

S字形に上昇するつる草が横に並んでいる。この年「トレイル」（P170、ジョン・ヘンリー・ダールのデザイン）という更紗デザインが発表されたが、これもS字形のパターンである。花の形は、オリエンタル風に様式化されている。その地に散らされた草花紋は、モリスの庭に咲くような野の花のアラベスクだ。東洋と西洋、自然とデザインが1つに融合している。

デザイン：ウィリアム・モリス／1891年

WILLIAM MORRIS

🌼 やぐるまぎく (バチェラーズ・バトン) Bachelor's Button

大きな柄の花がゆったりと踊るように葉を広げ、ひるがえしている。黄1色であるが、まるで金彩のように豪華に見える。地には小豆のような小さな玉が散らされている。モリスの夢見たユートピアの田園が金色の真昼の中でまどろんでいるかのようだ。

デザイン：ウィリアム・モリス／1892年

WILLIAM MORRIS

❀ やぐるまぎく（バチェラーズ・バトン）Bachelor's Button

前ページとは色ちがいのヴァリアント。地を茶色にし、花を黄から薄青にしたので、花や葉が青白い銀のように輝いて見える。夜景であろうか。次ページも色ちがい。英語ではバチェラーズ・バトン（独身者のボタン）という。アカンサスの葉とやぐるまぎくの花が舞うように絡みあっている。モリスのおなじみのパターンが自由自在に登場してくる。おそらくモリスは流れるように、またたく間にスケッチしてみせたろう。

デザイン：ウィリアム・モリス／1892年

WILLIAM MORRIS

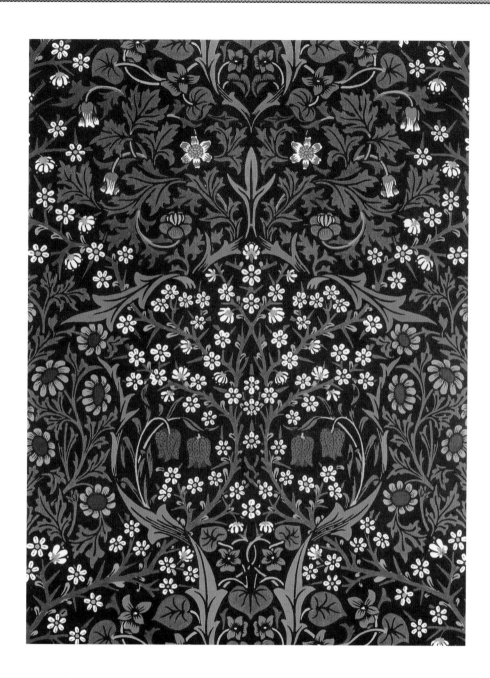

❀ **りんぼく** Blackthorn

晩年のモリスの奇蹟的ともいえる作品。1870年代後半から彼は歴史的な文様に向かっていたが、ここでは身のまわりの自然をいきいきと写した若きモリスがもどってきたかのようだ。個々の花は自然の美しさを保ったまま、モリスの成熟したデザイン構成の中に合成され、圧縮されている。そして、尖った青い葉をたどると、正面に野生の狼の頭が浮かび上がる。

デザイン：ウィリアム・モリス／1892年

WILLIAM MORRIS

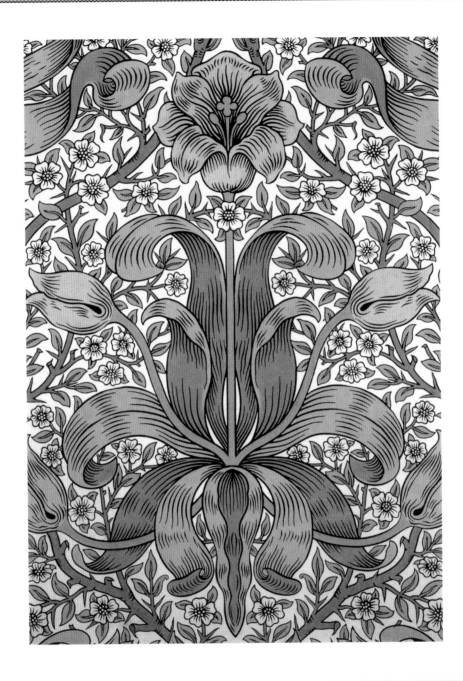

❀ 春のしげみ Spring Thicket

ターンノーヴァーの空間で構成された大きな花。小さな草花紋がネットのように地に張りめぐらされている。モリスの晩年には、シンプルな構造の中に大らかな花が据えられ、モリスの青春であった若々しい自然が甦ってきたかのようだ。

デザイン：ウィリアム・モリス／1894年

WILLIAM MORRIS

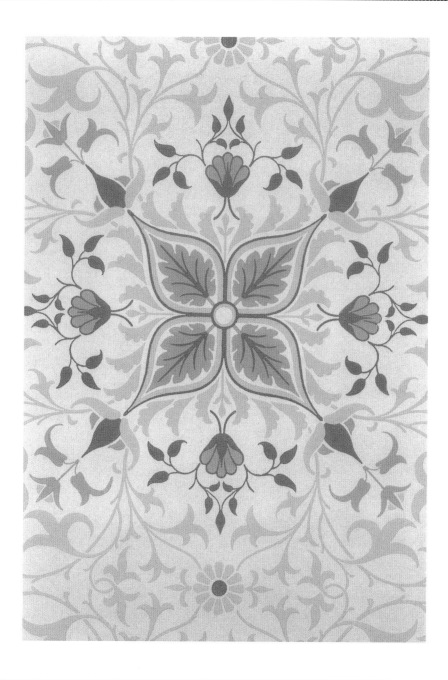

ネット Net Ceiling

四つ葉を中心として、白いスペースに記号化された花形が平面的に並べられている。これは天井のためのデザインである。どの方向から見ても歪まないように、四方に向けてデザインされている。

デザイン：ウィリアム・モリス／1895年

WILLIAM MORRIS

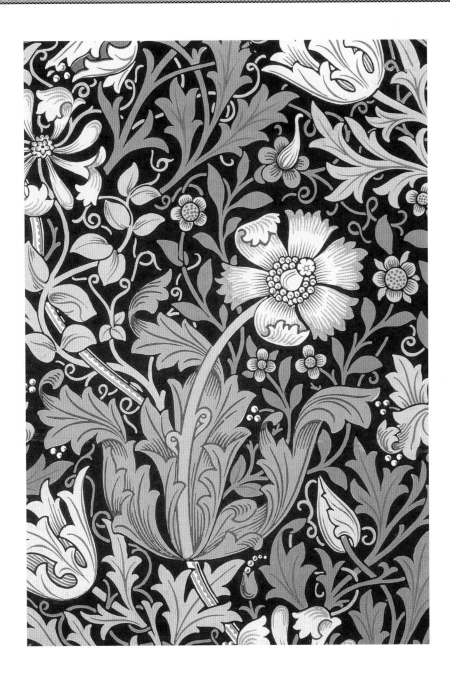

❀ コンプトン Compton

モリスの最後のデザイン。更紗としてもつくられた。モリス・スタイルの様式化された花が集められている。できるだけ規則性から解放されるように、不規則な形の絡み合いが試みられている。ローレンス・ホドソンの邸宅コンプトン・ホールのためにデザインされたものである。

デザイン：ウィリアム・モリス／ 1896年

WILLIAM MORRIS

ジョン・ヘンリー・ダール
モリス工房の後継者

John Henry Dearle
1860-1932年

　ダールがモリスに出会ったのは1878年であった。モリスはタペストリーの制作をはじめようとしており、そのために若い織工をさがしていた。彼は3人の少年を雇った。その1人がダールであった。タペストリーは、小さなしなやかな手を必要とするので、少年が選ばれたのである。

　1879年にクイーンズ・スクエアの工房に呼ばれたダールはタペストリーの織り方をモリスに一から教えられた。やがてマートン・アビイにタペストリー工房をつくり、ダールは教えられたとおりに織り上げた。ウォルター・クレインのデザインの「鷲鳥番の娘」で1883年に完成された。

　次にバーン=ジョーンズのデザインの「フローラ」(P187)と「ポモナ」(P186)は1885年に織り上げられた。

　ダールはモリスのすばらしい後継者となった。1880年代はモリスが社会主義運動に力を注ぎ、90年代はケルムスコット・プレスに没頭したため、その他の工房の仕事はしだいにダールにまかされるようになった。刺繍から壁紙まで、ダールはモリスが手がけたすべての分野をカヴァーできるようになり、モリスの死後もその工房を活動させることができた。

ダールがデザインし、パロットチューリップ、つのけし、アネモネ柄を刺繍した折りたたみ式3面パネル(1885-90)

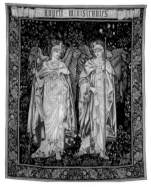

タペストリー「主に仕える天使たち」ジョン・ヘンリー・ダールのデザイン、バーン=ジョーンズのイラスト(1894)

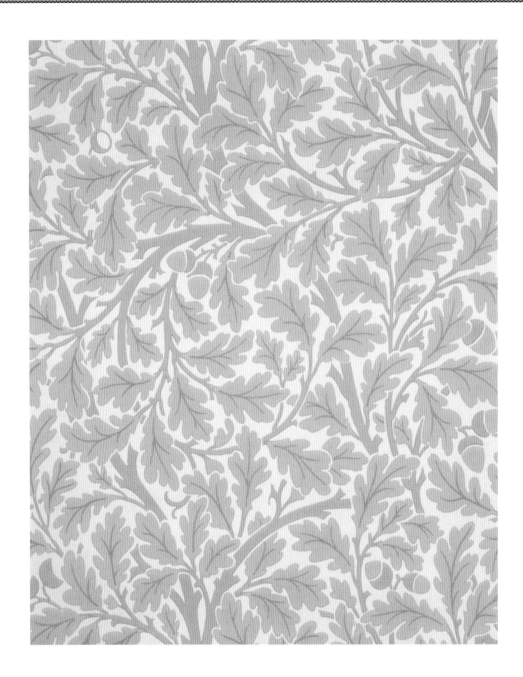

樫の木 Oak Tree

ダールはデザイナーとしても職人としてもすばらしい腕を持っていた。彼の文様の構成法はあまりに複雑で、迷路のようだ。モリスの方法をマスターし、モリスのようにデザインできた。樫の木は、モリスの「柳の枝」（P79）のように、枝と葉で全面をおおってゆく。

デザイン：ジョン・ヘンリー・ダール／1896年

WILLIAM MORRIS

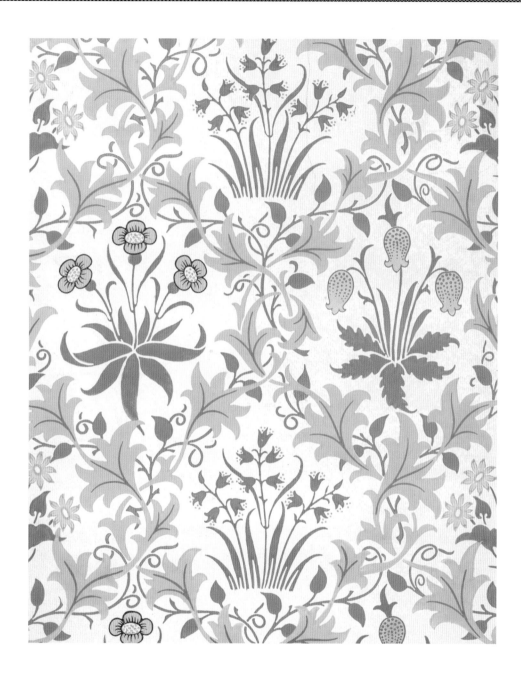

❀ くさのおう Celandine

モリスの初期の「ひなぎく」（P26、27）のような、草花を離して配置するデザインをダールは復活し、つる草による
格子をまわりに掛けている。モリスの素朴なデザインがダールの洗練されたデザイン感覚でモダンな空間へと変換
されている。

デザイン：ジョン・ヘンリー・ダール／ 1896年

WILLIAM MORRIS

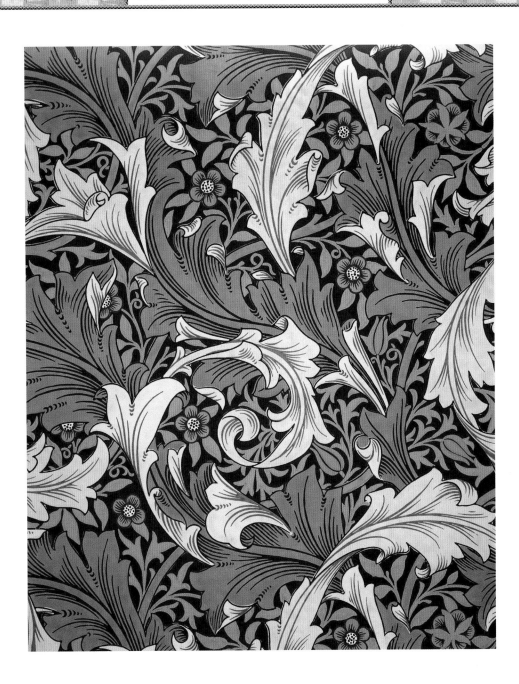

グランヴィル Granville

大きな花柄というモリスのテーマはダールに受け継がれる。2色のアカンサスが画面を波のように揺らし、ダイナミックな動きを演出する。このデザインにはちがう色で刷られたヴァリアントがあり、また更紗のデザインともなった。次ページは色ちがいのヴァリアント。アカンサスの2色を変え、花を青から赤に変えたことで、明るくソフトな雰囲気となった。1900年前後から、明るい色が好まれるようになり、このヴァリアントの方が人気が出たようである。

デザイン：ジョン・ヘンリー・ダール／1896年

WILLIAM MORRIS

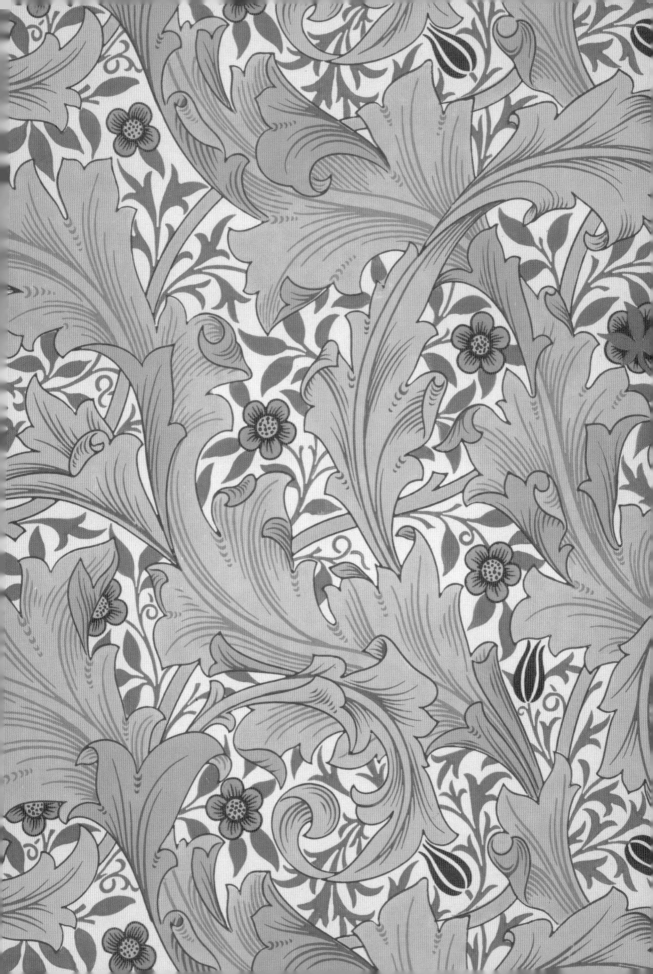

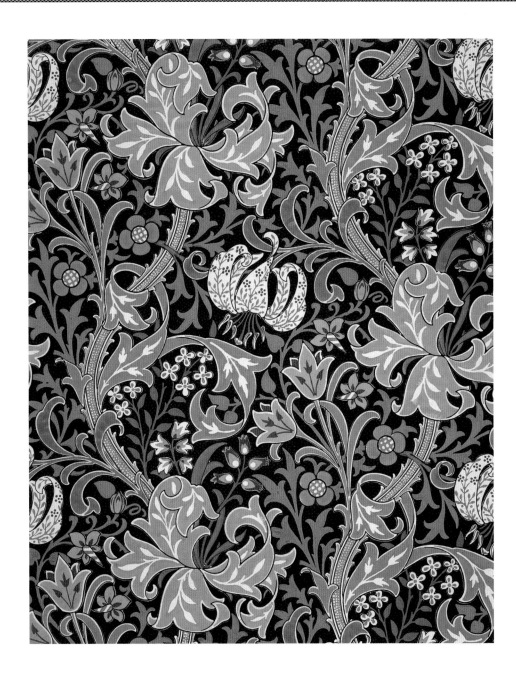

🌸 黄金のゆり Golden Lily

ダールはモリス工房を任され、彼の名はデザイナーとして認められる。モリスのパターンを継ぎながらも、しだいに独自のスタイルを見せるようになる。彼の花や木は自然の植物というより、異形で、海底の藻のような奇怪な姿をしている。モリスよりも、ずっと反自然的なのである。

デザイン：ジョン・ヘンリー・ダール／1897年

WILLIAM MORRIS

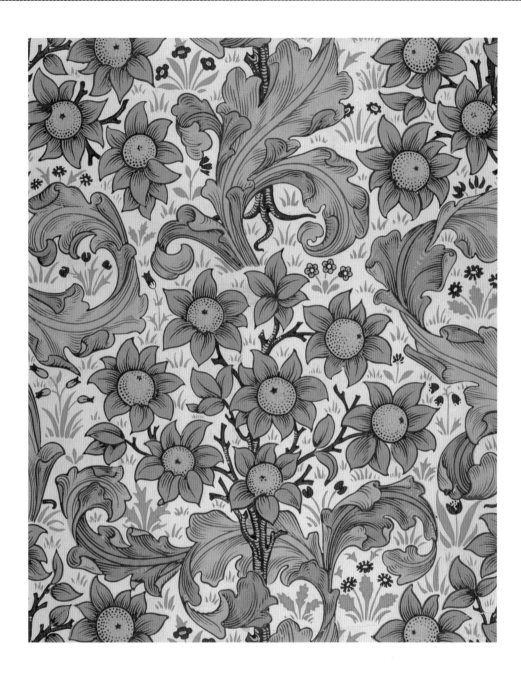

🌼 果樹園 Orchard

オレンジが実っている。のどかな果樹園であるが、アカンサスがいきなり地上に生えていて、怪物のようにあばれている。幻想的な庭園である。ダールはオーブリー・ビアズリー（P285）などとともに、世紀末の子であったろう。

デザイン：ジョン・ヘンリー・ダール／1899年

WILLIAM MORRIS

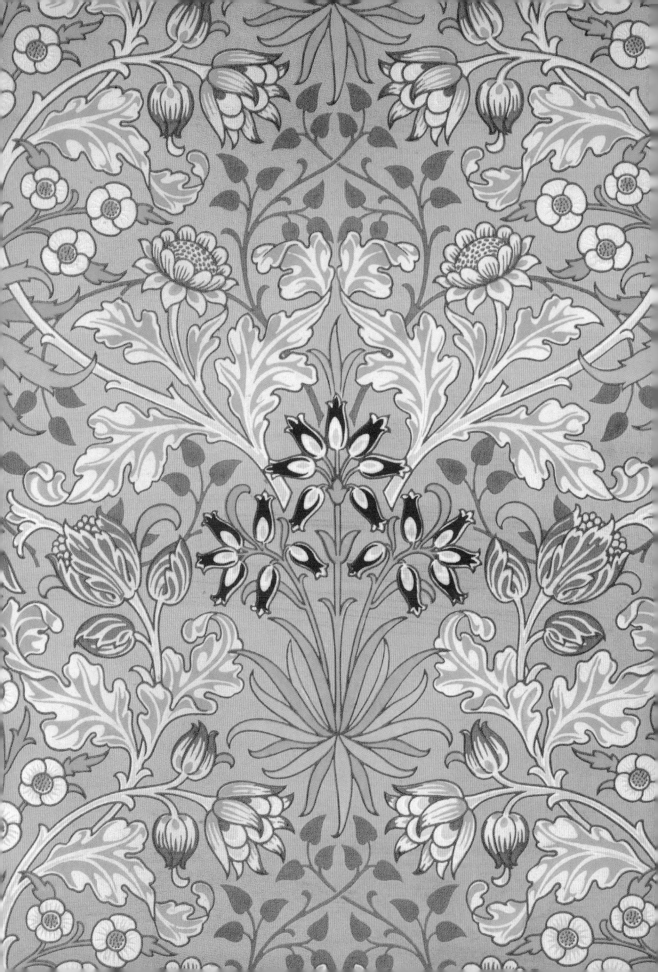

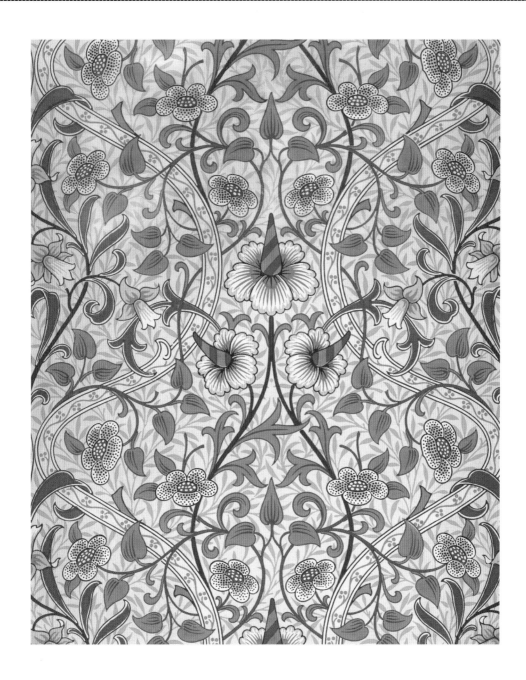

ヒヤシンス Hyacinth (P106) ／らっぱ水仙 Daffodil (P107)

前ページの「ヒヤシンス」は明るい色、明快なシンメトリック・パターン。ダールらしいわかりやすく、だれにも親しまれるデザイン。あいまいさがないところがモリスとのちがいで、近代的であることを示している。「らっぱ水仙」はS字状の帯がシンメトリックに上昇していく。中心の垂直線で折り返し（ターンノーヴァー）の構造になっている。様式化された花や葉があふれるように配置され、快いリズムをつくっている。まなざしはなめらかに流れてゆく。

（P106）デザイン：ジョン・ヘンリー・ダール／1900年　　（P107）デザイン：ジョン・ヘンリー・ダール／1903年

WILLIAM MORRIS

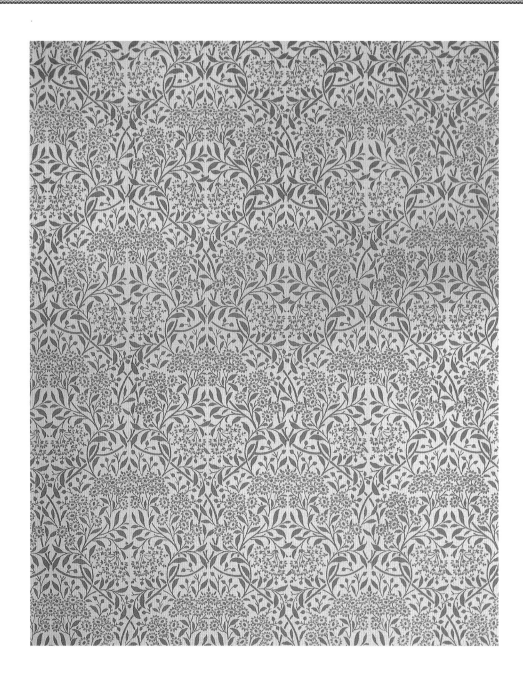

❀ マイケルマス・デイジー（うらぎく） Michaelmas Daisy

大小の玉ねぎ形が2つずつ組み合わせられ、全体で斜格子を形成しているような、パターンのリズムを楽しむデザイン。私には玉ねぎ形の上部にターバンをかぶったアラビア人が見えてしまう。機械的なリピートなのだが、なんとなくのんびりした楽しさが感じられるのは、モリスの精神がまだ生きているのだろうか。次ページは色ちがいのヴァリアント。

デザイン：ジョン・ヘンリー・ダール／1912年

WILLIAM MORRIS

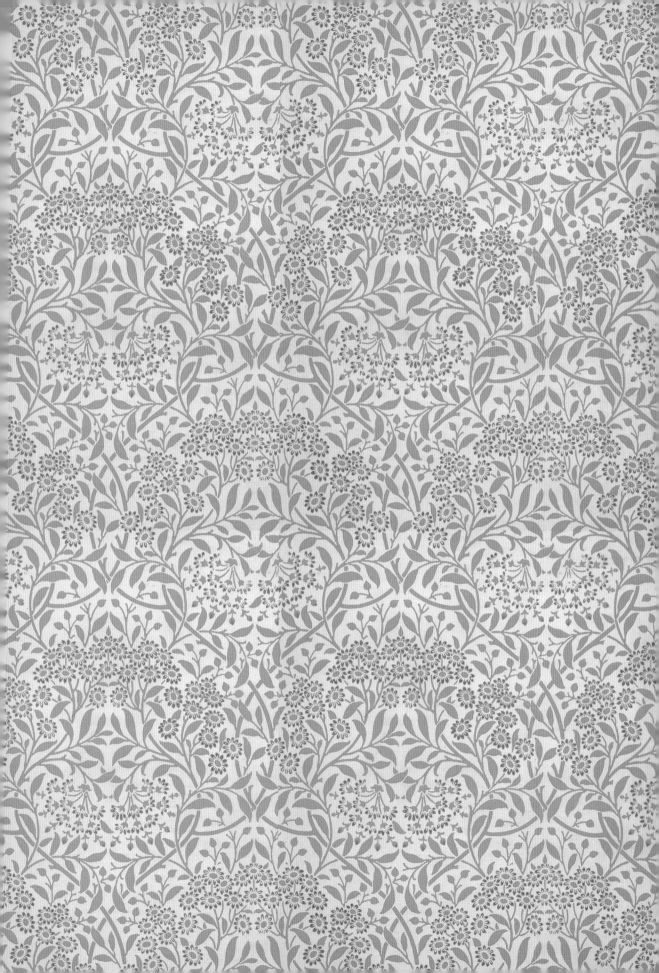

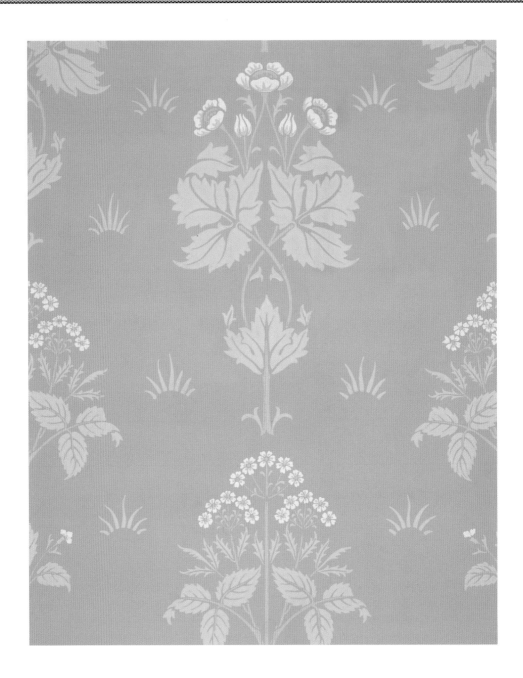

しもつけ草 Meadow Sweet

垂直に木がのび、左右対称で、機械的な構図であるが、静かな草原が浮かんできて、緑の色調がすばらしい。ダールのデザインで私が好きなものである。どこか日本画のような雰囲気が感じられる。

デザイン：ジョン・ヘンリー・ダール／19世紀末

WILLIAM MORRIS

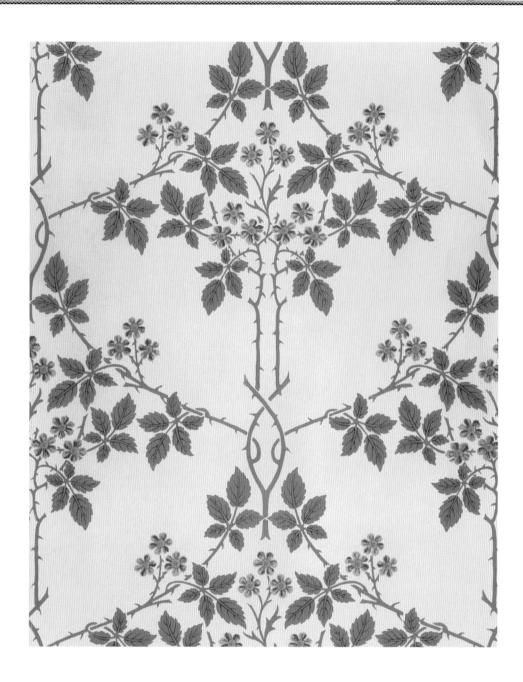

✿ ブラックベリー Blackberry

ここにもまた日本の意匠を感じる。着物の柄のようだ。モリスは日本を意識しながら、日本のパターンには象徴的な意味が欠けていると思っていた。ダールはもっと素直にジャポニスムを受け入れていたのではないだろうか。

デザイン：ジョン・ヘンリー・ダール／19世紀末

WILLIAM MORRIS

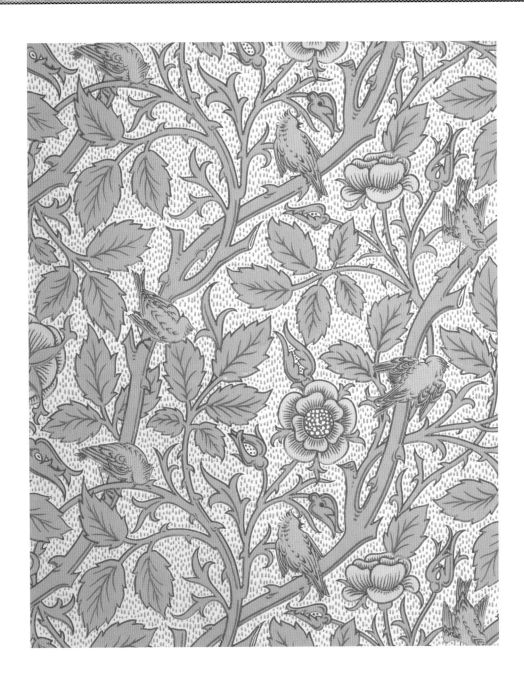

🌸 小鳥（トム・ティット） Tom Tit

しげみと鳥のモチーフである。地にはポツポツとドットがパウダーされている。枝並みは不規則に張りめぐらされている。ダールはまだモリスの強い影響下にあり、自分のスタイルである明快なパターンは控えている。

デザイン：ジョン・ヘンリー・ダール／19世紀末

WILLIAM MORRIS

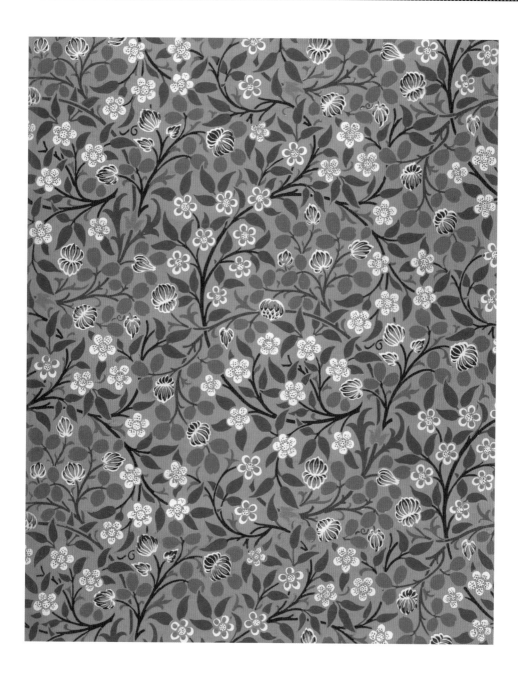

✿ クローヴァー Clover

モリスの「スクロール」(P37)が新しい感覚で復活されている。小さな野の花が雪のようにふりまかれている。ダール
を通してモリスが見える。

デザイン：ジョン・ヘンリー・ダール／19世紀末

WILLIAM MORRIS

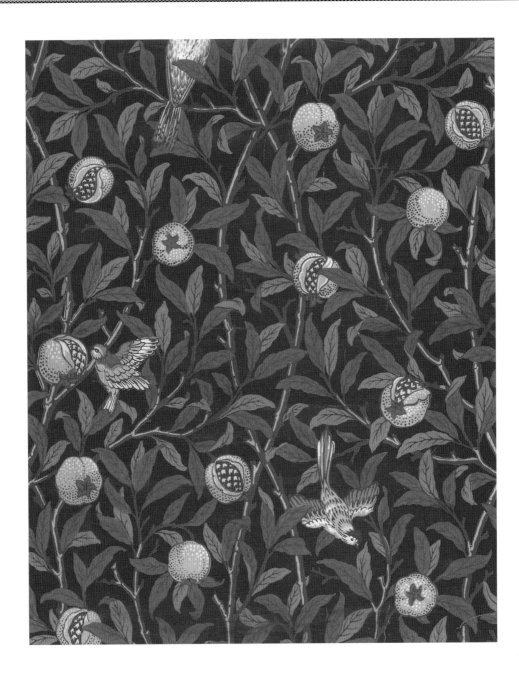

鳥とざくろ Bird and Pomegranate

1920年代の後半、ダールはモリスの時代をふりかえるように、なつかしいテーマをとりあげた。鳥もざくろもモリスのおなじみのモチーフである。モリスだったらフィリップ・ウェッブに鳥は描いてもらったろう。もちろん、時代はモダンになっていて、鮮やかな色に塗られている。

デザイン：ジョン・ヘンリー・ダール／ 1926年

WILLIAM MORRIS

ケイト・フォークナー
自立した女性の"美術労働者"

❦

Kate Faulkner
1841-98年

　モリスがオックスフォードの学生時代に、バーン=ジョーンズとともに親友であったチャールズ・フォークナーの妹である。モリスが工房を結成した時、チャールズ・フォークナーは商会の共同経営者として参加し、ライオンズ・スクエアの工房の店に、モリスとフォークナーは毎日出勤し、フォークナーの2人の妹ルーシーとケイトもタイルの絵付けを手伝いにやってきた。フォークナー家はモリス家と家族ぐるみでつきあっていて、モリスの2人の娘も、ケイトと親しかったようだ。

　ケイトは、モリスの工房のあるクイーンズ・スクエアの近くに住んでいて、通っていた。彼女は、女性が働いて自立するのが困難であったヴィクトリア期に、働く女としてきちんと意識していた女性だったようで、1871年の国勢調査の職業欄に、「美術労働者」と書いている。

　ラファエル前派やアーツ・アンド・クラフツ運動は、女性の職業としてのアートが認められていない時代に、女性アーティストの地位を獲得するきっかけをつくった。刺繍や針仕事などが女性の趣味としか見られなかった時代に、モリスはそれをアートとして評価しようとしたのである。

ケイト・フォークナーまたはジョン・ヘンリー・ダールがデザインしたタイル
（1875-80）

皿「スター・フラワー」
ケイト・フォークナーによるデザイン
（1880）

ケイト・フォークナーによるデザインのタイル
（1880頃）

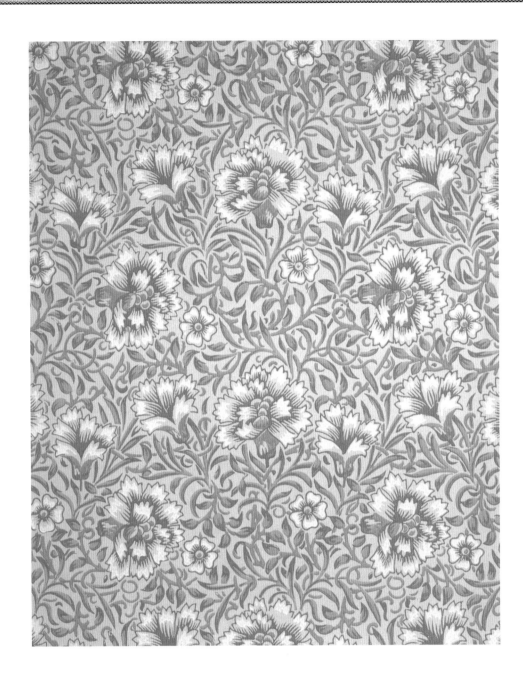

🌼 カーネーション Carnation

花と葉という2つのモチーフから構成されるが、これも1層にすべてが展開され、平面をぎっしりと埋めている。その複雑で、繊細なパターンがモノクロでストイックなデザインに女性らしさを香らせてる。

デザイン：ケイト・フォークナー／1880年

WILLIAM MORRIS

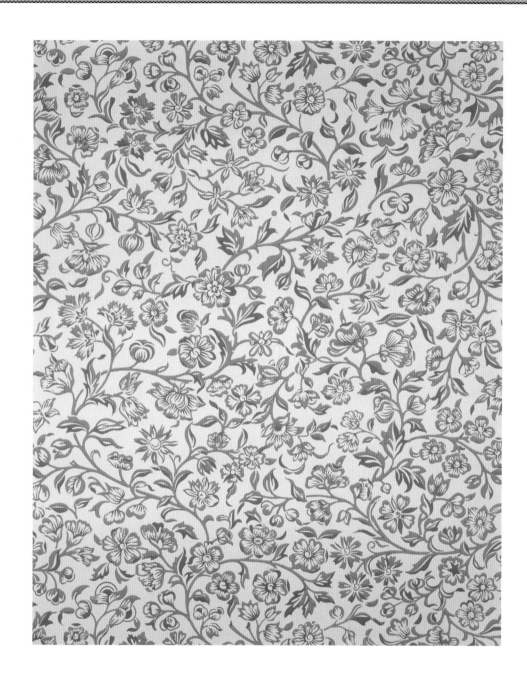

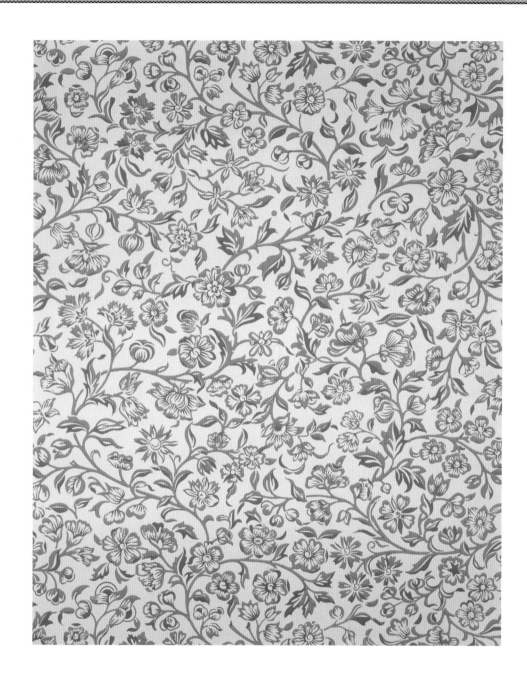 マートン Merton

マートンは、モリスの染色工場マートン・アビイにちなんでいる。図柄と地という2層のデザインではなく、花もつるも1つの平面に広がっている。日本陶器の藍1色の小紋のように優雅である。

デザイン：ケイト・フォークナー／19世紀末

WILLIAM MORRIS

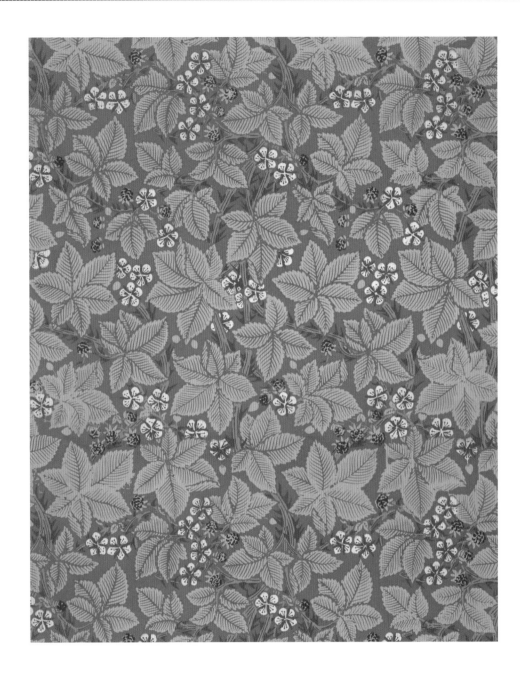

🌸 野バラ Bramble

大きな葉の陰に、小さな花がつつましく咲いている。S字形の枝が並行して枠組をつくっているが、それは隠されている。ケイトは小さな花をそっと葉の間に置くような、つつましい女性であったのだろう。

デザイン：ケイト・フォークナー／19世紀末

WILLIAM MORRIS

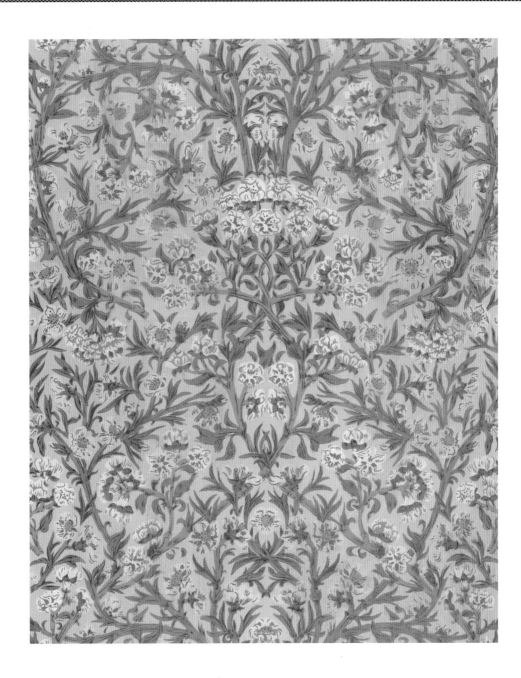

🌸 花盛り Blossom

小さな花が一面に咲いている。ターンノーヴァーの構成を使っているが、ケイトはそれを目立たせないようにしている。小さな花、できるだけ自然に見える配置など、ケイトの地味な性格が伝わってくる。だがそれでも春の喜びがデザインからあふれてくる。

デザイン：ケイト・フォークナー／19世紀末

WILLIAM MORRIS

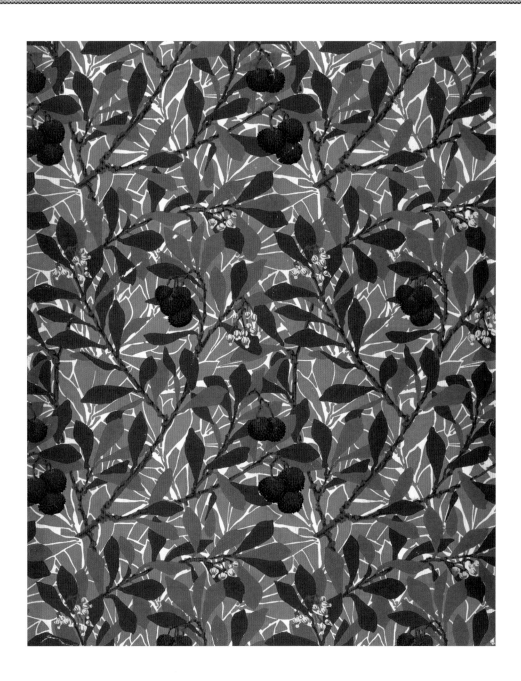

✿ アービュタス Arbutus

南米原産の常緑低木で、いちごに似た実をつけるので、ストロベリー・ツリーともいわれる。ケーシーは、モリス工房の若い世代である。赤い実をつけた枝と葉の図柄と、輪郭が白ヌキの地の2層となっている。

デザイン：キャスリン・ケーシー／20世紀初頭

WILLIAM MORRIS

フォード・マドックス・ブラウン

モリス・マーシャル・フォークナー商会の初期メンバー

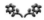

Ford Madox Brown
1821-93年

　ブラウンは放浪の画家であった。1844年にイギリスにあらわれ、ラファエル前派に参加した。彼は1821年、フランス・カレーの船乗りの息子として生まれた。ヨーロッパ中を歩きまわり、独学で絵を描くようになった。1844年には結婚していて、ルーシーという娘がいた。彼女はやがてウィリアム・マイケル・ロセッティ（ダンテ・ゲイブリエル・ロセッティの弟）と結婚する。

　ブラウンはイタリアのローマでナザレ派というドイツ人のアーティスト・コロニー（芸術家村）にいたことがあり、ラファエル前派に参加し、イタリア趣味をもたらした。彼はさらにイギリスの田園風景を愛し、見事な風景画を残している。

　モリスがモリス・マーシャル・フォークナー商会を設立すると、その初期メンバーとして加わり、ステンドグラスのデザインなどの活動をしている。ヨーロッパ中をめぐり歩いており、美術から工芸まで、さまざまな技術にくわしかった。ラファエル前派やモリスの工房で、経験豊かな先輩として尊敬されていたようである。

　働く人々の生活などを描くブラウンの絵は、ラファエル前派のロマンティックな絵といくらか異質だが、モリスの民衆芸術の道に通じていたかもしれない。

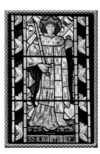

ケンブリッジの諸聖教会にあるフランス王ルイ9世のステンドグラス。フォード・マドックス・ブラウンによるデザイン

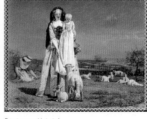

「かわいい羊たち」
フォード・マドックス・ブラウン画（1851-59）

...フォード・マドックス・ブラウン画（1852-1865?）

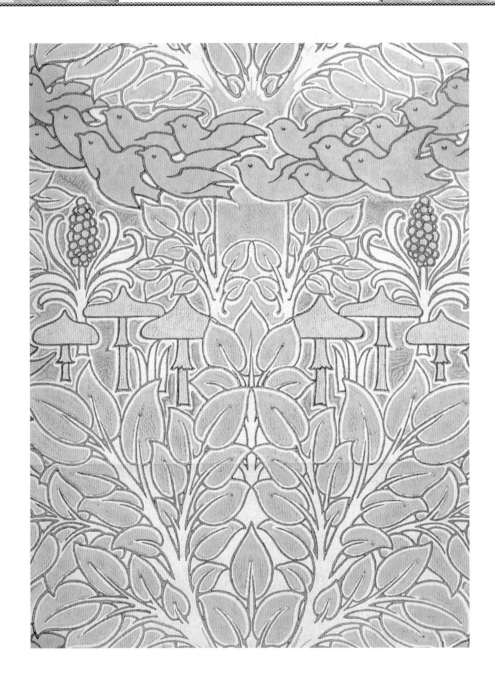

おとぎの国 Fairyland

ターンノーヴァーの枠組であるが、鳥や植物はシンプルな形に抽象化され、アール・ヌーヴォー的なモダンな感覚が流れている。

デザイン：チャールズ・フランシス・アンズリー・ヴォイジー／ 1896年

WILLIAM MORRIS

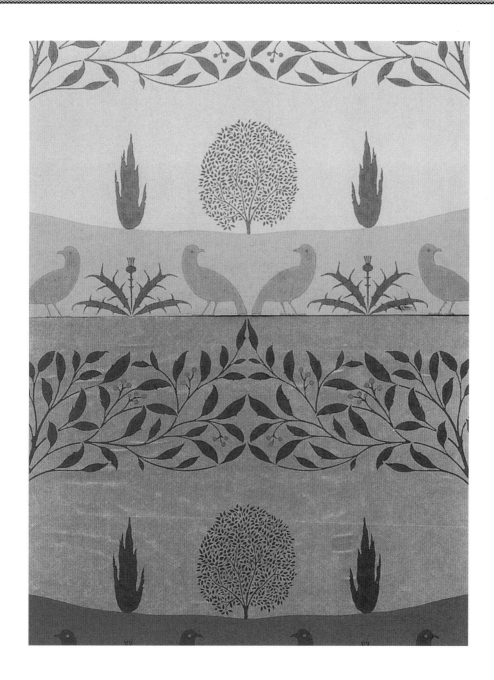

🌸 小鳥と樹木 Birds and Trees

アーツ・アンド・クラフツ運動からモダン・デザインへの橋を架けたデザイナーであるヴォイジーは、薄いブルーやピンクが美しい、メルヘン的なデザインをつくり出している。

デザイン：チャールズ・フランシス・アンズリー・ヴォイジー／ 1904年頃

WILLIAM MORRIS

テキスタイル・デザイン
ミステリーと明快さ

Textile Design
Mystery and Clarity

　壁紙とテキスタイルのデザインはどちらも平面的パターンで共通性を持っている。モリスは壁紙からスタートして、テキスタイルに向かった。壁紙のデザインをテキスタイルに応用した例もある。しかし壁紙とテキスタイルには、それぞれ独自の面がある。

　まず壁紙はインテリアで使われる時、平面的に張られる。一方、テキスタイルはカーテンなどに使われ、ひだを寄せられたり、たたまれたりして見られる。平面というより曲面としてあつかわれることが多い。

　モリスはそのちがいを意識し、テキスタイルでは、より形式的なデザインを使い、歪んでもパターンが見やすいようにした。壁紙では自然の、不規則さも含むデザインが使われた。一方、色彩では、壁紙のためのカラーは限られていて、鮮やかさに欠けていた。しかしテキスタイルでは、染めの技術の発達のおかげで、深みのある、変化に富んだカラーをモリスは楽しむことができた。

Both wallpaper and textile designs utilize planar patterns. Morris himself started off as a designer by designing wallpaper, then turned to textiles, in some cases adapting his wallpaper designs for that medium. Nonetheless, while wallpaper and textiles do have much in common, they are also quite distinctive materials.

Wallpaper is usually used in interiors, where it is pasted flat onto walls. Textiles, when used in interiors, often have pleats or folds, as in curtains, or are draped. While textiles are effectively two-dimensional, their flexibility enables them to be used to create curves rather than to remain confined to flat surfaces.

Well aware of those differences in his media, Morris used more stylized designs in his textiles, so that the pattern could be read even when the fabric was curved or pleated. For wallpaper, a static medium, he used more natural, irregular designs. He also worked with a limited set of subdued colors in wallpaper but enjoyed the depth and rich variations of color that technical advances in dyeing made possible in textiles.

◆作業現場

マートン・アビイで行われたインディゴ抜染。深い桶の中で1度染め、図柄の入った部分の染めを抜くために脱色剤を使ってプリントされた。

マートン・アビイのウォンドル川で木綿を洗っている。プリント前に汚れを落とすために必ず行う工程。

◆印刷用の版木

テキスタイル「チューリップ」のプリント用版木と原画（オリジナル・デザイン）
（1875年／デザイン：ウィリアム・モリス）

テキスタイル「小鳥とアネモネ」のプリント用版木
（1881年頃／デザイン：ウィリアム・モリス／完成画P140）

テキスタイル「いちご泥棒」のプリント用版木セット
（1883年／デザイン：ウィリアム・モリス／完成画P146-147）
もともとインディゴ抜染法で染められたが、主な柄の版木は凹版（ネガ）で彫られた。

◆テキスタイル見本帳

マートン・アビイの染め見本帳（左）
（1882-91年／トマス・ウォードル）
左はテキスタイル「クレイ」（P160）、
右は「イーヴンロード」（P149）。

テキスタイルの図柄見本帳（右）
（1875年／トマス・ウォードル）
マートン・アビイに移る前の、トマス・ウォードルのプリント工房でつくられたプリント・テキスタイルの記録本。1875-78年にモリスがデザインしたテキスタイルはすべてこの工房で製造された。

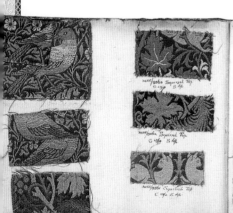

制作図柄帳
（20世紀／モリス商会）
ボール紙の装丁にプリントの見本つき。織物（ウール、絹、木綿、麻）とプリントの見本の布切れが図柄番号と値段と共に収められている。

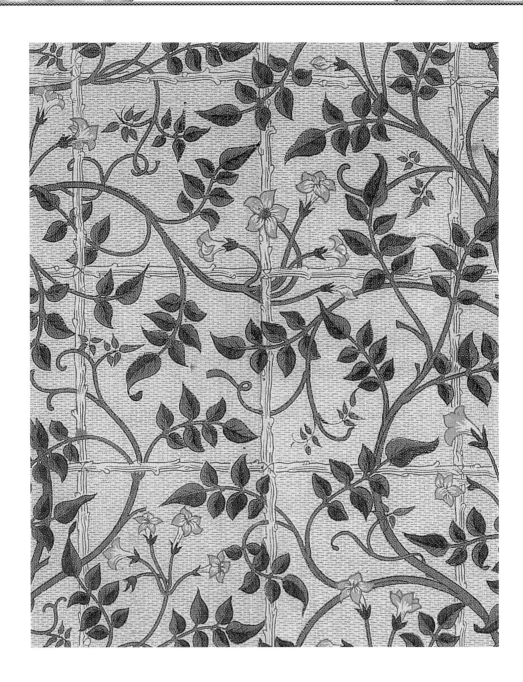

❀ ジャスミン・トレリス Jasmine Trellis

ジャスミン・トレイルともいわれる。トレイル（Trail）はつる、トレリスは格子垣である。ジャスミンのつるが格子垣に絡んでいる。このモチーフはモリスの庭の実景からのものかもしれない。また日本の文様にヒントを得たかもしれない。初期の素朴なデザインであるが、S字形の枝が横方向に並ぶといった、モリスのスタイルの原型が見られる。

デザイン：ウィリアム・モリス／1868-70年

WILLIAM MORRIS

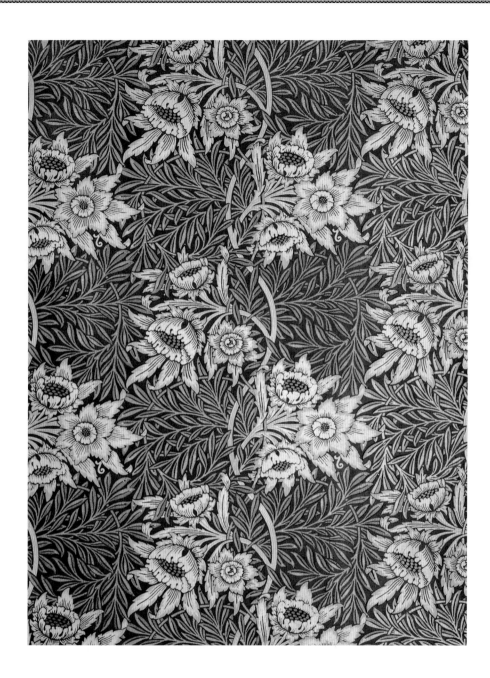

🌼 チューリップと柳 Tulip and Willow

S字形のつる草が水平に並び、地に柳の葉が敷かれるという基本的パターンが登場する。柳の葉の藍をはじめは化学染料アニリンで染めたがモリスは気に入らなかった。1883年、マートン・アビイの工房で天然の染料インディゴで染めて、モリスはやっと満足した。テキスタイルでは染料の問題から解決していかなければならなかった。

デザイン：ウィリアム・モリス／1873年

WILLIAM MORRIS

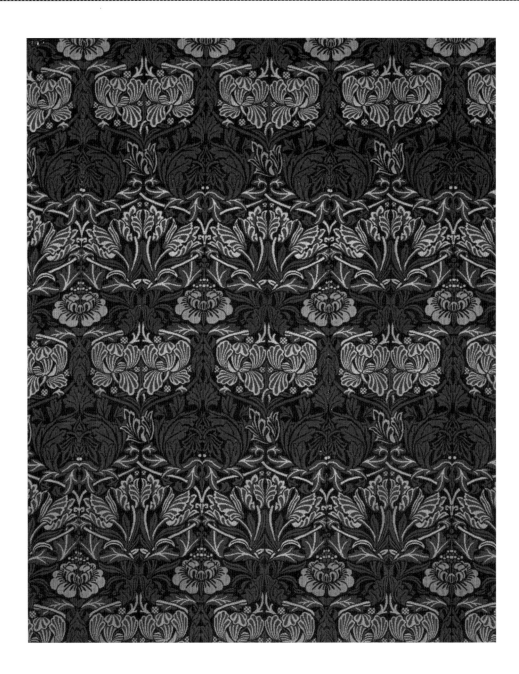

❀ チューリップとバラ Tulip and Rose

チューリップとバラの花とその葉がぎっしりと詰めこまれたパターンがくりかえされている。その文様は怪獣の顔のようでもあり、グロテスクな植物の密林のようでもある。モリスのこのデザインは3重織りのカーペットのためであったが、絹織物などにも使われた。この文様はケルトやゴシックの文様につながり、やがてマッキントッシュとグラスゴー・スタイルに結びつく。

デザイン：ウィリアム・モリス／ 1876年

WILLIAM MORRIS

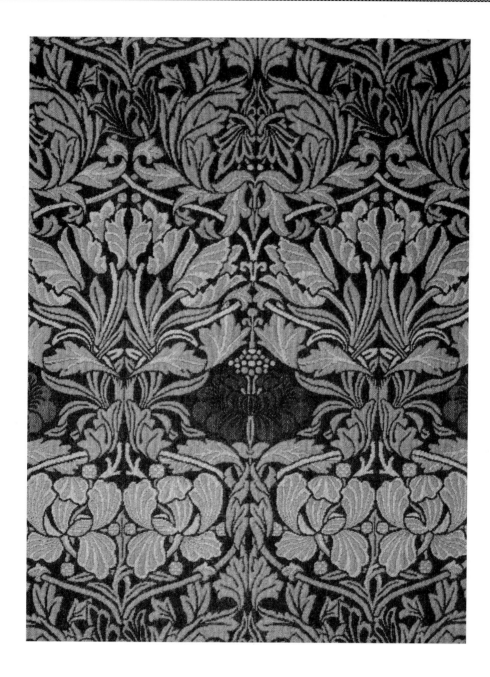

❀ チューリップとバラ（部分）Tulip and Rose

花や葉や茎が圧縮され、奇妙なパターンを形成している。モリスははじめこのような反自然的デザインを嫌ったのだが、やがてその形の面白さに魅せられてゆく。彼がジョン・ラスキン（P227）から学んだゴシック趣味には、自然主義とファンタジーの両極があった。

デザイン：ウィリアム・モリス／1876年

WILLIAM MORRIS

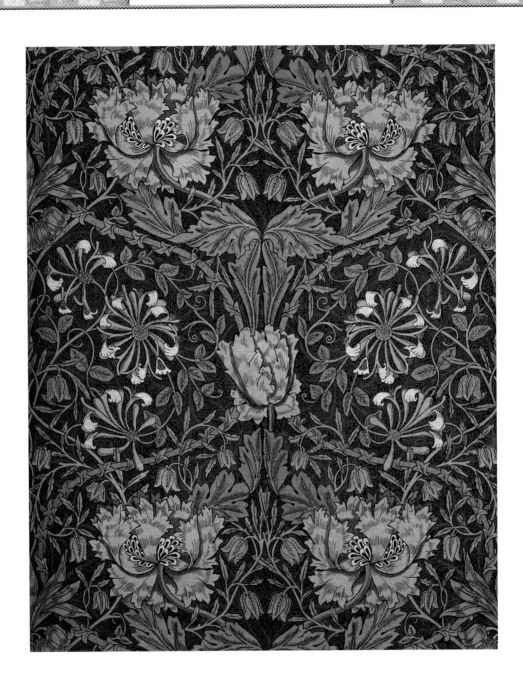

❀ すいかずら（ハニーサックル）Honeysuckle

1876年からモリスは織物のデザインを手がける。そのために彼はサウス・ケンジントン博物館に通い、古い織物を研究した。ここではターンノーヴァー（左右対称）・パターンを使い、濃密な装飾空間をつくり出した。初期の作品であるが、彼のテキスタイル・デザインの中でも、これほど手の込んだ、重厚な印象を与えるものはないともいわれる。

デザイン：ウィリアム・モリス／1876年

WILLIAM MORRIS

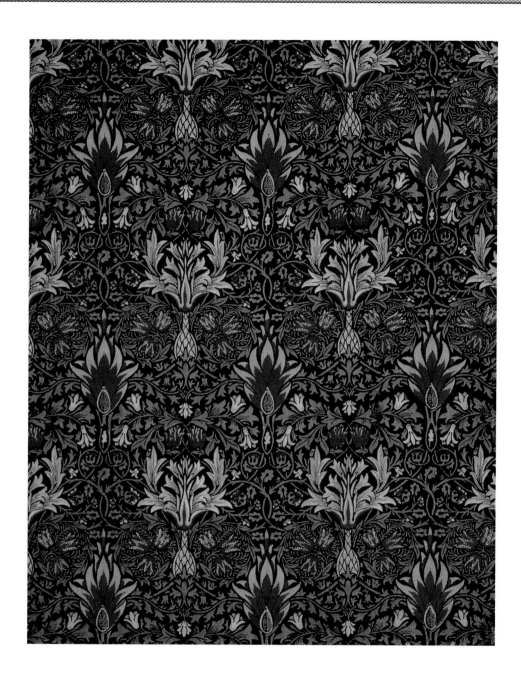

✿ スネークスヘッド Snake's Head

赤い花が、青い葉のぎっしり茂った地の上に規則的に並べられている。花は連続的ではないが、つると葉はネット
状に絡み合って1つの面をなしている。くりかえしの単調さは地紋の連続性、流動性で補われている。モリスはこの
「スネークスヘッド」が気に入っていたという。娘のメイ・モリスは「すいかずら」(前ページ)が好きだった。

デザイン：ウィリアム・モリス／ 1876年

WILLIAM MORRIS

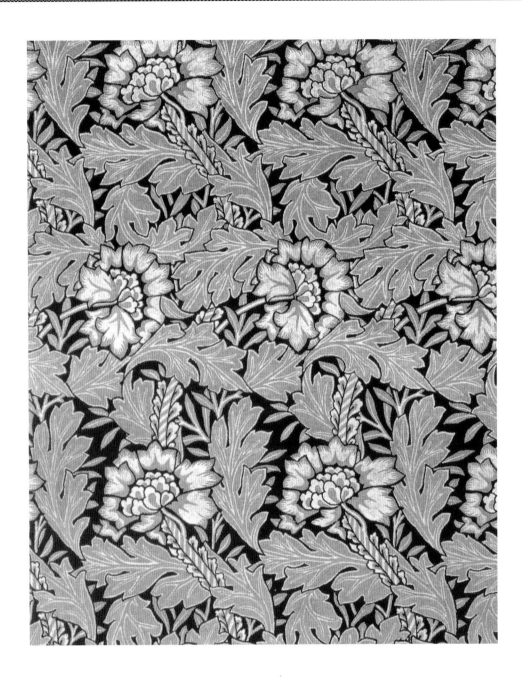

🌸 アネモネ Anemone

S字状の茎が横に並んでいるが、葉が茂って、そのようなくりかえしの規則性をできるだけ見せないようにしている。くりかえしの構造を持ちながら、それを目立たせないで、自然のままに、無造作に見えるようにしたいというのが、モリスのデザイン原理であった。すっきりと明快に見せたいが、機械的規則の冷たい枠組みをむき出しにしたくないと考えたのである。

デザイン：ウィリアム・モリス／1876年

WILLIAM MORRIS

ダンテ・ゲイブリエル・ロセッティ
ラファエル前派の魔術師

❦

Dante Gabriel Rossetti
1828-82年

　1848年、ロンドンでロセッティはホルマン・ハント（P161）、フォード・マドックス・ブラウン（P121）、ジョン・エヴァレット・ミレー（P177）とともに、ラファエル前派ブラザーフッド（兄弟同盟）を結成する。ブラザーフッドと称されたように、それは一種の秘密結社であったのである。その内部では一般社会のルールから自由の解放区がつくられていた。

　1850年、ラファエル前派の画家たちは、帽子屋の売り子をしていた美しい娘を見つける。エリザベス（リジー）・シッダル（P141）である。ミレーは彼女を「オフィーリアの死」のモデルにした。しかしやがてロセッティが彼女を独占してしまう。

　ロセッティは移り気で、すぐに別な女に魅せられてしまう。ジェーン・バーデンを見出した時も同じことがくりかえされる。しばらくモデルとして使うと、モリスにゆずった。そしてリジー（シッダル）との仲を復活して結婚する。彼女が死ぬと、またジェーンにもどってくる。

　さらにリジーの霊を呼びもどす交霊会を開いたり、麻薬の幻想にふけったりする。

　ロセッティはそのような魔的な呪いをモリス家に投げかけつつ、1882年に没した。

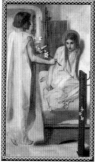

「見よ、我は主のはした女なり（受胎告知）」
ダンテ・ゲイブリエル・ロセッティ画
（1849-50）

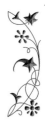

「ラ・ピア・デ・トロメイ」
　ダンテ・ゲイブリエル・ロセッティ画
　（1868-80）

「ラ・ギルランダータ」ダンテ・ゲイブリエル・ロセッティ画（1873）

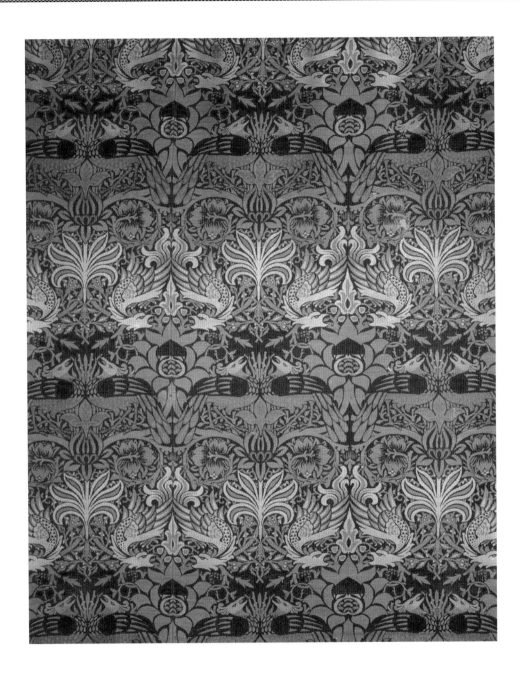

孔雀と竜 Peacock and Dragon

ターンノーヴァーで、2羽の孔雀、2頭の竜が向き合っているパターンが単位となっている。上から下へ、孔雀と竜が交互にくりかえされる。おとぎ話の世界のようなモチーフがつくり出す装飾世界である。このようなデザインはモリスでは少ないが、あれほどファンタジー・ロマンスを書いていた彼だから、もっとこのようなファンタジー・デザインを描きたかったのではないだろうか。

デザイン：ウィリアム・モリス／1878年

WILLIAM MORRIS

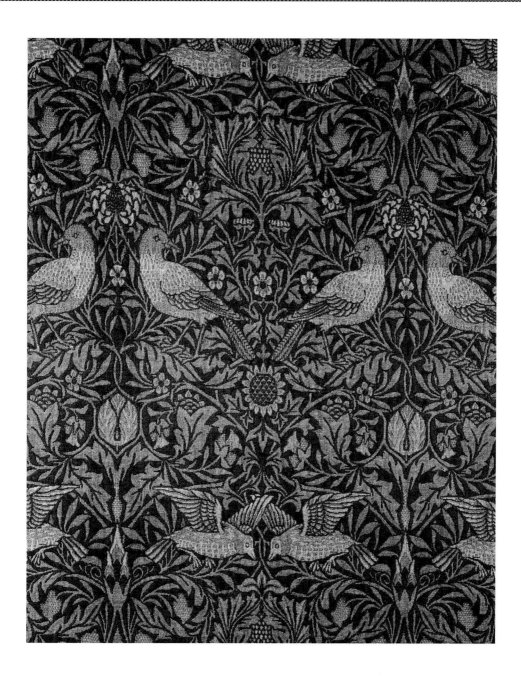

🌸 小鳥 Bird

こちらは孔雀と竜の代わりに2種の小鳥がモチーフとなっている。それだけで画面は自分の庭や近くの森のように親しげなものになる。植物と小鳥は、モリスが愛した世界であった。小鳥の遊ぶ庭こそ彼のユートピアであり、織物にもそれを織りだしたいと思ったのだろう。「孔雀と竜」（前ページ）と「小鳥」は織物のためのデザインである。

デザイン：ウィリアム・モリス／1878年

WILLIAM MORRIS

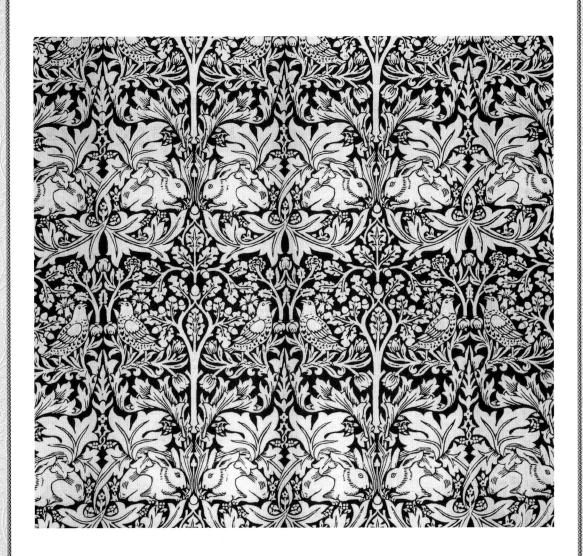

兄弟うさぎ Brother Rabbit

ターンノーヴァーによって、向き合ったうさぎ、向き合った小鳥がリピートされる。1881年末にモリスは工房をクイーンズ・スクエアからマートン・アビイに移し、1882年から本格的に活動を開始する。なにより喜ばしかったのは、化学染料ではなく、自然の植物染料であるインディゴが使えるようになったことであった。これは、その最後の更紗となった。

デザイン：ウィリアム・モリス／ 1880-81年

WILLIAM MORRIS

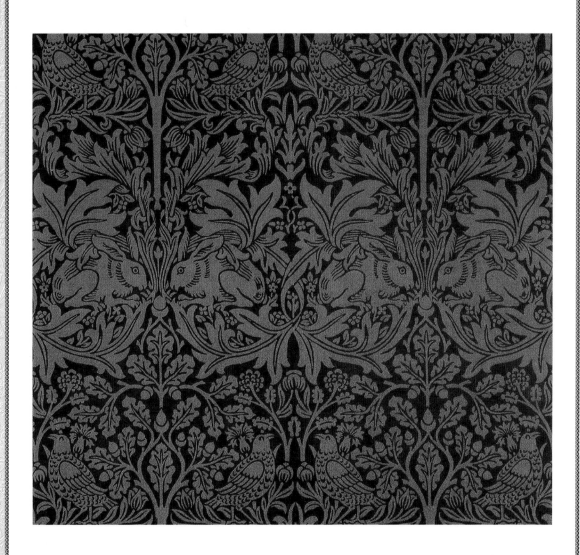

🌸 兄弟うさぎ（部分）Brother Rabbit

不思議なことだが、あれほど植物を描くのがうまかったモリスは、動物や人間を描くのが苦手だった。動くものがだめで、じっくりと何時間も観察しないと描けなかったのだろうか。だからモリスのテキスタイル・デザインで最も親しまれている「兄弟うさぎ」や「いちご泥棒」（P146-147）の鳥やうさぎは、動物好きのフィリップ・ウェッブ（P89）に描いてもらったのである。

デザイン：ウィリアム・モリス／ 1880-81年

WILLIAM MORRIS

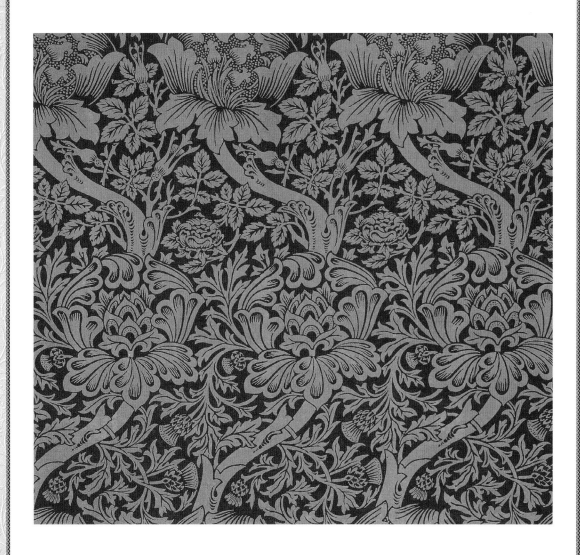

✿ バラとあざみ Rose and Thistle

更紗（コットン・プリント）のデザイン。S字形の枝に2種の花が交互に咲いている。それがバラとあざみであると思ってしまうだろう。まず大きな花びらを何重にも重ねているのは確かにバラである。だが、その上と下に咲いている、真ん中にパイナップルのような実をつけている花はざくろなのだ。では、あざみは、というと大きな枝と枝の間に茂って小さな花を咲かしているのである。

デザイン：ウィリアム・モリス／1881年

WILLIAM MORRIS

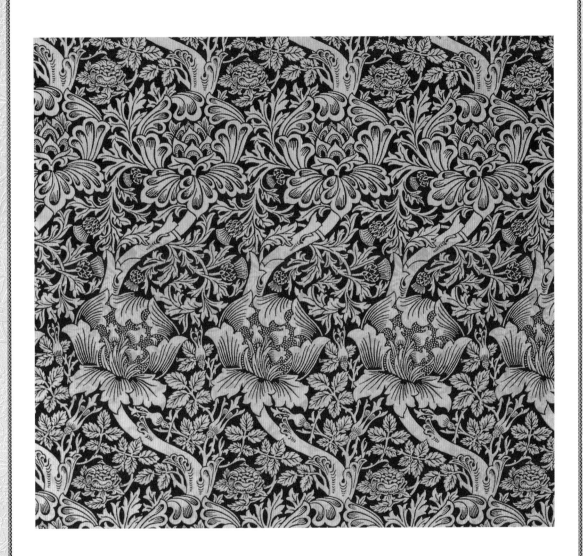

🌸 バラとあざみ Rose and Thistle

前ページの色ちがいのヴァリアント。こちらは赤版が加えられていないので、白が浮き出ており、花や葉の形がくっきりと見える。あたたかさが感じられる赤版（前ページ）に対して、涼しげな印象を与える。

デザイン：ウィリアム・モリス／ 1881年

WILLIAM MORRIS

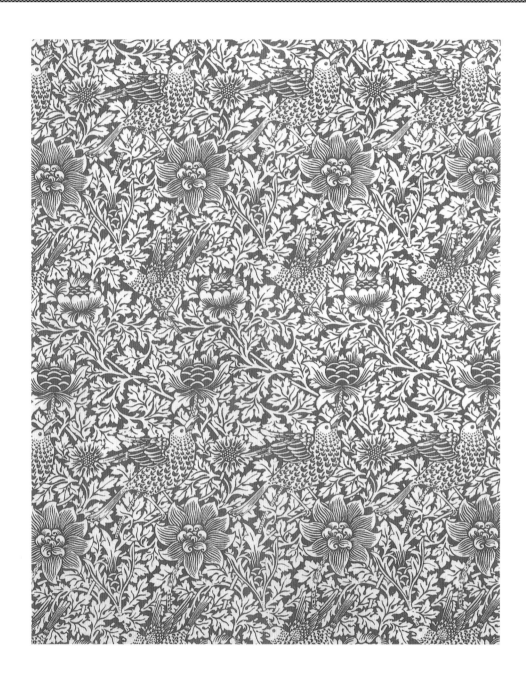

🏵 小鳥とアネモネ Bird and Anemone

更紗のデザイン。壁紙にも使われた。鳥も花も横に帯状に並んでいて、その帯が上下に積み重ねられていく。そのような縦横の構造に対して、斜めに通る枝の隠された枠組みをさがすことができる。この斜めの線によって、静的な構図の中に、生成していく動きが生まれてくる。モリスは縦横の直交軸に対して、第3の斜交軸を引いているのである。

デザイン：ウィリアム・モリス／1881年

WILLIAM MORRIS

エリザベス（リジー）・シッダル

ロセッティの死の花嫁

Elizabeth(Lizzie) Siddal
1829-62年

　ラファエル前派の絵の中で最もよく知られているジョン・エヴァレット・ミレーのオフィーリアのモデルとなったのはエリザベス・シッダルである。彼女は何時間も水につけられたままで、溺死したオフィーリアのポーズをさせられた。彼女の悲惨な人生に比べれば、ジェーン・モリスでさえ幸せに見えるくらいだ。彼女自身、画家になるために苦闘し、生活のためにモデルをしていたのである。

　1829年に彼女は生まれた。父は仕立屋であった。ロンドンのデザイン学校の校長の家に奉公した縁で、画家になりたいと思った。当時、女性の職業画家はほとんどいなかった。美しい顔立ちであったから、画家のモデルに雇われることになった。ホルマン・ハント、ミレーなどが彼女を描いた。そして1852年からロセッティが彼女を描くようになった。ロセッティは彼女が気に入り、婚約した。しかし移り気な彼は、次々と別な女性に心を移していった。

　シッダルは、画家として自立しようと描きつづけた。しかしヴィクトリア期では女性画家は認められなかった。彼女は病気になった。瀕死のシッダルとロセッティは結婚した。1862年、彼女は急死した。睡眠薬の飲みすぎといわれる。ロセッティは自分の詩とともに彼女を埋葬する。だが数年後、彼は墓を掘り起こしてその詩をとりもどしたという。

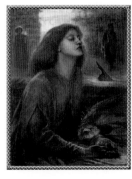
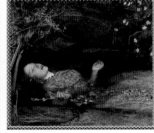

「ベアータ・ベアトリクス」
ダンテ・ゲイブリエル・ロセッティ画
タイトルは「祝福されたベアトリーチェ」の意味で、ロセッティが妻シッダルの死の悲しみを、ダンテが愛したベアトリーチェの死と対応させて描いた絵
（1863-70）

「オフィーリアの死」
ジョン・エヴァレット・ミレー画
（1851-52）

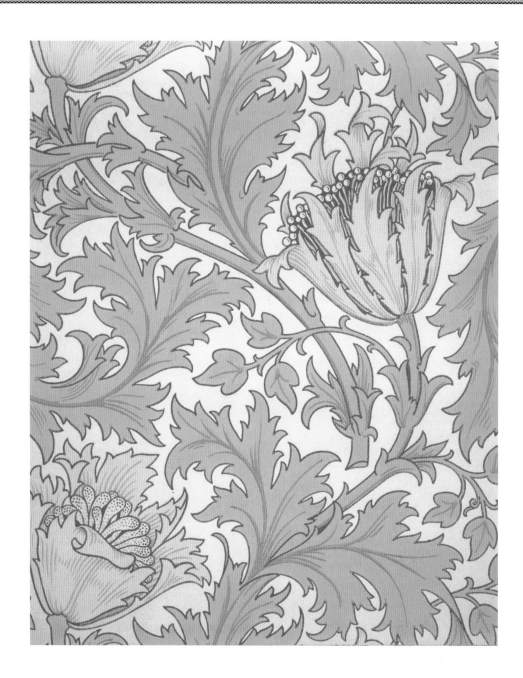

❀ アネモネ Anemone

モリスは1876年に「アネモネ」（P132）、1881年に「小鳥とアネモネ」（P140）をデザインしているが、1881年頃に、それらとはまったくちがう「アネモネ」をデザインしている。花を大きく、自然に描いていて、植物見本のようにも見える。葉は全面に広がっているが、その背景は無地である。また1つの枝は途中で切断され、宙に浮いているのは奇妙である。

デザイン：ウィリアム・モリス／1881年頃

WILLIAM MORRIS

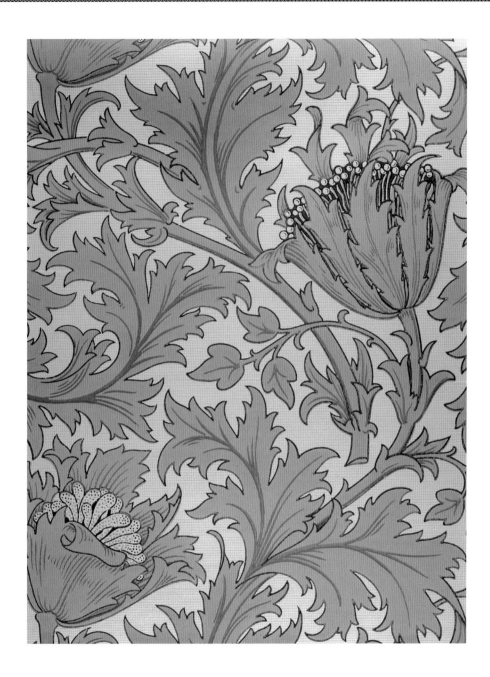

🌸 アネモネ Anemone

前ページと色ちがいのヴァリアントで、花は黄から青になり、地は薄青から黄になっている。前者では葉の緑は淡いが、この版では緑が濃い。葉がアカンサスに似ているアネモネは、風の草といわれる。ギリシア神話では風の神の娘といわれる。モリスはそのような神話的な〈意味〉にひかれて、アネモネをよく描いていたのだろうか。

デザイン：ウィリアム・モリス／1881年頃

WILLIAM MORRIS

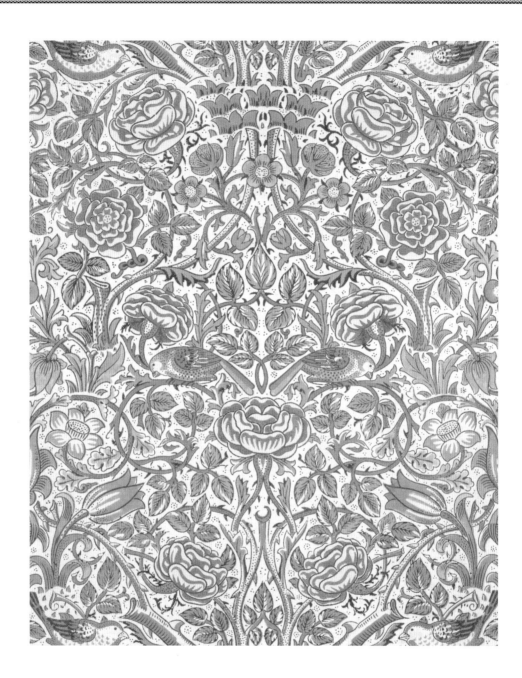

❀ バラ Rose

中央に背中合わせで2羽の鳥がいる。その両側から立ち上がった枝が上部で合わさり、ゴシック風の尖頭アーチを形成し、上には葉でつくられた王冠が載っている。これは13世紀のシチリアのブロケード（綿織り）から発想されている。鳥は人間の目に見え、顔の上に王冠が載っただまし絵が隠れている。モリスはここでジョン・ラスキンの影響を受けたゴシック・リヴァイヴァルの趣味を投入している。デザインは顔であり表情と意味を持って語りかける、といっているのかもしれない。

デザイン：ウィリアム・モリス／1883年

WILLIAM MORRIS

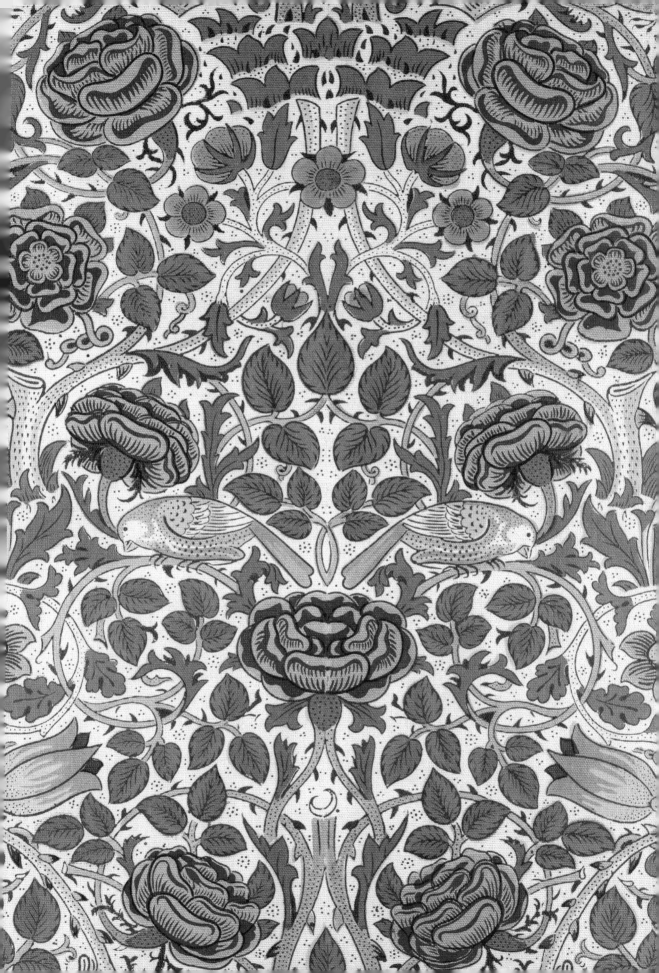

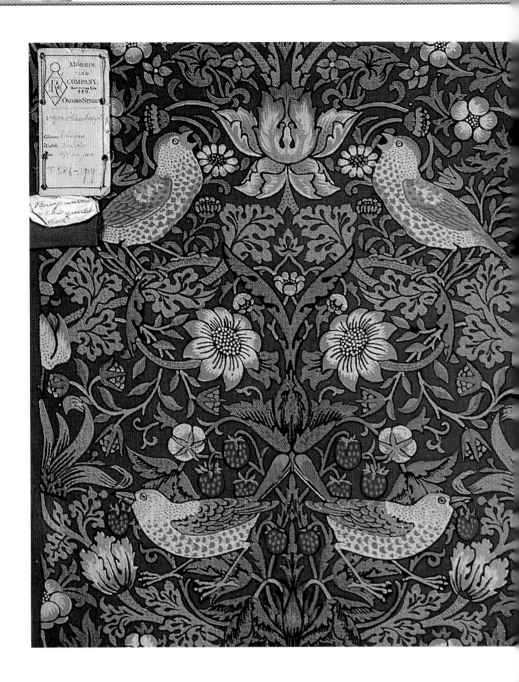

✿ いちご泥棒 Strawberry Thief

更紗のデザイン。深い青がサファイアのようにきらめいている傑作である。マートン・アビイに移って、インディゴ染料による染色がついに成功したのである。いちごをついばみに来た小鳥という愛らしいテーマがほほえましく展開されている。小鳥と花、いちごという前面に浮き出る図柄のうしろに、青い森が沈んでいる。モリスのユートピアがここにある。

WILLIAM MORRIS

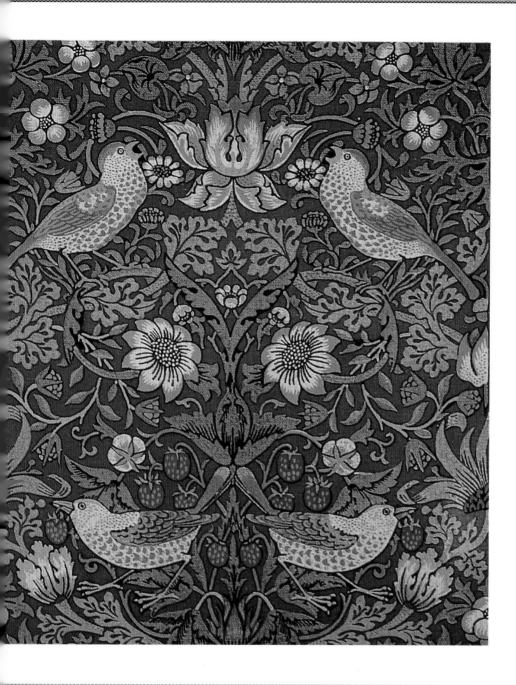

この絵でも顔をさがしたくなる。2つの花は目、2羽の鳥はひげ、いちごは赤い頬ではないだろうか。いかめしい顔の主人が浮かんでくる。庭に入っていちごを盗む小鳥を、こら、と追おうとしている、というのは勝手な想像かもしれない。しかしモリスはそのような、装飾の庭の迷路をさまよう楽しみを喜んでくれるはずだ。

デザイン：ウィリアム・モリス／1883年

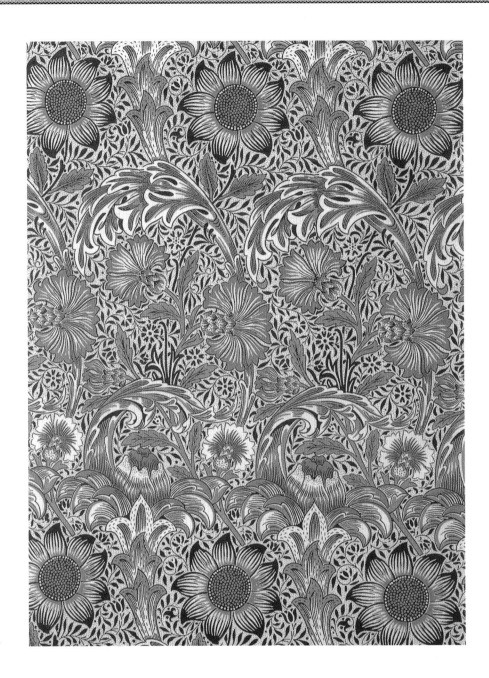

🌸 麦なでしこ Corncockle

更紗のデザイン。花は並び、段をなしている。だがちょっと不思議な眺めである。モリスはここでありふれた野の花と幻想的な花を一結に混ぜている。一番下の段の、噴水が噴き上げているような葉と花を開いている熱帯植物のような幻想的な花はなんだろう。その間のひまわりのような花も様式化、記号化されている。異形の花たちにはさまれて、野の花が咲いている。

デザイン：ウィリアム・モリス／1883年

WILLIAM MORRIS

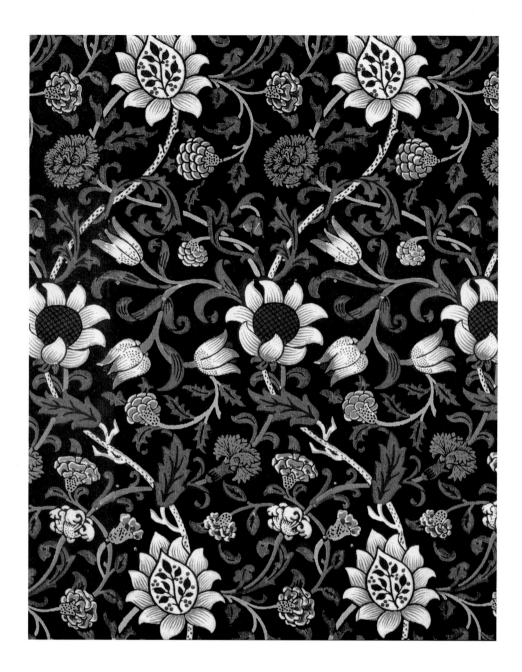

✿ イーヴンロード Evenlode

更紗のデザイン。S字形の白い枝が横に並んでいる。よく見ると反対向きのS字形の黄色い枝の列が重なり、曲線的な菱形をつくっている。このようなパターンは、モリスがサウス・ケンジントン博物館で見た15世紀イタリアのヴェルヴェットの文様から学んだものであった。

デザイン：ウィリアム・モリス／1883年

WILLIAM MORRIS

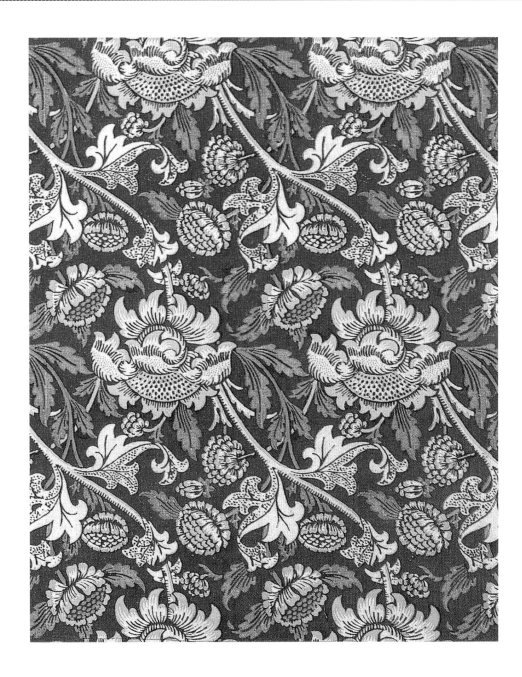

❧ ウェイ Wey

更紗のデザイン。1880年代に、モリスは斜めに連続していくパターンを使い出した。古い織物からヒントを得たらしい。ここでは花は、縦横に配置されているが、斜めに進むつるによって結ばれ、斜方連続文様となり、まるでのびひろがっていくような揺らぎが感じられる。アール・ヌーヴォーの曲線につながっていく。次ページは色ちがいのヴァリアント。

デザイン：ウィリアム・モリス／1883年頃

WILLIAM MORRIS

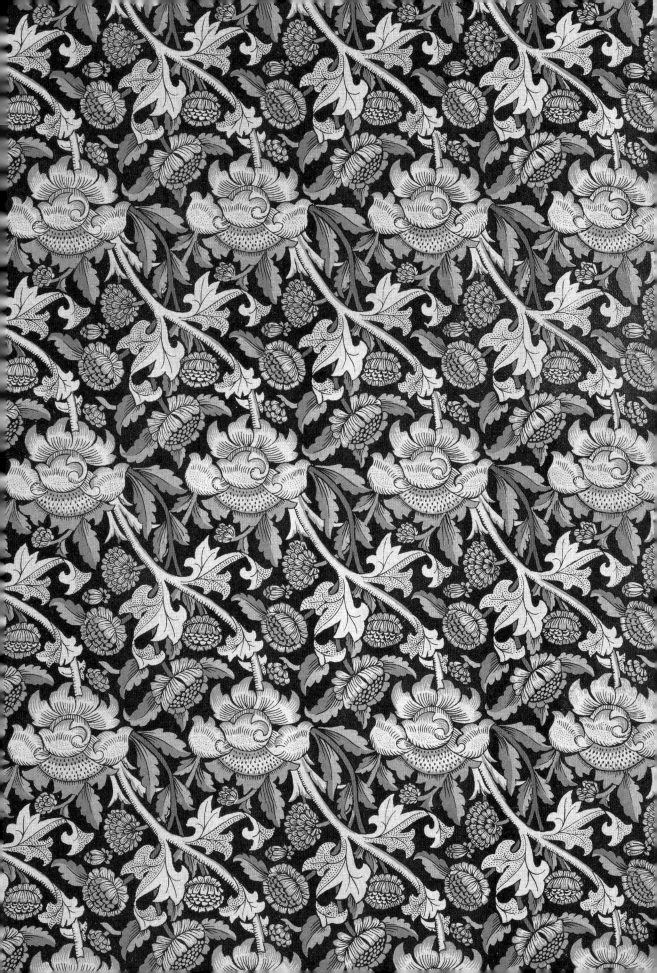

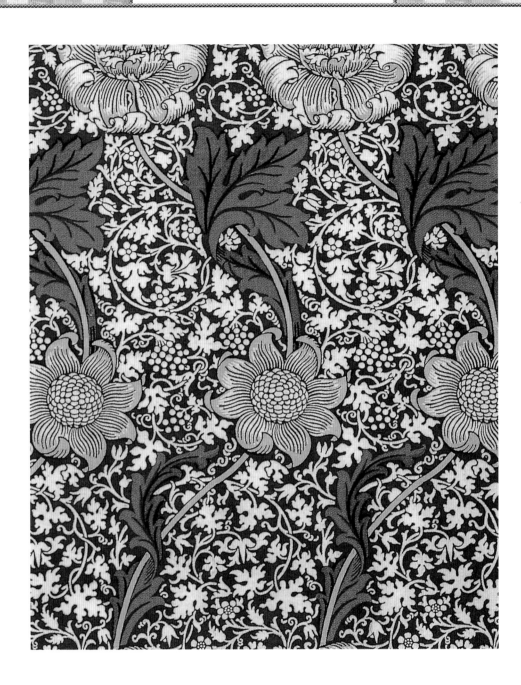

🌸 ケネット　Kennet

更紗のデザイン。S字形のつるに花と葉がついていて、地をぶどう唐草が埋めている。シンプルで端正なパターンであるが、飽きない魅力を持っている。はじめ藍1色で刷られたが、その後、さまざまな色が加えられた。イタリアの歴史的織物のパターンをモリスは鮮やかに消化して、自分のものとし、古い文様をモダン・デザインへの道に結びつけることに成功した。

デザイン：ウィリアム・モリス／1883年

WILLIAM MORRIS

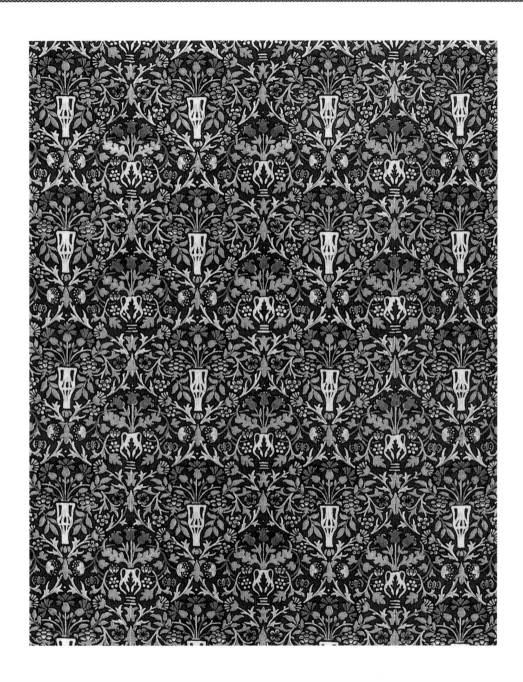

❀ 花の鉢 Pots of Flowers

更紗のデザイン。2種の鉢が交互に並んでいる。鉢と花は菱形の中に入っていて、全体は菱形の格子で構成されている。これは、マートン・アビイに移り、インディゴ染料によるプリントに成功し、その藍刷りに他の色を重ねて刷った最初の例といわれる。多彩な色が藍の格子によって引き締められているのが感じられる。

デザイン：ウィリアム・モリス／1883年

WILLIAM MORRIS

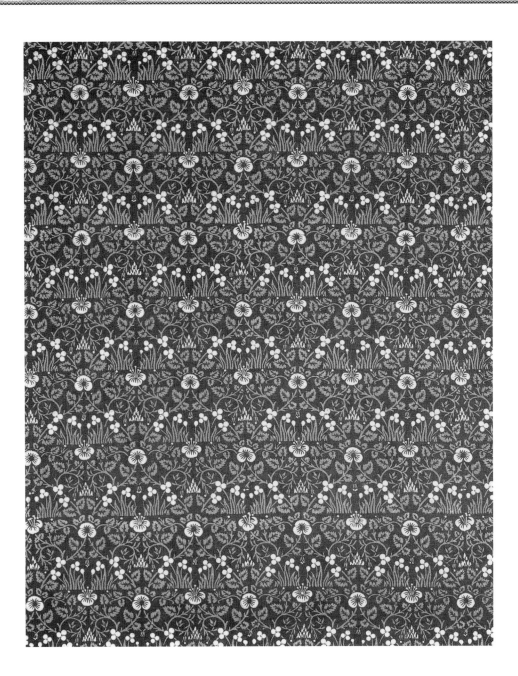

❀ るりはこべ Eyebright

更紗のデザイン。地味な野の花がぎっしりと並べられ、青の野を散歩するかのようだ。モリスの雑草に対する想いが伝わってくる。そしてインディゴ染料の藍の深い魅力もじっくりと伝わってくる。斜方連続文様、菱形のリズムの快さが感じられる。規則的なパターンも悪くない、とイタリアや日本の小紋の織物を見ながらモリスは思うようになったのではないだろうか。

デザイン：ウィリアム・モリス／1883年

WILLIAM MORRIS

🌸 るりはこべ Eyebright

色ちがいのヴァリアント。藍刷りに黄色が加えられている。モリスはこの頃、ライニング（裏張り）用の更紗をデザインした。「るりちしゃ」「花輪の網」「花の鉢」（P153）そして「るりはこべ」である。裏に使うため、地味であきない、小さな柄にした。モチーフも地味な野の花が選ばれる。だがそこにモリスのやさしい想いがひっそりとこめられているような気がする。

デザイン：ウィリアム・モリス／1883年

WILLIAM MORRIS

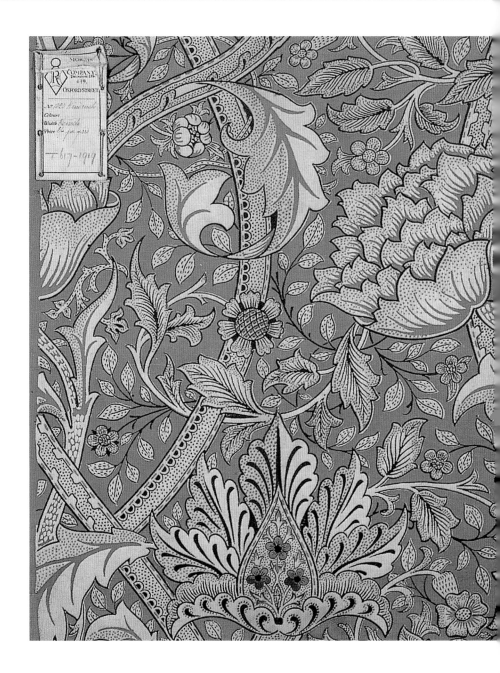

🌸 突風（ウィンドラッシュ） Windrush

更紗のデザイン。2本のS字状のつるが絡み合って8の字を描いていく。このパターンはモリスの〈リヴァー〉シリーズ「ケネット」（P152）、「ウォンドル」（P158, 159）、「イーヴンロード」（P149）、「クレイ」（P160）、「メドウェイ」（P166）などのきっかけになったものという。彼はテームズ河を自分の生涯のシンボルと考えていた。レッド・ハウス、ケルムスコット・マナー、ケルムスコット・ハウスは、いずれもこの川に沿っている（P18参照）。

デザイン：ウィリアム・モリス／ 1883年

WILLIAM MORRIS

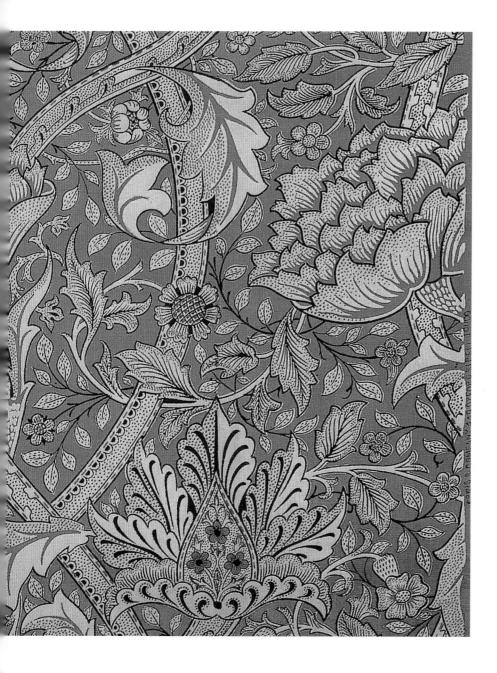

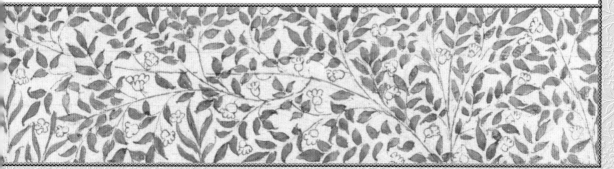

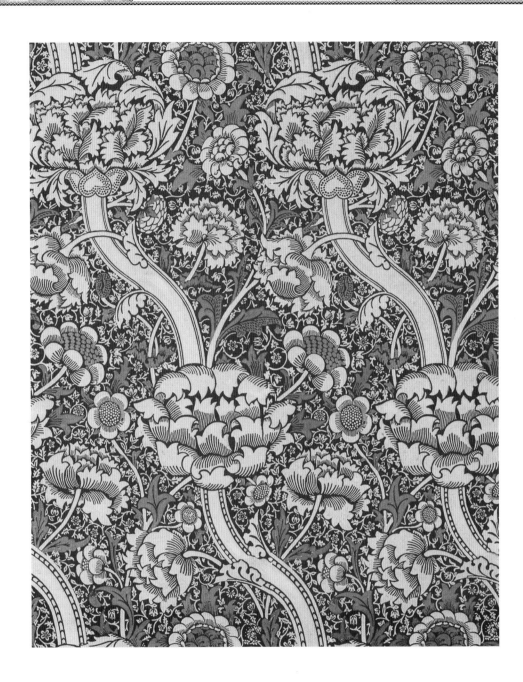

❀ ウォンドル Wandle

更紗のデザイン。ウォンドルはモリスの染織工房のあるマートン・アビイの脇を流れる川で、モリスの藍染めのための水をもたらしていた。彼はこの川への感謝をこめて、このパターンを「ウォンドル」と名づけた。「ウォンドル」は「ワンダー」と同じ意味で、流れる、さまよう、を意味する。モリスはパターンにロマンス（物語）を見ていたのだ。

デザイン：ウィリアム・モリス／1884年

WILLIAM MORRIS

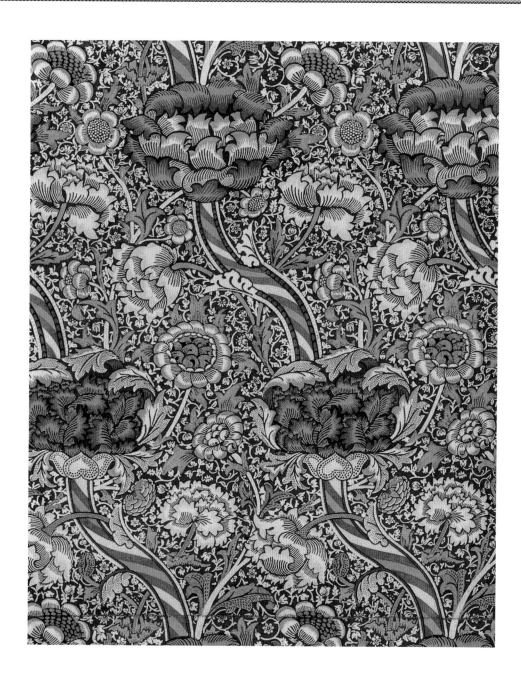

ウォンドル Wandle

藍刷りに華やかな色彩を加えたヴァリアント。ウォンドル川が好きだったモリスはこのデザインに特別な想いをこめていたようだ。斜方へのびるつると花は赤く染められる。藍刷りでは水流のイメージが強かったが、赤と黄に塗られると、装飾されたねじり棒のように実体的に見えてきて、その背景の青い葉に草原を流れる川が見えてくる。

デザイン：ウィリアム・モリス／1884年

WILLIAM MORRIS

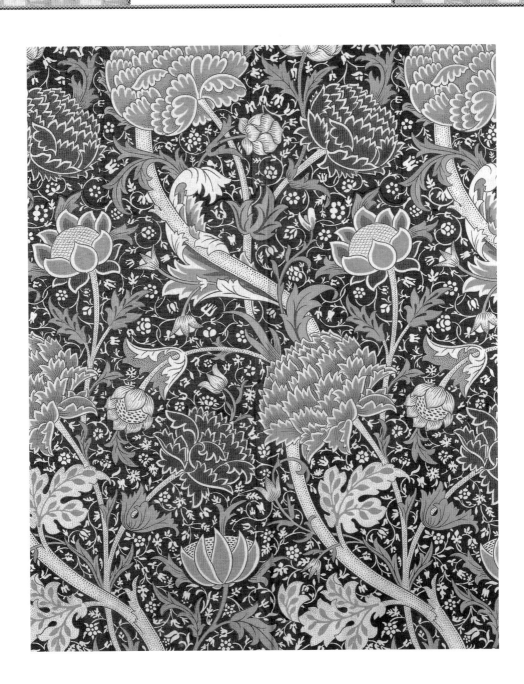

✿ クレイ Cray

更紗のデザイン。モリスのテキスタイル・デザインでは最も華麗な作品の1つ。一番多くの版を必要としたので、手間も費用もかかった。斜方にS字状に連続する枝、きわめて様式化された大輪の花、地に敷かれた草花のアラベスクなど、モリスのパターンのヴォキャブラリーがそろっている。複雑であるが、決して混乱してはいず、視線を楽しく遊ばせてくれる。

デザイン：ウィリアム・モリス／ 1884年

WILLIAM MORRIS

ウィリアム・ホルマン・ハント
ラファエル前派の謎の人

❦

William Holman Hunt
1827-1910年

　父はロンドンの倉庫の管理人で、息子が画家になることに反対であった。そのためハントはほとんど独学で絵を描いた。その自然の克明な描写はすばらしい。ロセッティ、ミレーとラファエル前派を結成した。3人には、貧しく惨めな女を救い出して、レディに育てたい、という共通の願望があった。

　ロセッティがリジー・シッダルを見つけ、彼女を画家に育て、結婚したように、ハントはロンドンのスラムからアニー・ミラーを見つけた。「良心の目覚め」(1852)で彼女をモデルに使った。主人にやさしくされ、抱きしめられる若い娘が、はっとして身を守ろうとする瞬間が描かれている。

　ハントはミラーを愛し、性的にひかれながら、そのことに罪悪感を持った。彼はそれを逃れて中近東をさまよったりした。「スケープゴート」(1854)は、中近東の浜辺をさまよう羊を描いている。ハントは、欲望と良心にさいなまれながら放浪し、絵を描いた。ラファエル前派の中ではロセッティに比べて忘れられているが、すばらしい画家である。「シャーロットの女」(1889-92)は、アーサー王伝説をモチーフにしており、ロンドンを訪れた夏目漱石に深い印象を与えている。

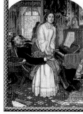

「良心の目覚め」
ウィリアム・ホルマン・
ハント画 (1852)

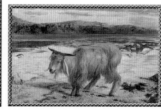

「スケープゴート」
ウィリアム・ホルマン・ハント画
(1854)

「シャーロットの女」
ウィリアム・ホルマン・
ハント画 (1889-92)

「プロテウスの手からシルヴィアを救い出すヴァレンタイン」
ウィリアム・ホルマン・ハント画 (1851)

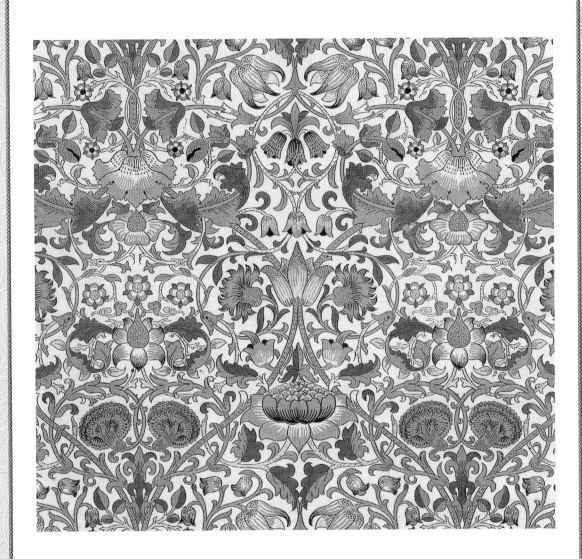

✿ ロウデン Lodden

更紗のデザイン。モリスははじめ小さな川の名を〈リヴァー〉シリーズにつけていたが、「ロウデン」からやや大きな支流の名をつけるようになった。ターンノーヴァーを使い、玉ねぎ形（または曲線的な菱形）などのフレームはあるが、さまざまな花や葉がぎっしりと描きこまれ、まなざしをその野原に誘って、あきさせない。

デザイン：ウィリアム・モリス／1885年

WILLIAM MORRIS

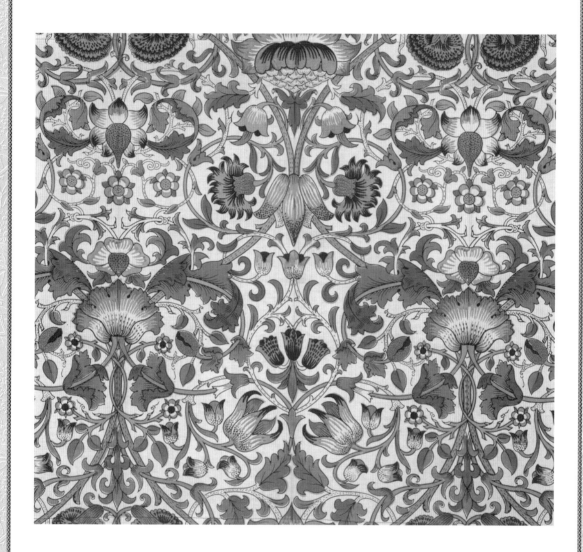

✿ ロウデン Lodden

色ちがいのヴァリアント。薄い黄や青の版にくらべ、濃い赤や青が加えられる。花や葉が融け合って一体化していた版に対して、花が鮮やかに浮き出し華やかな感じがある。より立体的で、厚みや深みのある、カーペットのような雰囲気を持っている。

デザイン：ウィリアム・モリス／1885年

WILLIAM MORRIS

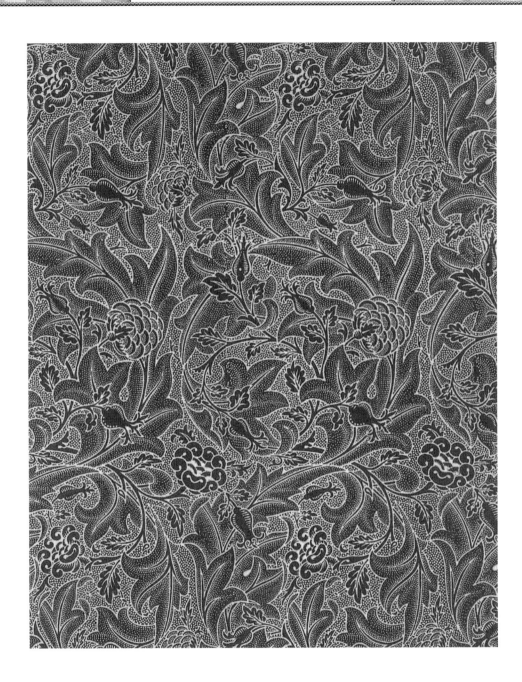

🌸 草原 Lea

更紗のデザイン。この藍刷りでは、全面に（地だけではなく図柄にも）ドットがパウダーされているのがよくわかる。そのため、図と地が一体化し、尖った葉はまるで水中を泳ぐ魚のようにはねている。ダイナミックなエネルギーが感じられる作品である。点によって形や動きを構成してみたいというモリスの試みである。

デザイン：ウィリアム・モリス／1885年

WILLIAM MORRIS

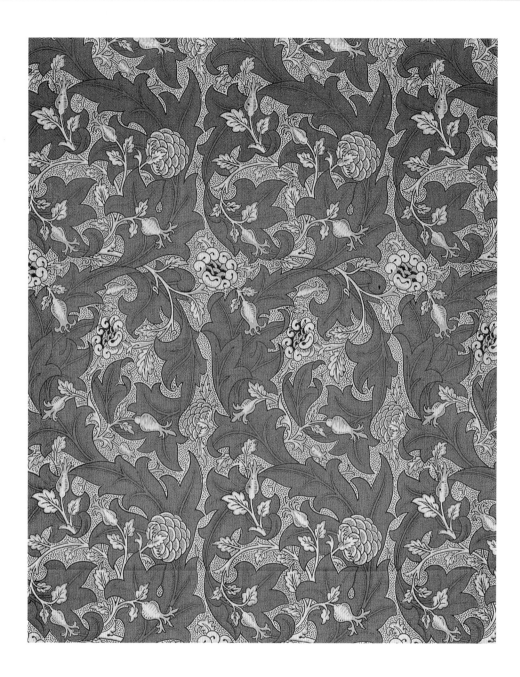

✿ 草原 Lea

多色刷りにすると藍刷りの版は一変する。ドットはあまり目立たなくなる。藍刷りで混じり合っていた図と地は色分けされ、おどろくべき逆転があらわれる。この版では、葉が緑、花は黄に塗り分けられる。はじめは葉の部分が前面に出て図となるが、しばらくして葉の間が図となり、葉が地となる。「交代視」という現象だが、葉で切りとられた残りの形はまるで怪獣のように奇怪な形をしている。

デザイン：ウィリアム・モリス／1885年

WILLIAM MORRIS

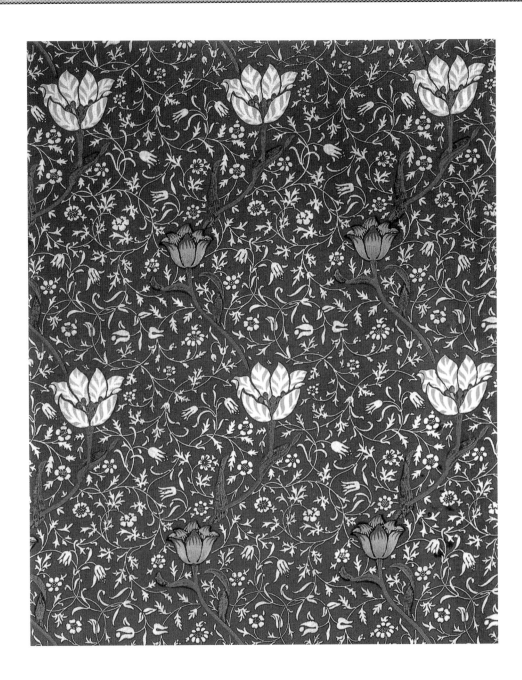

🌸 メドウェイ Medway

更紗のデザイン。S字状のつるにチューリップ。地には草花アラベスク、というモリスの基本的なパターンである。このパターンは無限に変化するので、モリスはあきることなくこの形を使っている。くりかえしではあるが、花や草花紋はいつも新鮮さを失わない。おそらくモリスはいつも自然に立ちもどり、庭をめぐってもどってくるのだろう。

デザイン：ウィリアム・モリス／1885年

WILLIAM MORRIS

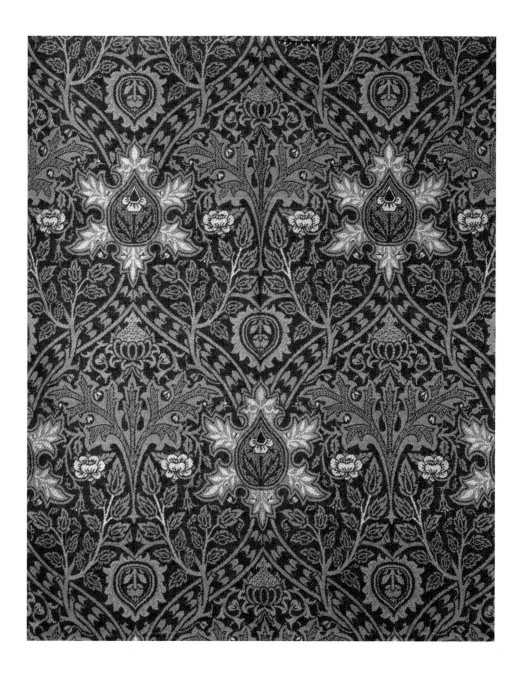

✿ イスパハン Ispahan

ウーレン（紡毛）織物のデザイン。この頃、サウス・ケンジントン博物館におけるモリスの歴史的織物の研究は、ますます広がって、オリエントの織物にまで及ぶようになった。中央アジアのイスパハン（イスファハン）からシルクロードを運ばれてきた織物のエキゾティックな世界が織り出されている。ここでも黄色い2つの花を目と見ると、異国の人の顔が見えてくる。

デザイン：ウィリアム・モリス／1888年頃

WILLIAM MORRIS

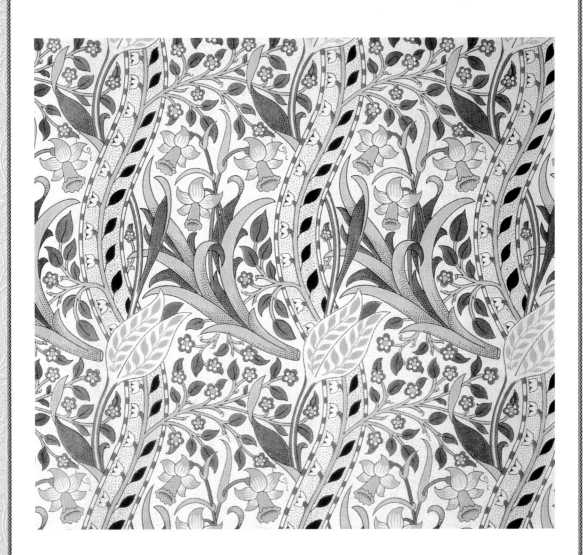

🌸 らっぱ水仙 Daffodil

これはモリスの最後のデザインとされていたが、今はダールがつくったものとされるようになった。S字状の蛇体のようにうねる軸の間に水仙が咲き乱れている。次ページは色ちがい。このデザインの基本形はモリスのものだが、明るい色彩は明らかにダールのセンスであろう。1900年に近づくと、ヴィクトリア期の禁欲的なライフスタイルが崩れはじめ、人々はもっと軽快な生き方を求めるようになり明るい色を求めるようになった。ダールはそれを予感していた。

デザイン：ジョン・ヘンリー・ダール／1891年頃

WILLIAM MORRIS

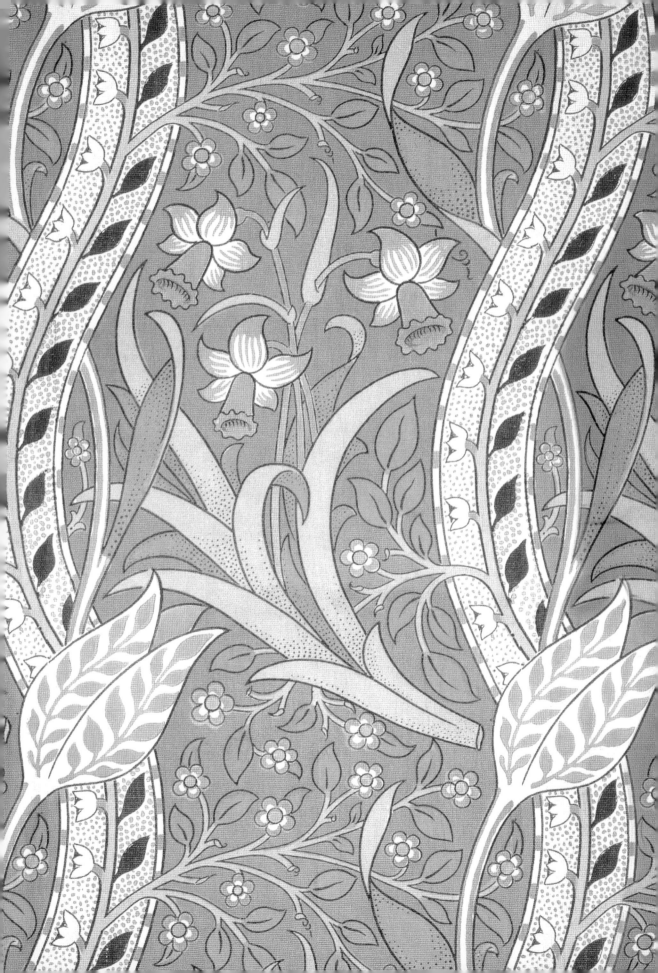

❧ トレイル (つる) Trail

更紗のデザイン。これも、今はダールの作とされている。花をつけたS字状のつるが並んでいる、というモリスの「メドウェイ」(P166)などの応用である。

デザイン：ジョン・ヘンリー・ダール／1891年

WILLIAM MORRIS

❀ 森の中の小鳥 Birds in the Forest

ヴォイジー（1857-1941）は建築家として出発し、1880年代後半から壁紙、テキスタイルのデザインを手がけた。アーツ・アンド・クラフツ運動に参加し、ウィリアム・モリスの後継者であった。リバティ商会などにデザインを提供した。小鳥と木の葉というモリス風のモチーフが明るく軽快に構成され、新しい時代を反映している。

デザイン：チャールズ・フランシス・アンズリー・ヴォイジー／1905年

WILLIAM MORRIS

タペストリーと刺繍
テキスタイルの華麗な世界

Tapestry and Embroidery
The Gorgeous World of Textile

　タペストリーと刺繍は、手芸と絵画が統合された、より複雑なアートであった。刺繍はヴィクトリア期では、女性の家内的な手芸であり、趣味であった。モリスはそれにアートとしての評価を与えた。刺繍は、ゴシック・リヴァイヴァルのインテリアに欠かせないものとして注目されるようになっていた。モリスは女性の手芸と見られていた刺繍を自ら習い、作品をつくりはじめた。

　モリス工房ではジェーン・モリス夫人や2人の娘ジェニーとメイ、ジェーンの妹のベッシー・バーデン、そしてキャサリン・ホリディなどが刺繍作品を制作した。

　タペストリーは、複雑な技術を要するので、モリスは1880年代にマートン・アビイにタペストリー工房をつくることになった。バーン＝ジョーンズの中世騎士物語などの絵を原画とした華麗なロマンス世界をくりひろげるタペストリー作品がファンタジーの国へ私たちを招いている。

Both tapestry and embroidery might be described as ways of painting with materials other than pigments; they are complex art forms that combine handicrafts with fine art. In Victorian times, embroidery was seen as craft to be executed in the home by women, a hobby. Morris, however, repositioned it as an art form. Regarding embroidery as an essential component of Gothic Revival interior, Morris himself learned to embroider, mastering what had been a woman's handicraft, and began creating embroidered works.

　At William Morris's workshop, "embroideries of all kinds" were created by Morris's wife, Jane, their two daughters, Jennie and May, Jane's, sister, Bessie Burden, and Catherine Holiday.

　Creating tapestries requires even more complex skills. Morris finally established a tapestry workshop at Merton Abbey in the 1880s. His tapestries, which unfurl a magnificent, romantic world based on Edward Burne-Jones's paintings of tales of medieval knights and chivalry, invite us to participate in a world of fantasy.

◆ 作業現場

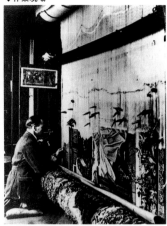

マートン・アビイのタペストリー製織。ハイ・ワープ・タペストリーといい、縦糸を垂直に整えて織機で織るタペストリーをつくる。

マートン・アビイの更紗をプリントする織工。

◆ 原画

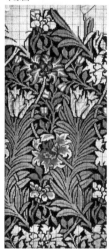

絨毯の方眼紙の図案。

絨毯「レッドカー」の原画（オリジナル・デザイン）（左）（1881年頃／デザイン：ウィリアム・モリス）鉛筆、水彩、濃厚顔料、亜鉛白を使用。

タペストリー「アカンサスとぶどう」の下絵（右）（1879年／デザイン：ウィリアム・モリス）鉛筆、水彩を使用。モリスがデザインした後、おそらくモリス商会の工房で描かれたもの。

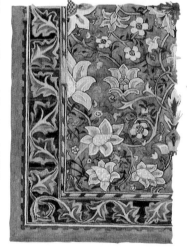

◆ 織機

マートン・アビイで使われた小型カーペット織機。織工の教育用。

◆ 試作品

刺繍金具覆いの試作品（1881-82年／デザイン：ウィリアム・モリス）絹織り地に絹と絹ひもで芯を入れ、アップリケ・モチーフをつけている。

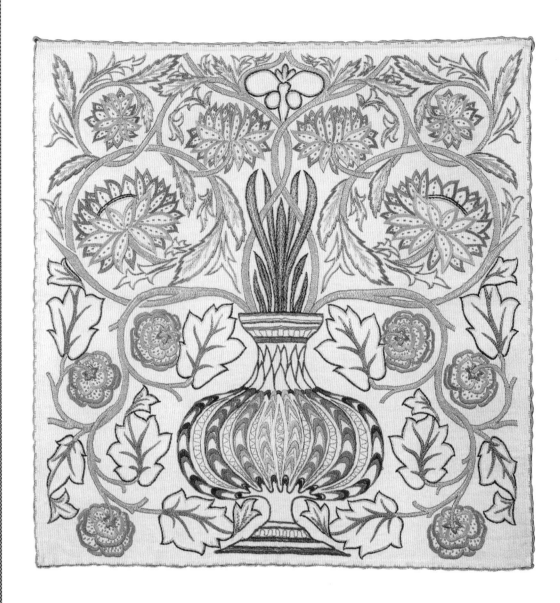

❀ クッション・カヴァー「花の鉢」 Cushion Cover: Flowerpot

リネン地に色絹糸と金糸で刺繍。モリスはゴシック建築に興味を持ち、教会で使われている刺繍された古布などに注目するようになり、ついで自ら刺繍を試みるようになった。やがてジェーンと結婚して、レッド・ハウスを持つと、インテリアを刺繍作品で飾り、モリス商会を開くと、刺繍は重要な分野となった。これは1880年代に売り出され、人気があった。

デザイン：ウィリアム・モリス／刺繍：メイ・モリスほか／1878-80年頃

WILLIAM MORRIS

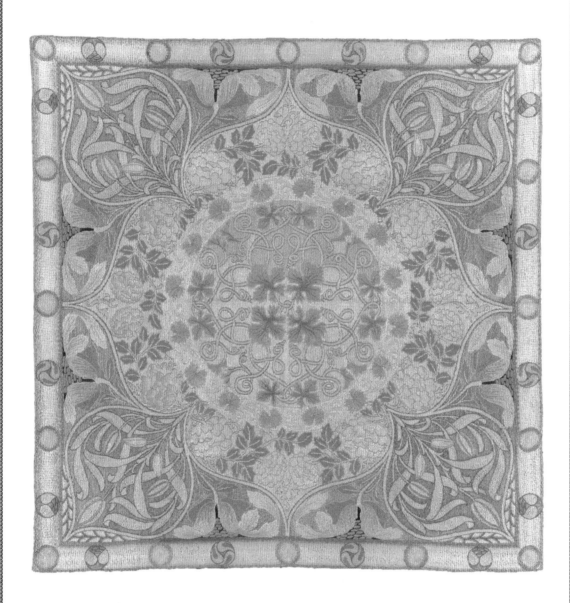

✿ テーブルクロス Tablecloth

父から豊かな装飾感覚を受け継いだメイ・モリスは、家庭用品などの日常的なものも複雑で華麗なデザインでつくった。このテーブルクロスもイスラム風のアラベスクや組紐文などを組合せた、見ていてあきない文様の迷路を楽しませてくれる。

デザイン：メイ・モリス／刺繍：ローレンス・ハドスン夫人あるいはモリス商会／1890年

WILLIAM MORRIS

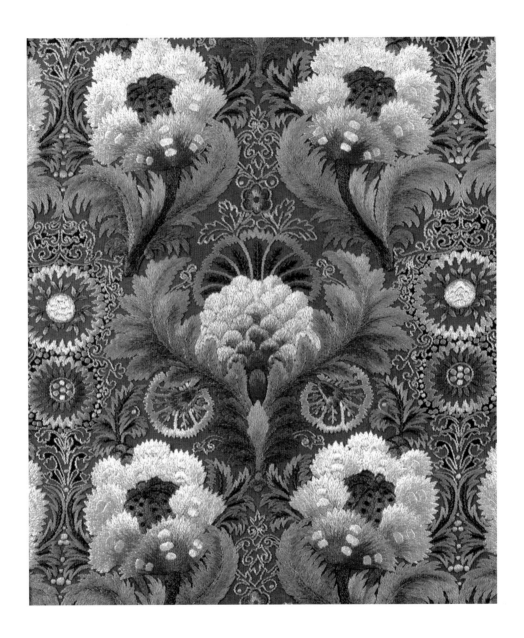

✿ 花柄の刺繍 Embroidery with Floral Pattern

モリスが提供したデザインをリーク刺繍協会が制作したものという。1888年頃モリスがデザインした「イスパハン」（P167）などに似ていて、東洋のエキゾティックな花とイギリスの野の花が組み合わされて、かなり強烈な効果をあげている。

デザイン：ウィリアム・モリス／刺繍：リーク刺繍協会／1890年頃

WILLIAM MORRIS

ジョン・エヴァレット・ミレー
ロマンティックな風俗画家

John Everett Millais
1829-96年

　ミレーはラファエル前派の中で、最も一般的に成功した画家であった。というより、もともとラファエル前派という異端のグループにどうして彼が入っていたのか、不思議に思えるほどだ。かわいい少女などを描く彼の絵は、ヴィクトリア期の少女趣味を映す、当時の風俗画の主流ともいえるものであった。

　たまたまロセッティと知り合いだったので、ミレーはラファエル前派ブラザーフッドに参加したが、彼の絵は、ロセッティの陶酔的なエロティシズムやホルマン・ハントの宗教性などを持たず、彼の描くセンチメンタルで、かわいらしい少女たちは、だれにも愛されたのである。

　皮肉にも、ラファエル前派の守護者ジョン・ラスキンはミレーの絵に惚れこんだ。ラスキン自身の少女趣味と通じたからである。「ノアの箱舟にもどってきた鳩」(1851)、「木こりの娘」(1851)などの少女たちにラスキンは夢中になった。

　ラスキンに気に入られ、その肖像を描くことになったミレーはラスキンの妻エフィーが好きになる。いつまでも少女のまま、手をつけずにおこうとするラスキンを逃れて、彼女はミレーと結ばれる。ミレーはヴィクトリア女王に招待されるほどの有名画家となった。

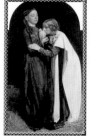

「ノアの箱舟にもどってきた鳩」
ジョン・エヴァレット・ミレー画
(1851)

「木こりの娘」
ジョン・エヴァレット・ミレー画
(1851)

「オフィーリアの死」ジョン・エヴァレット・ミレー画（1851-52）

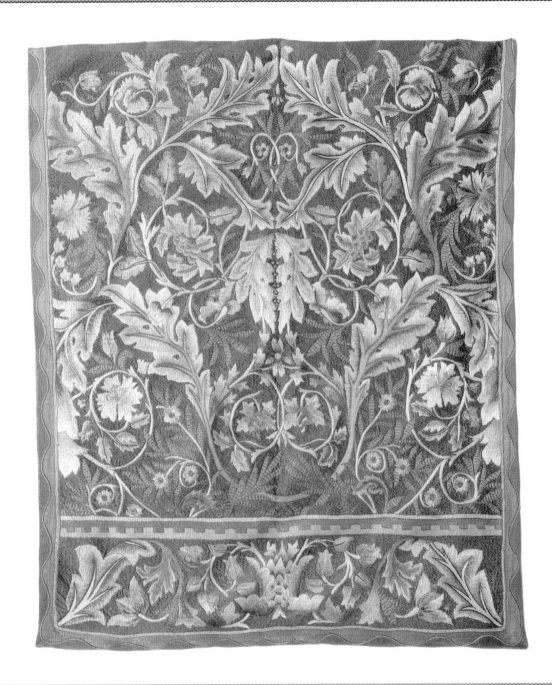

刺繍壁掛け「アカンサス」 Wall Hanging: Acanthus

次ページの「アカンサス」の見本としてつくられたもので、モリス工房のオックスフォード・ストリートの店に飾られていた。次ページの「アカンサス」の上半分、中央部分だけが示されている。これも大きな顔のように見えてしまうが、私の勝手な想像、眼の遊びにすぎないかもしれない。しかし、パターンに〈意味〉を読もうとするモリスであるから、そんないたずら心がなかったとはいいきれないのである。

デザイン：ウィリアム・モリス／ 1880年頃

WILLIAM MORRIS

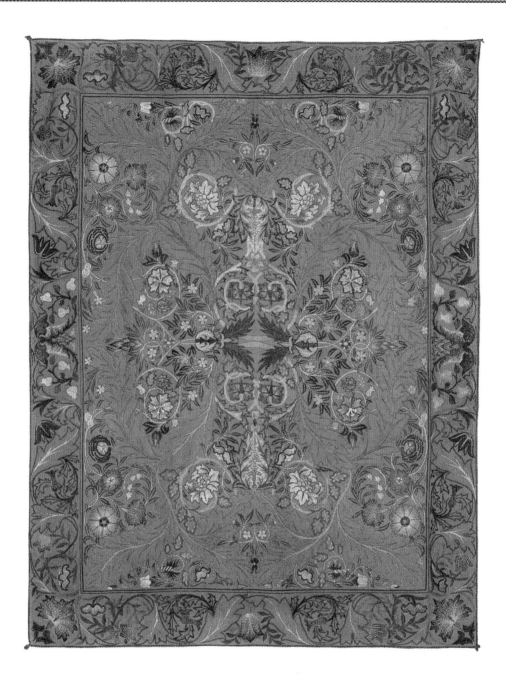

❀ 刺繍壁掛け「アカンサス」 Wall Hanging: Acanthus

モリス商会で最も人気があった刺繍作品といわれる。モリスのデザインを娘のメイ・モリスが中心となって刺繍した。メイは色彩感覚が豊かな人であった。左右、上下がシンメトリーになっている。四半分を水平、垂直にターンノーヴァーした構成である。これはカーペットによく使われるパターンで、それを壁掛けに応用している。

デザイン：ウィリアム・モリス／制作：メイ・モリスほか／1880年頃

WILLIAM MORRIS

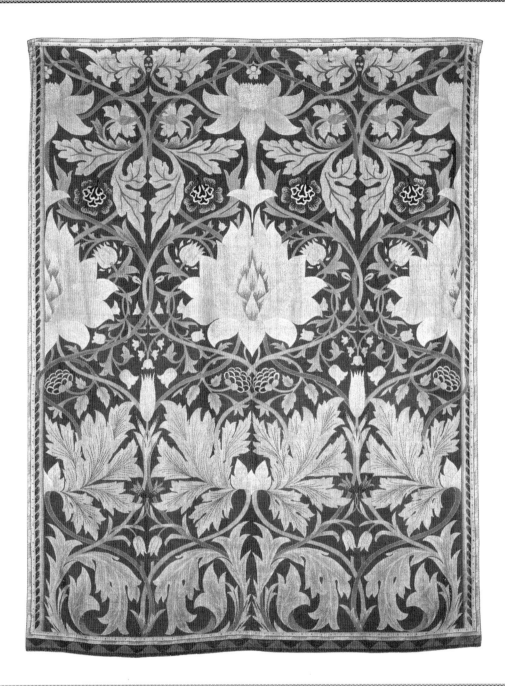

🌸 刺繍壁掛け「はす」 Wall Hanging: Lotus

モリス工房の協力者であったマーガレット・ビールがロンドンのホーランド・パークの自宅のために注文し、彼女と娘が刺繍した作品である。1894年、ビール家はスタンデン（サセックス）に引っ越し、この壁掛けもそこに移された。注文主が制作を手伝うという親しさが、モリス作品の世界を支えている。

デザイン：ウィリアム・モリス／刺繍：ビール一家／1875-80年

WILLIAM MORRIS

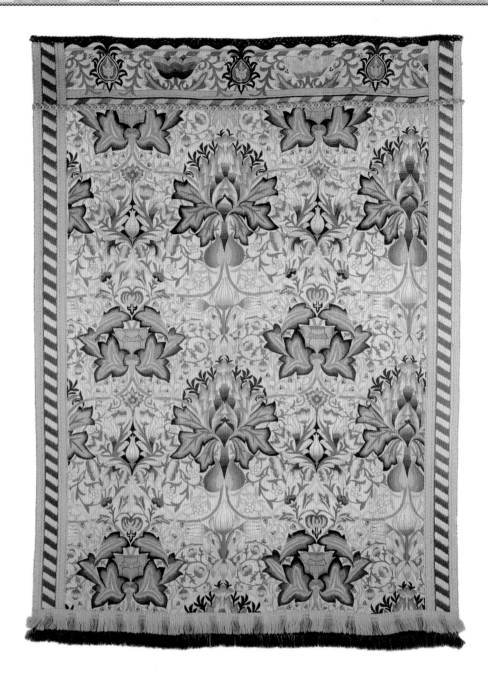

🌸 刺繍壁掛け「朝鮮あざみ（アーティチョーク）」 Wall Hanging: Artichoke

大きな柄が規則的にくりかえされているのが、1870年代後半から80年代にかけてのモリスの刺繍デザインである。これは、スミートン・マナー（ノースアラートン）の食堂に掛けられた。この家はフィリップ・ウェッブの設計した家で、家主のエイダ・ゴッドマン夫人はモリスの後援者で、自らこの壁掛けを刺繍し、完成させた。

デザイン：ウィリアム・モリス／刺繍：エイダ・ゴッドマン／1877年

WILLIAM MORRIS

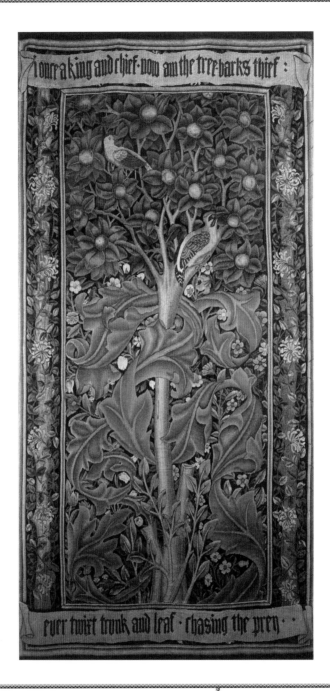

✿ タペストリー「きつつき」 Tapestry: Woodpecker

モリスにとってタペストリーは織物の中で最も高貴なもので、それをつくることは彼の夢であった。最初の作品は1879年の「アカンサスとぶどう」であった。モリスは冗談に、「キャベツとぶどう」といっている。「きつつき」は楽しい作品だ。りんごの木にアカンサスが絡んでいる。アカンサスの青がすばらしい。フィリップ・ウェッブが描いたきつつきがりんごをついばんでいる。エデンの園のようだ。

デザイン：ウィリアム・モリス／1885年頃

WILLIAM MORRIS

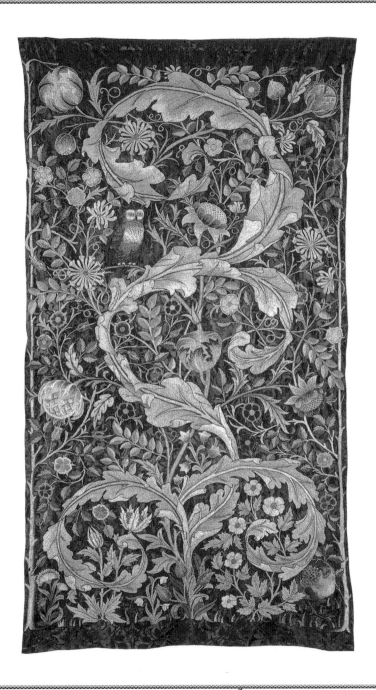

✿ カーテン「ふくろう」 Curtain: Owl

S字のアカンサスにふくろうがとまっている。まわりには花が咲き、果物がなっている。モリスのモチーフを使っているが、ダールのデザインは明快で規則的であり、モリスのあいまいで、謎めいた作品とはちがっている。

デザイン：ジョン・ヘンリー・ダール／制作：バッティー夫人／1890年頃

WILLIAM MORRIS

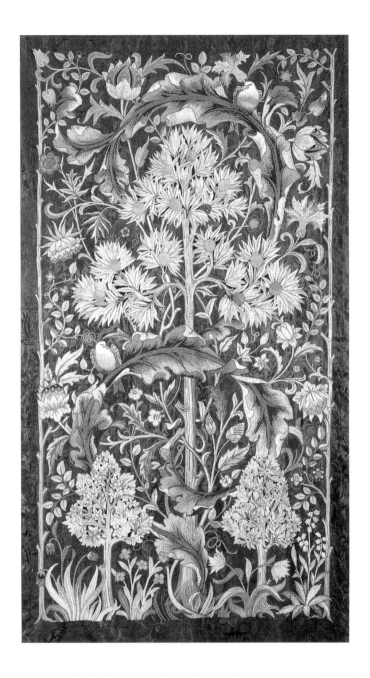

✿ タペストリー「鳩」 Tapestry: Pigeon

1890年以降は、タペストリーはほとんどダールにまかされている。彼はすばらしい技術を持っていた。中心に大きな木が立ち、それにアカンサスが絡む、という「きつつき」（P182）で見られた構図が受け継がれている。この木は生命の樹を象徴している。中世的で謎めいたモリスのデザインから、近代的で明快なダールのデザインへと移ってゆく。

デザイン：ジョン・ヘンリー・ダール／制作：バッティー夫人／1895年頃

WILLIAM MORRIS

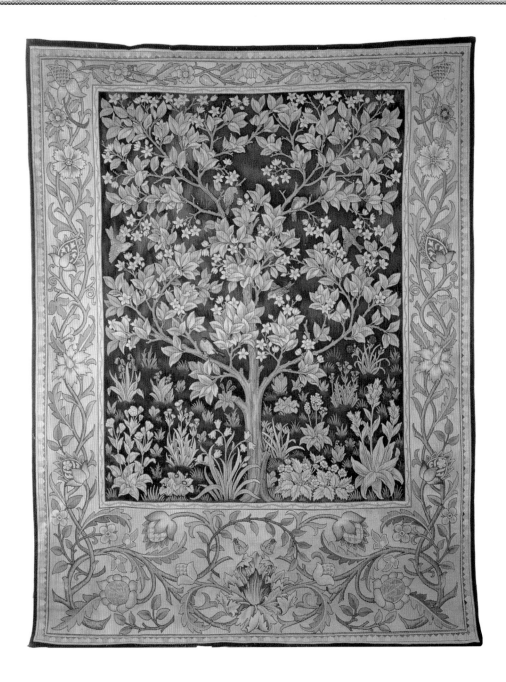

✿ ポルティエール・タペストリー「樹木」 Tapestry: Tree Portière

ポルティエール・タペストリーとあるので、ドアの代わりに入口に掛けるものらしい。1本の木が立ち、葉が茂っているだけのシンプルな絵である。室内ではなく、入口のカーテンとして外にさらされるので、できるだけ中立的な風景が選ばれている。

デザイン：ジョン・ヘンリー・ダール／1909年頃

WILLIAM MORRIS

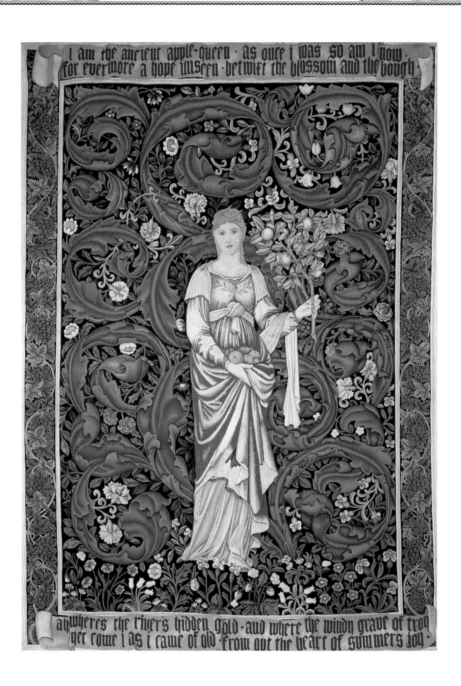

✿ タペストリー「ポモナ」 Tapestry: Pomona

モリスはタペストリーをバーン＝ジョーンズ、ダールの協力によってつくった。人物はバーン＝ジョーンズ、背景の自然はモリスの担当であった。技術と全体の仕上げはダールが受け持った。バーン＝ジョーンズが参加すると、ラファエル前派の中世趣味がもどってきた。騎士物語やギリシア神話の世界である。「ポモナ」はギリシアの果物の女神である。

デザイン：ウィリアム・モリス、エドワード・バーン＝ジョーンズ、ジョン・ヘンリー・ダール／1884-85年

WILLIAM MORRIS

186

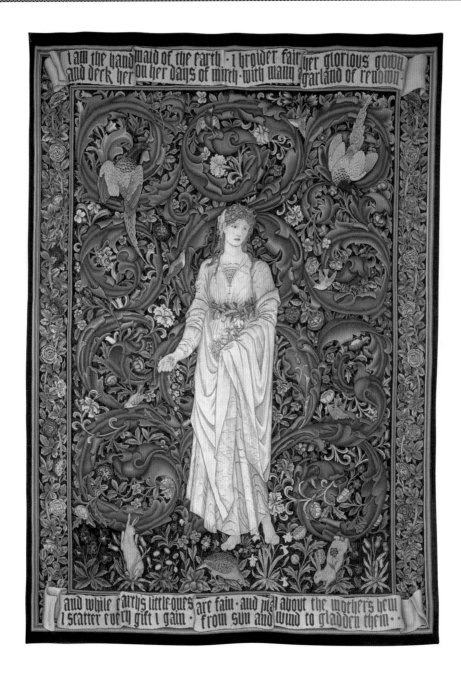

I am the hand maid of the earth · I broider fair her glorious gown
and deck her on her days of mirth · with many garland of renown

and while earths little ones are fain · and play about the mothers hem
I scatter every gift I gain · from sun and wind to gladden them

❀ タペストリー「フローラ」 Tapestry: Flora

「ポモナ」(前ページ)と対の「フローラ」は花の女神である。動物はフィリップ・ウェッブの絵が使われている。背景に渦巻いているアカンサスがダイナミックである。中央の図柄よりも、背景を描くのが好きだったというところにモリスらしさが感じられる。この2枚はダールによって小さな版としてもつくられている。

デザイン:ウィリアム・モリス、エドワード・バーン=ジョーンズ、フィリップ・ウェッブ、ジョン・ヘンリー・ダール／ 1884-85年

WILLIAM MORRIS

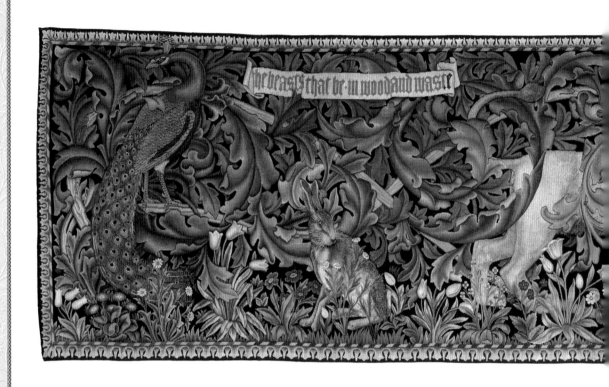

The beasts that be in woodand waste

⚜ タペストリー「森」 Tapestry: The Forest

モリス工房で一番できがいいと人気があったタペストリーで、アカンサスがうねり、フィリップ・ウェッブが描いた動物たちが配置されている。アカンサスはモリス、細かい装飾はダールといわれている。これを見ると私はC・S・ルイスの『ナルニア国物語』を思い出す。ルイスはモリスの世界をよく知っていたようだ。動物たちの楽園の夢想は、モリスからルイスに受け継がれている。

デザイン：ウィリアム・モリス、フィリップ・ウェッブ、ジョン・ヘンリー・ダール／ 1887年

WILLIAM MORRIS

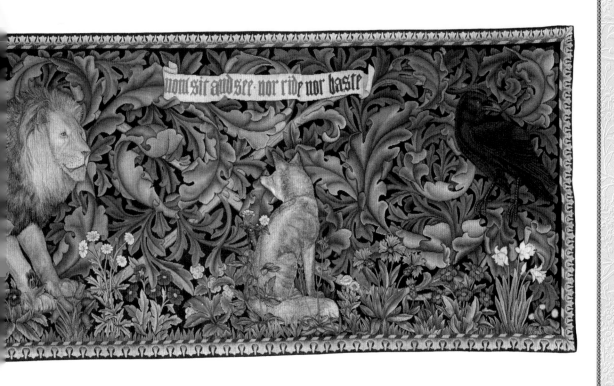

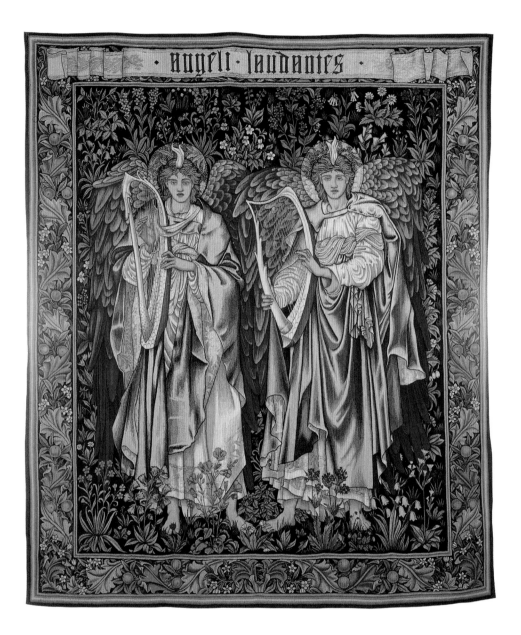

· angeli · laudantes ·

タペストリー「主を讃える天使たち」Tapestry: Angeli la Udantes

バーン=ジョーンズが1877-78年、ソールズベリー大聖堂のステンドグラスのために描いた絵に基づいている。計画はモリスによって立てられていたと思うが、制作はダールが行った。バーン=ジョーンズの原画では天使の衣裳などは簡素であるが、タペストリーではより装飾的になっている。

デザイン：エドワード・バーン=ジョーンズ、ジョン・ヘンリー・ダール／1894年

WILLIAM MORRIS

エフィー・ミレー
ラスキンの少女妻を逃れて

❧

Effie Millais
1828-97年

　1848年、ジョン・ラスキンはエフィー・グレイと結婚した。彼はすでに大学者として知られていたが、結婚についてはまったく無知であった。彼はヴィクトリア期の男らしく、性におそれを抱いていて、ルイス・キャロルが書いたアリスのような、けがれなき少女にあこがれていた。そして妻のエフィーを少女のようにあつかおうとした。美術評論家である彼は、女性は見るだけにして触れようとしなかった。

　ラファエル前派の若い画家ジョン・エヴァレット・ミレーは、ラスキンに評価され、その肖像画を依頼された。彼はラスキンの家に通い、肖像を描きながら、その合間に、ラスキンの若い妻とおしゃべりをしたり、その姿をスケッチしたりするようになった。

　欲求不満であったエフィーはやがてこの若い画家に心ひかれるようになった。やがてラスキン夫妻は別れ、エフィーは1855年にミレーと再婚した。それ以来、ミレーはロイヤル・アカデミーに選ばれる画家として有名になり、エフィーも幸せに暮らした。ミレーがエフィーと結ばれるきっかけとなった「ジョン・ラスキン像」(1854)は、ラファエル前派の肖像画の傑作となった。

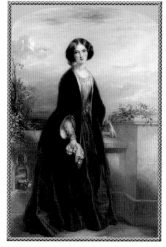

「レディ・ミレー」
トマス・リッチモンド画
(1851)

191

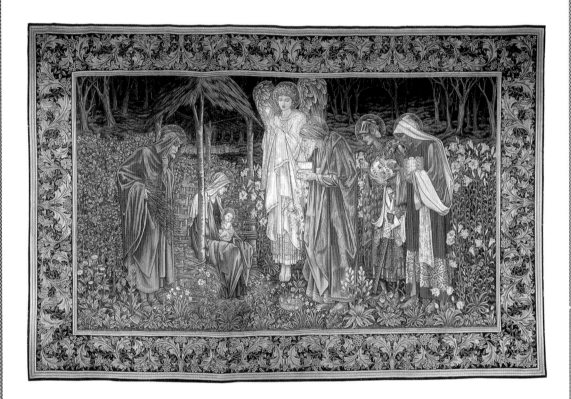

✿ タペストリー「礼拝」 Tapestry: Adoration of the Magi

キリストの生誕を祝して、東方から3博士が贈り物を持って訪れる、というシーンである。バーン＝ジョーンズの人物像、モリスの野の花の咲き乱れる草原で構成されている。ダールは背景の森や人物の衣裳の細かい装飾などの仕上げを加えたと思われる。この作品は好評で、次々と注文が来て、同じものが10枚つくられている。モリスの時代の終わりと新しい時代への祝福がこめられている。

デザイン：ウィリアム・モリス、エドワード・バーン＝ジョーンズ、ジョン・ヘンリー・ダール／1894年

WILLIAM MORRIS

第2章

モリスの本の世界

Chapter 2　*Morris and the Book*

モリスの本の世界

本を開くと美しいユートピアがあらわれる

　本のデザイナーとしてのモリスについて忘れてはならないのは、彼はデザイナーである前に、詩人であり作家であったことである。1858年、彼は詩集『グィネヴィアの抗弁』を自費出版した。やがて、自ら書いた作品を読みやすい、美しい本にして読んでもらいたい、と考えるようになった。また、特に彼のファンタジー作品においては、挿絵をいっぱいちりばめたいと願った。

　そのような希望が最初に実を結んだのは1868年に出した物語詩『地上楽園』第1巻であった。その後、1871-2年の『恋だにあらば（ラヴ・イズ・イナフ）』でもブック・デザインを試みるが、つづかなかった。

　1888年、モリスはあらためて絵入りの本の出版を計画する。彼は自分の理想とする本をつくるには、自分で印刷するしかない、と決心した。この年、ハマスミスの近所にいた印刷業者で収集家のエメリー・ウォーカーと親しくなり、アーツ・アンド・クラフツ展協会での講演を聞いて、タイポグラフィと印刷の研究に入った。そしてケルムスコット・プレスを設立するのである。

　ウィリアム・モリスが印刷界に登場した様子はイラストレーターのウォルター・クレイン『書物と装飾——挿絵の歴史』（高橋誠訳　国文社　1990）にくわしい。クレインによると、19世紀中ごろから1880年代初頭までは印刷の暗黒時代であったという。

　「ウィリアム・モリス氏が印刷技術に関心を向け、1891年ケルムスコット・プレスを創設したときはじめて、活字や印刷技術の広範囲にわたる実験の場はかなり明確になり、活字と図版の調和や書物デザインに対する問題意識もはっきりしたものになったのである」

　モリスは自分のことばを伝えるための、読みやすく、美しい活字をさがしたが、見つけることができず、自らタイプフェイス（書体）をデザインした。ローマン体活字をもとにした新しい活字は〈ゴールデン・タイプ〉と名づけられた。中世のキリスト教伝説集『黄金伝説（ゴールデン・レジェンド）』（P258-9）にちなんでいる。

　「モリス氏がはじめて芸術家の立場から、実践的に印刷技術の問題に取り組んだ。モリス氏が文学者でもあったことがとくに有利だったのはたしかだが、彼が印刷技術で華々しい成功を収めたのは、美術工芸家でもあったからである。モリス氏は装飾芸術の方面でも、優れた

デザイナーとして長年熟練を積んできた。したがって、活字のデザイン、ページ上の活字の配置、とくに豪華な装幀で印刷された書物の装飾や挿絵と、活字との関係という微妙な問題にも関心が向くようになっていた。一方、彼は歴史的な学殖と鑑識眼も備えており、中世写本と初期印刷本の選り抜かれた豪華なコレクションを所蔵していたため、書物のための極上のモデルにはこと欠かなかった」（ウォルター・クレイン　前掲書）

　モリスのデザインで注目すべきなのは、その基本が〈建築〉にあったことである。彼は1856年にジョージ・エドマンド・ストリート建築事務所に入り、短期ではあったが徒弟として働いた。そこで建築家のフィリップ・ウェッブ（P89）に出会い、親しくなった。デザイナーとしてはこれがモリスの唯一の専門的な修業である。

　モリスはジョン・ラスキン（P227）などの影響で、ヨーロッパのロマネスクやゴシックの寺院をめぐっている。彼は熱狂的な古建築マニアでその保存保護運動に大きなエネルギーを注いでいる。

　なぜモリスは建築家にならなかったのか、と聞かれたウェッブは、実際にすべてを自分の手でやれなかったからだ、と答えている。建築家は設計図を引き、石工や大工などの職人がそれによって建ててゆく。モリスは全部を自分の手でやってみたかったらしい。

　建築家にはならなかったが、その他のデザインの分野で、〈建築〉的な方法が役立った。モリスの壁紙や織物などのパターン・デザインは部屋のインテリアなど、建築的なスペースに置かれると、よりその魅力を発揮するといわれる。

　そして本のデザインにも〈建築〉的方法が使われる。その時、〈本〉とは1つの建築ではないか、とモリスは感じたのではないだろうか。扉があり、部屋がある。手の上にのる小さな建築である〈本〉なら、すべてを自分の手でつくっていける。

　モリスは生涯の終わりに、本の建築家になったのであった。彼は『理想の書物』（川端康雄訳　ちくま学芸文庫　2006)で、本の装飾は「建築的なもの」にならなければならない、といっている。

　「見事な建築と見事な文学は、実際、われわれが芸術に対して要求すべき唯一の絶対必要な贈り物である」（ウィリアム・モリス　同書）

　建築と文学という芸術の贈り物をさがし求めたモリスは、小さな建築のような〈美しい本〉を私たちに残した。

Morris and the Book

Open the Book to Encounter a Beautiful Utopia

When considering Morris as a book designer, we must not forget that before he turned himself into a designer, he was a poet and author. In 1858 he published at his own expense *The Defence of Guenevere and Other Poems*. Through his literary efforts, he came to realize that he wanted his work to be read in delightful to read, beautiful books. He also wanted to include extensive illustrations, especially for his work in the genre of fantasy. The first book to realize that dream was *The Earthly Paradise*, of which the first volume appeared in 1868. He followed in, in 1871 to 1872, with the publication of *Love is Enough*, an experiment in book design. Then, for over a decade, he turned his hand to other matters.

It was in 1888 that Morris planned once again to publish an illustrated book. He decided that to create the book he wanted, he had to print it himself. That was also the year when he became close friends with Sir Emery Walker, the printer and collector who lived nearby in Hammersmith. Morris also attended the lecture at the Arts and Crafts Society, and began to study typography and printing in 1888. That led to his establishing the Kelmscott Press.

An extensive discussion of William Morris as a printer and publisher can be found in Walter Crane's *Of the Decorative Illustration of Books Old and New*. Crane, an artist and illustrator, views the period from the mid-nineteenth century to the early 1880s as a dark age for printing. While the last two decades of the century, saw a revival of interest in printing as an art and in decorative book illustration,

> The field for extensive artistic experiment in these directions was tolerably clear when Mr. William Morris turned his attention to printing and, in 1891, founded the Kelmscott Press.

Morris searched for readable, beautiful typography through which to communicate his writing. Unable to find what he was looking for, he began to design his own typefaces. He designed, for example, a new roman font, Golden Type, based on roman lettering found in a medieval book of Christian sermons called *The Golden Legend* and inspired in part by the archetypical type faces designed in the fifteenth century by Nicolaus Jenson of Venice. Crane observed that Morris's skills as an artist and designer as well as his literary experience lay behind his achievements in book design:

> So far as I am aware, he has been the first to approach the craft of practical printing from the point of view of the artist, and although, no doubt, the fact of being a man of letters as well as was an extra advantage, his particular success in the art of printing is due to the former qualification. A long and distinguished practice as a designer in other matter of decorative art brought him to the nice questions of type design, its place on the page, and its relation to printed ornament and illustration, peculiarly well equipped; while his

historic knowledge and discrimination, and the possession of an extraordinarily rich and choice collection of both medieval MMS, and early printed books afforded him an abundant choice of the best models.

Morris's Kelmscott Press, arguably the most famous of the private presses founded in that period, produced fifty-three books between 1891 and 1898. In his work in book design, Morris continued his effort to meet or even surpass the standards of an earlier era, to revive and reform the art of the book. Medieval in design, the books are characterized by a notable harmony of type and illustration, for Morris was determined that each book would be realized as a coherent whole. He thus paid great attention to the choice of paper as well as the type face used, the illustrations, and the layout of the print on the page.

Morris's books were arguably an extension of the two-dimensional design aesthetic he had developed in his wallpaper and textile designs. Yet while each page is, of course, flat, books are objects that exist in three dimensions. It thus critically important that we recall the roots of Morris's design lie in architecture. In fact, Morris's only formal training in design was at the architectural office of the Gothic revivalist George Edmund Street, which he entered as an apprentice in 1856. During his brief time there, he became friends with the architect Philip Webb, who later designed the Red House.

Influenced by the writings of John Ruskin as well, Morris visited many Romanesque and Gothic churches in Europe. He became a fanatic devotee of medieval and older architecture and poured considerable energy into the movement to preserve such structures.

When asked why Morris did not become an architect, Webb replied that it was because, as an architect, Morris could not do everything himself. The architect draws the plans. Masons and carpenters do the construction. Morris wanted to do everything himself, with his own hands.

While Morris did not become an architect, he applied what he learned about architectural methods in other areas. The designs of his wallpapers and textiles, elegant on their own, give off a new vitality when placed in architectural spaces.

Architectural methods also played a part in Morris's book design. To Morris, a book may have seem to be a building, with doors and rooms, a building to be held in the hand. Thus, near the end of his life, Morris did become an architect—of books. In a lecture entitled "The Ideal Book," he described his books as architectural projects.

> A book ornamented with pictures that are suitable for that, and that only, may become a work of art second to none, save a fine building duly decorated, or a fine piece of literature. These two latter things are, indeed, the only absolutely necessary gift that we should claim of art. The picture-book is not, perhaps, absolutely necessary to man's life, but it gives us such endless pleasure, and is so intimately connected with the other absolutely necessary art of imaginative literature that it must remain one of the very worthiest things towards the production of which reasonable men should strive.

His beautiful books were the miniature buildings. William Morris left to us, gifts that live on and do indeed give endless pleasure.

本の中の宇宙
モリスのファンタジー世界

The Universe in a Book
Morris's World of fantasy

　モリスはモダン・デザインの父といわれる。モリスはまた、モダン・ファンタジー文学の父といわれる。〈デザイン〉と〈ファンタジー〉はどうつながるのだろうか。私が以前に書いた文章を引かせてもらおう。

　「もし〈ファンタジー〉が〈デザイン〉と重なるとすれば、物から形を分離して、よりよき形を求める〈デザイン〉に関わってきたモリスが、現実から、翼ある空想を自由に飛び立たせ、さまよわせるロマンス、〈ファンタジー〉を創出したのは、きわめてうなずけるのではないか」（海野弘『ファンタジー文学案内』ポプラ社　2008）

　モリスは新しい世界をデザインし、その中を旅していきたいと思った。それが、彼が晩年に書きつづけたロマンス（ファンタジー物語）なのだ。

　モリスは〈デザイン〉には意味が必要だと考えた。つまり〈デザイン〉には人間的意味、ロマンス、物語が必要なのだ。モリスのデザインは、私たちがその中に入り、そこをめぐり、その物語を生きることを求めているのだ。

　モリスは〈デザイン〉と〈ファンタジー〉を本という形で統一している。彼にとって本は、その中を旅していく宇宙なのだ。モリスのロマンスの特徴は、森、川、泉などの象徴的な風景がちりばめられていることだ。それらの象徴的風景のイコノロジー（図像学）をたどりながら、モリスのファンタジーの国を案内したい。

William Morris, who is known as the father of Modern Design, could also be called the father of modern fantasy literature. How, then, are design and fantasy connected? I would argue that it is hardly surprising that Morris, who engaged in design as a quest to separate form from object in a search for better forms, also created fantastic fiction, intoxicating romances in which his imagination took flight. Morris yearned to design new worlds and travel through them. The worlds of the romances and fantasy novels he wrote in the last years of his life expressed his deepest desires.

For Morris, meaning was essential to design: design requires human significance, romance, storytelling. To fully understand his designs, we must enter the worlds they evoke, living out the stories within them.

Morris unified design and fantasy in the form of the book. To him, a book was a universe through which he and his readers could travel. The romantic landscapes found within his books were filled with symbolic scenes of forests, rivers, and springs. As his readers, traveling with Morris through his fantasies, we can trace the ecology of those symbolic landscapes.

◆美しい本

『山々の麓』
（1890年／文・装丁：ウィリアム・モリス／リーブズ・アンド・ターナー社刊）
シドニー・コッカレルによると、モリスは17世紀以降でこの本が最も美しい本であるとみなしていた。1890年のアーツ・アンド・クラフツ展に出展された。

『恋だにあらば』（左）
（1873年／文・装丁：ウィリアム・モリス）
詩の行の長さに合わせて横幅を拡大した変型サイズ。モリスの美しい装丁が特徴。

『地上楽園』（右）
（1890年／文・装丁：ウィリアム・モリス／リーブズ・アンド・ターナー社刊）
表紙と背表紙に金箔の型押し模様をほどこした美しい装丁。

1891年「本づくりには建築的な統合性が要求される」との持論から、モリスはケルムスコット・プレスを設立。総合芸術としての本へのこだわりを追求した。写真はモリスと次女のメイ・モリス（中央）とケルムスコット・プレスのスタッフたち。

◆ケルムスコット・プレスの設立

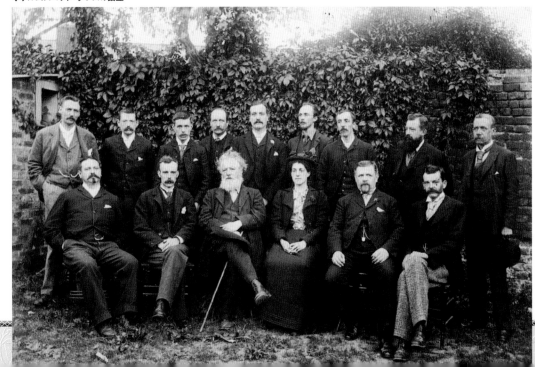

平原

『輝く平原の物語』

　さらわれた婚約者をさがして、若者ホールブライズは諸国をめぐり、不死の王が支配する〈輝く平原〉の国へ行く。そこでは人々は安楽に暮らし、永遠に生きる楽園のようであった。しかし実は、人間の理性を眠らせ、無為のうちに閉じこめておく牢獄であった。ホールブライズはそこを脱出し、愛する人をとりもどして故郷に帰る。

　〈平原〉は現実の国を象徴している。幻想（ファンタジー）の国である〈山〉に対比される。〈輝く（グリッター）〉は、金ピカでギラギラしていることだ。モリスは〈輝く平原〉で、現世の享楽にふける成金の世界を諷刺しているようだ。目の前のぜいたくだけを追う近代のブルジョア社会（それは〈金めっき時代（ギルデッド・エイジ）〉ともいわれた）にとらわれていく人々への諷刺が語られる。〈平原〉は現代であり、決してユートピアではないのだ。それを脱して、素朴で、なつかしいふるさとへ帰っていくべきだ、とモリスは語りかける。

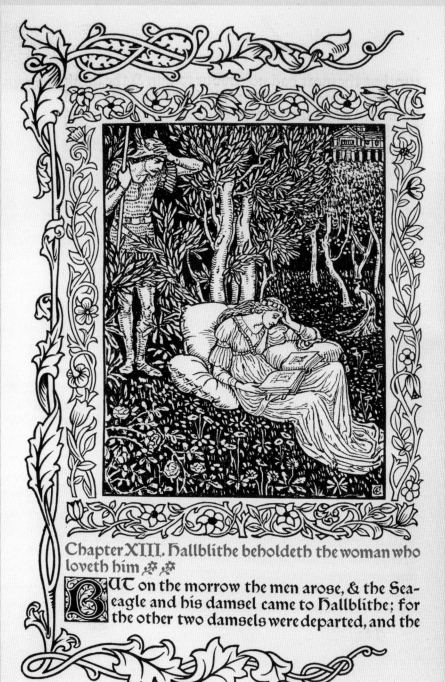

Chapter XIII. Hallblithe beholdeth the woman who loveth him ✿ ✿

BUT on the morrow the men arose, & the Sea-eagle and his damsel came to Hallblithe; for the other two damsels were departed, and the

森

『世界のかなたの森』

　主人公ウォルターは美しい女と結婚するが、彼女は別な男を愛していた。彼は妻と別れて旅に出る。そして世界のかなたの森でさまざまな神秘に出会う。

　〈森〉は、〈山〉とともに、〈平原〉（現世、都市）に対立する象徴である。〈森〉は母なる国、女性の子宮を意味する。都市の女との恋に破れたウォルターは、〈森〉において、女性とのつき合いを学び、自分にふさわしい女性をさがすのだ。

　このロマンスにはモリスの私生活が色濃く反映されているといわれる。ウォルターを愛さなかった妻は、ジェーン・モリスを、ウォルターが森の旅で出会い、愛することになる侍女（メイド）はジョージアナ・バーン=ジョーンズがモデルと見られている。

　しかし、そのような私的な意味だけでなく、〈森〉はウィリアム・モリスの豊かなイメージ、デザインの源泉であり、森の描写の中に、彼のパターン・デザインの花や鳥が見えてくる。

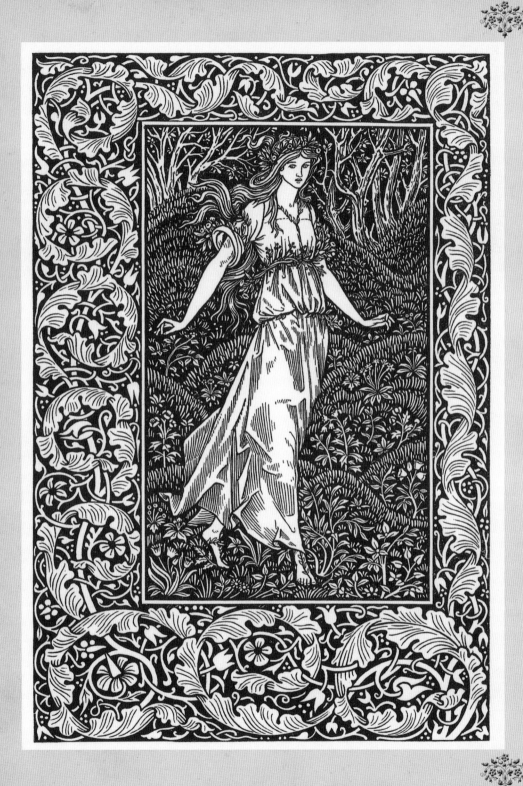

泉

『世界のはての泉』

　世界のはての神秘の泉を求めて、それぞれに旅する王子ラルフと美少女アーシュラの出会いと別れをくりかえす物語である。その泉の水を飲むと不死の命と愛を与えられるという。

　〈泉〉は地下から湧き出るので、死の世界からの再生、誕生を意味する。モリスの思想や物語にはいつも、永遠の生命への憧れと、死すべき人間の悲しみのテーマが流れている。人間は不死に憧れるが、それもまた幸せではない。なぜなら、永遠なる生は、くりかえしにすぎないからである。ラルフとアーシュラも、神秘の泉に達し、生命の水を飲むが、死すべき人間の限界を受け入れ、1度きりの生の中で愛し合う。死すべき人間だからこそ、人はだれかを愛するのだ。モリスのロマンスの中でも、愛や性についての大胆な考えにあふれ、死を前にしたモリスの若々しい情熱が泉のように湧いてくる傑作である。

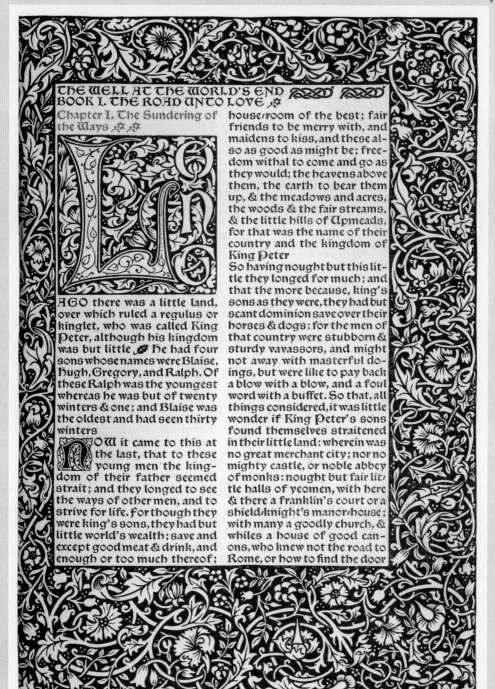

THE WELL AT THE WORLD'S END
BOOK I. THE ROAD UNTO LOVE

Chapter I. The Sundering of the Ways

LONG AGO there was a little land, over which ruled a regulus or kinglet, who was called King Peter, although his kingdom was but little. He had four sons whose names were Blaise, Hugh, Gregory, and Ralph. Of these Ralph was the youngest whereas he was but of twenty winters & one; and Blaise was the oldest and had seen thirty winters

NOW it came to this at the last, that to these young men the kingdom of their father seemed strait; and they longed to see the ways of other men, and to strive for life. For though they were king's sons, they had but little world's wealth; save and except good meat & drink, and enough or too much thereof; house-room of the best; fair friends to be merry with, and maidens to kiss, and these also as good as might be; freedom withal to come and go as they would; the heavens above them, the earth to bear them up, & the meadows and acres, the woods & the fair streams, & the little hills of Upmeads, for that was the name of their country and the kingdom of King Peter

So having nought but this little they longed for much; and that the more because, king's sons as they were, they had but scant dominion save over their horses & dogs: for the men of that country were stubborn & sturdy vavassors, and might not away with masterful doings, but were like to pay back a blow with a blow, and a foul word with a buffet. So that, all things considered, it was little wonder if King Peter's sons found themselves straitened in their little land: wherein was no great merchant city; nor no mighty castle, or noble abbey of monks: nought but fair little halls of yeomen, with here & there a franklin's court or a shield-knight's manor-house; with many a goodly church, & whiles a house of good canons, who knew not the road to Rome, or how to find the door

島

『不思議なみずうみの島々』

　珍しく少女が主人公である。少女バーダロンは小さな時に魔女にさらわれる。やがて魔女の手から逃れた少女は、海のような湖水に浮かぶ不思議な島々をめぐり、さまざまな事件の中で成長していく。「無の島」「老若の島」「無為豊穣の島」などをめぐっていく。

　〈島〉は孤立した小さな世界を意味する。それぞれ、ユートピアまたは反ユートピアになっている。ギリシアの叙事詩『オデュッセイア』やスウィフトの『ガリヴァー旅行記』など島めぐりの物語の伝統があり、モリスもそれを使っている。「無為豊穣の島」は〈輝く平原〉と似て、人々を安楽のうちに閉じこめてしまう。モリスはユートピアを求めつつ、そこに溺れてしまうことに警告を発していた。

　不思議なみずうみの島々をめぐり、さまざまなユートピアを見て、人々はふるさとにもどっていく。彼らのユートピアはそこにある。

THE WATER OF THE WONDROUS ISLES
THE FIRST PART: OF THE HOUSE OF CAPTIVITY.
Chapter 1. Catch at Utterhay

WHEREAS TELLS THE TALE, was a walled cheaping-town hight Utterhay, which was builded in a bight of the land a little off the great highway which went from over the mountains to the sea.

THE SAID TOWN was hard on the borders of a wood, which men held to be mighty great, or maybe measureless; though few indeed had entered it, & they that had, brought back tales wild & confused thereof.

THEREIN WAS neither highway nor byway, nor wood-reeve nor way-warden; never came chapman thence into Utterhay; no man of Utterhay was so poor or so bold that he durst raise the hunt therein; no outlaw durst flee thereto; no man of God had

such trust in the saints that he durst build him a cell in that wood.

FOR all men deemed it more than perilous; & some said that there walked the worst of the dead; othersome that the Goddesses of the Gentiles haunted there; others again that it was the faery rather, but they full of malice and guile. But most commonly it was deemed that the devils swarmed amidst of its thickets, and that wheresoever a man sought to, who was once environed by it, ever it was the Gate of Hell whereto he came. And the said wood was called Evilshaw.

NEVERTHELESS the cheaping-town throve not ill; for whatso evil things haunted Evilshaw, never came they into Utterhay in such guise that men knew them, neither wotted they of any hurt that they had of the Devils of Evilshaw.

NOW IN the said cheaping-town, on a day, it was market and high noon, and in the market-place was much people thronging; and amidst of them went a woman, tall, and strong of aspect, of some thirty winters by seem-

207

川

『サンダリング・フラッド』
『ユートピアだより』

サンダリングは、隔てられた、引き裂くで、フラッドは
川である。〈サンダリング・フラッド〉は両岸が切り立った深い谷
の川のことだ。この川によって隔てられているオズバーンとエル
フヒルドという恋人たちの物語である。

〈川〉は2つの世界を分ける境界線であり、また上流から下流
へ流れていくことから、時の流れも意味する。川をさかのぼり、
下ることは、過去または、未来へ旅することになる。『ユートピ
アだより』(P209)は、タイムトラベルを川の旅として語っている。

『サンダリング・フラッド』でも、川を上ったり下ったりするこ
とが、歴史的な時の流れになっていく。両岸に別れた恋人たちは、
それぞれの歴史をたどるが、やがて川を越えて結ばれる。

〈川〉は、自然的障害として、世界を引き裂くが、また、その
流れは水路として、上と下を結びつける。〈川〉は、生命力の源
でもある。

Chapter LXIII. Osberne & Elfhild make themselves known to their people

HEREWITH the carline sat down, and there was great cheer and rumour in the hall, & folk wondered what was to come next; but it is not to be said but that they had an inkling of what had befallen. Then Elfhild arose and cast off her grey clothes, and was clad thereunder in the finest of fine gear of gold and of green, & surely, said everybody, that never was such beauty seen in hall. And for awhile people held their breaths, as they that see a wonder which they fear may pass away. And then a great shout rent the hall, and there it was done. A tall man rose in his place, a grey cloak fell from him, & he was clad all in glittering armour, and there was none that did not know him for Osberne Wulfgrimsson, who had been called the Red Lad. And he said in a bold and free voice: See, my masters

モリスの本の挿絵
物語と装飾の統合

Illustrations for Books
Integrating Narrative and Decoration

　モリスは1890年にケルムスコット・プレスをつくり、残された最後の日々を本づくりとロマンスを書くことに捧げた。なぜ彼は最後に〈本〉にたどり着いたのだろう。〈本〉こそは彼の夢の結晶であった。彼は建築と文学を愛した。できたら美しい建築をつくりたかっただろう。しかし建築は街全体、さらに国全体と結びついているから、単独のものではなく、良い建築をつくるには、全体を変えなければならない。モリスは社会全体を変えようとして挫折した。

　しかし〈本〉は独立しており、〈美しい本〉をつくることが可能だ、とモリスは思った。そして〈本〉の挿絵は、物語る機能と装飾的機能をつなぐものである。モリスにとってデザインは〈意味〉を持たなければならない。挿絵もまた、物語るものでありつつ、装飾美術でなければならない。挿絵は視覚的美術（絵画）でありながら、私たちを物語の世界に導き、旅をさせてくれるのだ。

William Morris founded the Kelmscott Press in 1890 and devoted the last remaining years of his life to creating fine books and writing romances. Why did the book become the final focus of his life?

To Morris, the book was the crystallization of his dreams. He loved both architecture and literature. He wanted to create beautiful buildings, but no building exists alone. It is connected to the community, the country in which it is located. Building better buildings thus requires changing an entire society, a task that Morris, having put so much energy into socialism, had ultimately found discouraging.

The book, however, stands alone. Creating beautiful books was a goal that Morris could reach. Moreover, the combination of narrative and decorative functions required to create illustrations for books connected perfectly with Morris's principles of design. For Morris, design had to have meaning, and illustrations had both to be decorative and to help tell the story. Illustrations are both examples of visual art and tools that lead us into the world of the tale, to set us upon our journey within it.

美しい挿絵本ができるまで　The Process of Making Beautiful Illustration Book

◆作業現場

モリスが版木を彫っているところを、友人のエドワード・バーン＝ジョーンズが描いた戯画。

印刷工房で『ジェフリー・チョーサー作品集』の製作をする印刷工のウィリアム・H・ボウデンとW・コリンズ。

◆下絵と校正刷り

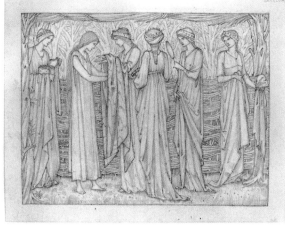

『ジェフリー・チョーサー作品集』の下絵
（1895年頃／絵：エドワード・バーン＝ジョーンズ）

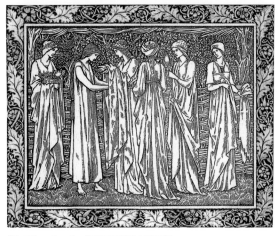

『ジェフリー・チョーサー作品集』の飾り枠と校正刷り
（1896年／絵：エドワード・バーン＝ジョーンズ／デザイン：ウィリアム・モリス／印刷：ケルムスコット・プレス）

◆版木

『ジェフリー・チョーサー作品集』の飾り枠の版木
（1896年／デザイン：ウィリアム・モリス／印刷：ケルムスコット・プレス）

『ジェフリー・チョーサー作品集』の挿絵用の版木
（1896年／絵：エドワード・バーン＝ジョーンズ／印刷：ケルムスコット・プレス）

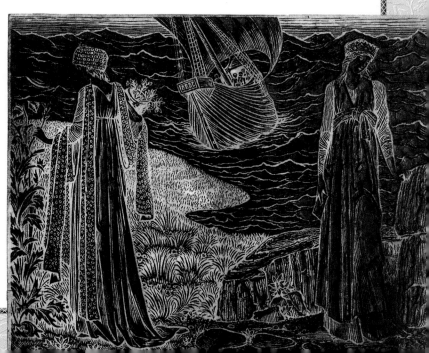

A BOOK OF VERSE

BY

WILLIAM MORRIS

WRITTEN IN LONDON

1870

THE TWO SIDES OF THE RIVER

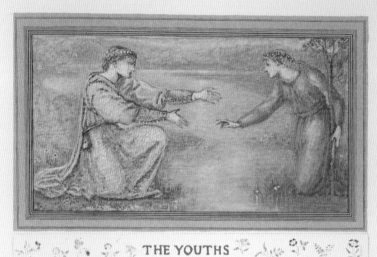

THE YOUTHS

O winter, O white winter, wert thou gone
No more within the wilds were I alone
Leaping with bent bow over stock and stone!

No more alone my love the lamp should burn,
Watching the weary spindle twist and turn,
Or o'er the web hold back her tears and yearn:
O winter, O white winter, wert thou gone!

THE MAIDENS

Sweet thoughts fly swiftlier than the drifting snow,
And with the twisting thread sweet longings grow,
And o'er the web sweet pictures come and go
For no white winter are we long alone.

❀ 『詩の本』 A Book of Verse

1870年、モリスはジョージアナ・バーン＝ジョーンズの誕生日の贈り物に、すべて手書きで『詩の本』をつくった。モリスは妻ジェーンとうまくいかず、ジョージアナも夫との仲に悩んでいる微妙な時期であった。扉絵（前ページ）にバーン＝ジョーンズがモリスの肖像画を描き、巻頭の詩「川の両岸」（上）の挿絵を描いた。「川の両岸」の詩は、後のロマンス『サンダリング・フラッド』を生み出す。

文・デザイン：ウィリアム・モリス／絵：エドワード・バーン＝ジョーンズ、チャールズ・フェアファクス・マリー／デザイン：ジョージ・ウォードル／1870年

WILLIAM MORRIS

LOVE FULFILLED.

Thou rememberest how of old
Een thy very pain grew cold,
How thou might'st not measure bliss
Een when eyes and hands drew nigh.
Thou rememberest all regret
For the scarce remembered kiss,
The lost dream of how they met,
Mouths once parched with misery
Then seemed Love born but to die
Now unrest, pain, bliss are one,
Love unhidden and alone.

❀ 『詩の本』 A Book of Verse

モリスはカリグラフィを練習し、かなりうまくなっていた。まわりの装飾はジョージ・ウォードルが一部を担当したが、ほとんどはモリス自身の植物紋であるようだ。モリスの壁紙や更紗のデザインは本の装飾デザインの経験から発展したものだ。

文・デザイン：ウィリアム・モリス／絵：エドワード・バーン＝ジョーンズ、チャールズ・フェアファクス・マリー／デザイン：ジョージ・ウォードル／1870年

WILLIAM MORRIS

MISSING

Then I looked up, and lo, a man there came
From midst the trees, and stood regarding me
Until my tears were dried for very shame;
Then he cried out; "O mourner, where is she
Whom I have sought oer every land and sea?
I love her, and she loveth me, and still
We meet no more than green hill meetah hill.

With that he passed on sadly, and I knew,
That these had met, and missed in the dark night,
Blinded by blindness of the world untrue,
That hideth love, and maketh wrong of right.
Then midst my pity for their lost delight
Yet more with barren longing I grew weak,
Yet more I mourned that I had none to seek

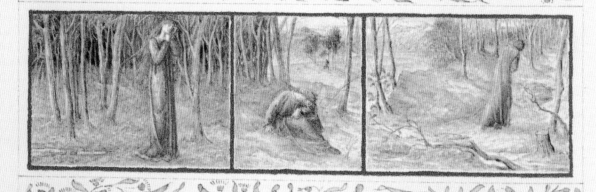

HOPE DIETH LOVE LIVETH

Mock not our lost hope lying dead.

'Our eyes gaze for no morning-star
No glimmer of the dawn afar;
Full silent wayfarers we are
Since ere the noon-tide hope lay dead.

'Behold with lack of happiness
The Master, Love our hearts did bless
Lest we should think of him the less—
Love dieth not, though hope is dead!'

🌸『詩の本』A Book of Verse

文・デザイン：ウィリアム・モリス／絵：エドワード・バーン＝ジョーンズ、チャールズ・フェアファクス・マリー／デザイン：ジョージ・ウォードル／1870年

WILLIAM MORRIS

A GARDEN BY THE SEA

For which I let slip all delight,
Whereby I grow both deaf and blind,
Careless to win, unskilled to find,
And quick to lose what all men seek.

Yet tottering as I am and weak
Still have I left a little breath
To seek within the jaws of death
An entrance to that happy place,
To seek the unforgotten face,
Once seen once kissed, once reft from me
Anigh the murmuring of the sea

『詩の本』A Book of Verse

文・デザイン：ウィリアム・モリス／絵：エドワード・バーン＝ジョーンズ、チャールズ・フェアファクス・マリー／デザイン：ジョージ・ウォードル／1870年

WILLIAM MORRIS

THE LAPSE OF THE YEAR

SPRING am I, too soft of heart
Much to speak ere I depart :
Ask the summer-tide to prove
The abundance of my love

SUMMER looked-for long am I
Much shall change or ere I die
Prithee take it not amiss
Though I weary thee with bliss !

Laden AUTUMN here I stand
Weak of heart and worn of hand ;
Speak the word that sets me free,
Nought but rest seems good to me

Ah, shall WINTER mend your case ?
Set your teeth the wind to face,
Beat the snow down, tread the frost,
All is gained when all is lost.

❀『詩の本』A Book of Verse

バーン=ジョーンズの扉絵（P212）以外のその他の挿絵は、フェアファクス・マリーがほとんど描いたといわれるが、
「ヴィナス賛歌」（次ページ）のヴィナスはモリスが描いたのではないか、といわれる。もしそうなら、モリスの珍しいヌー
ド画である。

文・デザイン：ウィリアム・モリス／絵：エドワード・バーン=ジョーンズ、チャールズ・フェアファクス・マリー／デザイン：ジョージ・ウォードル／1870年

WILLIAM MORRIS

PRAISE OF VENUS

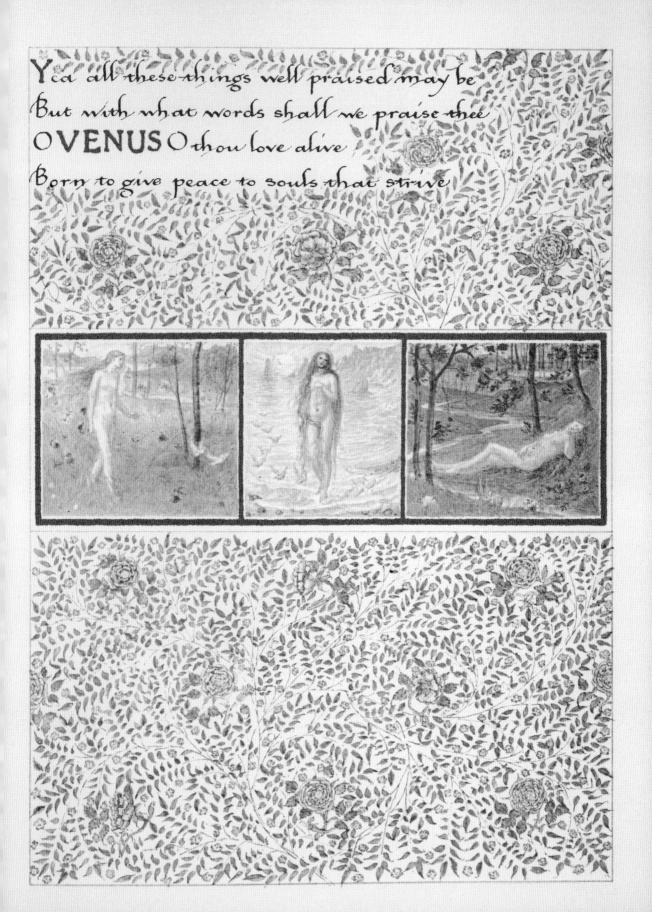

Yea all these things well praised may be
But with what words shall we praise thee
O VENUS O thou love alive,
Born to give peace to souls that strive

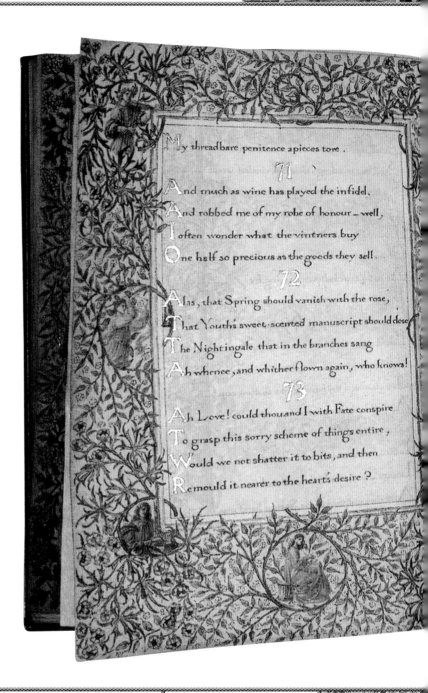

My threadbare penitence apieces tore.

71

And much as wine has played the infidel,
And robbed me of my robe of honour – well,
I often wonder what the vintners buy
One half so precious as the goods they sell.

72

Alas, that Spring should vanish with the rose,
That Youth's sweet-scented manuscript should close
The Nightingale that in the branches sang
Ah whence, and whither flown again, who knows!

73

Ah Love! could thou and I with Fate conspire
To grasp this sorry scheme of things entire,
Would we not shatter it to bits, and then
Remould it nearer to the heart's desire?

🌸『オマル・ハイヤムのルバイヤート』Rubaiyat of Omar Khayyam

1872年、モリスは再び手描きの彩色写本をつくった。今度もジョージアナへの誕生日のプレゼントである。モリスのカリグラフィはかなり上達しているが、それ以上に装飾が豪華で複雑になり、彼のデザインが花を開きつつある。この本はすべてをほとんどモリスがつくった、という珍しい例ともなっている。

文：エドワード・フィッツジェラルド／絵・デザイン：ウィリアム・モリス／1872年

WILLIAM MORRIS

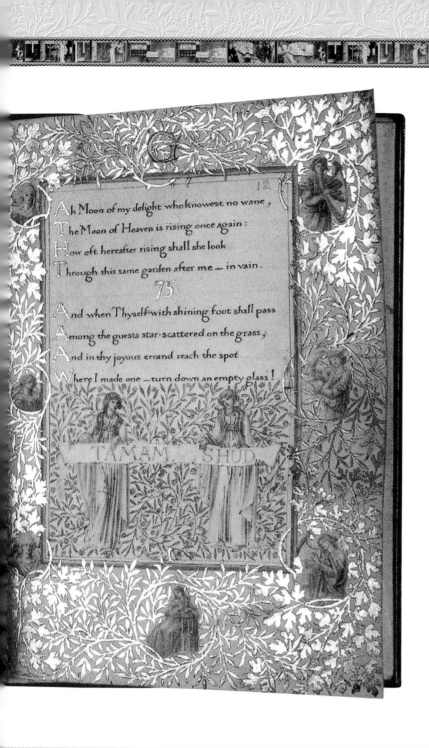

Ah Moon of my delight who knowest no wane,
The Moon of Heaven is rising once again:
How oft hereafter rising shall she look
Through this same garden after me — in vain.

75

And when Thyself with shining foot shall pass
Among the guests star-scattered on the grass,
And in thy joyous errand reach the spot
Where I made one — turn down an empty glass!

TAMAM SHUD

221

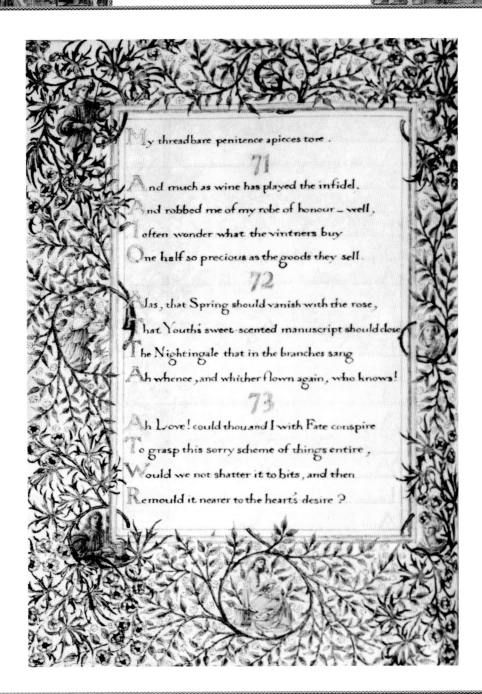

My threadbare penitence apieces tore.

71

And much as wine has played the infidel,
And robbed me of my robe of honour – well,
I often wonder what the vintners buy
One half so precious as the goods they sell.

72

Alas, that Spring should vanish with the rose,
That Youth's sweet-scented manuscript should close
The Nightingale that in the branches sang
Ah whence, and whither flown again, who knows!

73

Ah Love! could thou and I with Fate conspire
To grasp this sorry scheme of things entire,
Would we not shatter it to bits, and then
Remould it nearer to the heart's desire?

『オマル・ハイヤムのルバイヤート』 Rubaiyat of Omar Khayyam

ハイヤムは11-12世紀のイランの詩人で、エドワード・フィッツジェラルドが英訳したのでよく読まれた。酒と人生についての詩である。詩を囲む唐草（上）の中に中世イタリア風の男女が描かれている。人物は苦手というモリスであるが、ラファエル前派の画家であるから、描く気ならなんとかなったらしい。次ページでは比較的大きな2人の女性が描かれている。

文：エドワード・フィッツジェラルド／絵・デザイン：ウィリアム・モリス／1872年

WILLIAM MORRIS

Ah Moon of my delight who knowest no wane,

The Moon of Heaven is rising once again:

How oft hereafter rising shall she look

Through this same garden after me — in vain.

75

And when Thyself with shining foot shall pass

Among the guests star-scattered on the grass,

And in thy joyous errand reach the spot

Where I made one — turn down an empty glass!

TAMAM SHUD

OMAR KHAYYÁM 13

For Is and Is-not though with rule and line
And Up and-down without I could define
I yet in all I only cared to know
Was never deep in anything but — Wine

42

And lately by the tavern door agape
Came stealing through the dusk an angel-shape
Bearing a vessel on his shoulder, and
He bid me taste of it, and 'twas — the Grape

43

The Grape, that can with logic absolute
The two and seventy jarring sects confute,
The subtle alchemist that in a trice
Lifes leaden metal into gold transmute

44

The mighty Mahmud, the victorious Lord
That all the unbelieving and black horde

❀ 『オマル・ハイヤムのルバイヤート』 Rubaiyat of Omar Khayyam

しかしなんといっても彼が得意なのは植物模様である（上、次ページ）。中世の彩色写本に学びながら、それをすっかり自分の庭に咲かせることができるようになった。

文：エドワード・フィッツジェラルド／絵・デザイン：ウィリアム・モリス／1872年

WILLIAM MORRIS

And once departed may return no more.

4

Now the new year reviving old desires

The thoughtful soul to solitude retires

Where the White Hand of Moses on the bough

Puts forth, and Jesus from the ground suspires

5

Iram indeed is gone with all its rose,

And Jamshyd's seven-ringed cup where no one knows;

But still the Vine her ancient ruby yields,

And still a garden by the water blows.

6

And David's lips are locked; but in divine

High-piping Pehlevi with Wine, Wine, Wine,

Red Wine, the Nightingale cries to the Rose

That yellow cheek of hers to incarnadine.

❀ 『頌詩』 Admired Poem

モリスは手描きの彩色写本に熱中し、古代ローマの詩人ホラティウスの『頌詩』（上）をつくった。書体はともかく、それを囲むアカンサスの装飾が力強い。

文：クィントゥス・ホラティウス・フラックス／絵：エドワード・バーン＝ジョーンズ、チャールズ・フェアファクス・マリー／デザイン：ウィリアム・モリス／1874年

WILLIAM MORRIS

ジョン・ラスキン
19世紀の思想的巨人

Jhon Ruskin
1819-1900年

　ラスキンは大きな山脈のように19世紀にそびえている。大きすぎて、だれも見なくなり、その著作も読まれなくなった。美術評論においては彼はラファエル前派を発見し、アーツ・アンド・クラフツ運動を評価した。しかし彼はホイッスラーや印象派を理解できなかった。彼はオックスフォードに学び、美術や文学の批評家となった。1843年、『近代画家論』を書いて、ターナーを賞讃した。ラファエル前派をいちはやく認め、後援した。『建築の七灯』(1849)、『ヴェニスの石』(1851-3)でゴシック建築の再評価をした。そしてしだいに、近代の産業社会が人間の生活を圧迫していることに抗議する社会主義的な論文を書きはじめる。『この最後のもの』(1862)、『胡麻と百合』(1865)などを通じて、近代社会を批判し、ユートピア的社会改革を語った。

　彼はそこで、蒸気機関も鉄道もなかった時代について語った。20世紀になって、ラスキンは忘れられた。しかし、モリス、ラファエル前派、アール・ヌーヴォーなどが再評価されるようになり、それらに刺激を与えたラスキンについても読み直しがはじまっている。

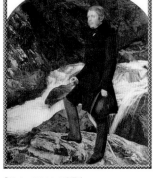

「ジョン・ラスキンの肖像」
ジョン・エヴァレット・ミレー画 (1852)

『建築の七灯』中のラスキンによる挿絵
(1849)

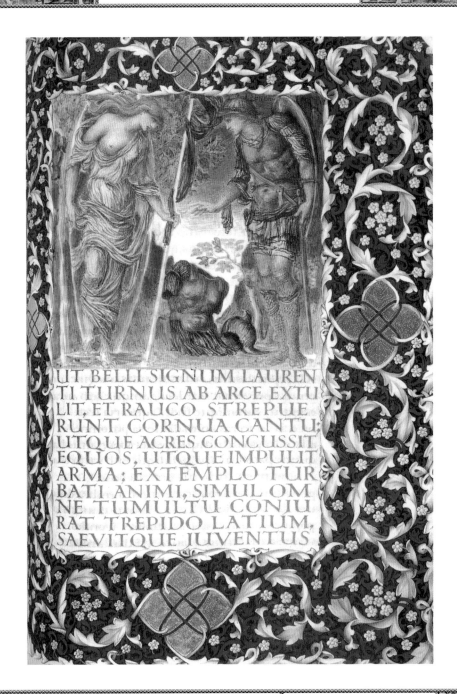

UT BELLI SIGNUM LAUREN
TI TURNUS AB ARCE EXTU
LIT, ET RAUCO STREPUE
RUNT CORNUA CANTU;
UTQUE ACRES CONCUSSIT
EQUOS, UTQUE IMPULIT
ARMA; EXTEMPLO TUR
BATI ANIMI, SIMUL OM
NE TUMULTU CONIU
RAT TREPIDO LATIUM,
SAEVITQUE IUVENTUS

『アエネーイス』 Aeneid

つづいて彼はウェルギリウスの叙事詩『アエネーイス』に取りかかった。バーン＝ジョーンズとフェアファクス・マリーが絵を描き、野心的な作品になるはずであった。しかし大長編で、半分までつくったが未完に終わっている。

文：プブリウス・ウェルギリウス・マロー／絵：エドワード・バーン＝ジョーンズ、チャールズ・フェアファクス・マリー／デザイン：ウィリアム・モリス／1874-75年

WILLIAM MORRIS

INTEREA MEDIUM ÆNE
AS IAM CLASSE TENEB
AT CERTUS ITER, FLUC
TUSQUE ATROS AQUILO
NE SECABAT, MOENIA
RESPICIENS, QUÆ IAM
INFELICIS ELISSÆ COL
LUCENT FLAMMIS. QUÆ
TANTUM ACCENDERIT
IGNEM CAUSA LATET;
DURI MAGNO SED AMORE

AT REGINA GRAVI JAM
DUDUM SAUCIA CURA
VULNUS ALIT VENIS, ET
CÆCO CARPITUR IGNI.
MULTA VIRI VIRTUS AN
IMO, MULTUSQUE RE
CURSAT GENTIS HONOS;
HÆRENT INFIXI PECTO
RE VULTUS VERBAQUE:
NEC PLACIDAM MEM
BRIS DAT CURA QUIETEM.

🌸『アエネーイス』Aeneid

この本では、それまで草書体ともいうべきイタリックで書いてきたモリスは、楷書体であるローマン体でかっちりとした字を書いている。挿絵はラファエル前派の中世騎士物語風のシーンがつづいて面白い。

文：プブリウス・ウェルギリウス・マロー／絵：エドワード・バーン＝ジョーンズ、チャールズ・フェアファクス・マリー／デザイン：ウィリアム・モリス／1874-75年

WILLIAM MORRIS

ATQVE EA DIVERSA PENI
TVS DVM PARTE GERVN
TVR, IRIM DE COELO
MISIT SATVRNIA JVNO
AVDACEM AD TVRNVM.
LVCO TVM FORTE PA
RENTIS PILVMNI TVR
NVS SACRATA VALLE
SEDEBAT. AD QVEM
SIC ROSEO THAVMAN
TIAS ORE LOCVTA EST:

ARMA VIRUMQUE CANO
TROIAE QUI PRIMUS AB
ORIS ITALIAM FATO PRO
FUGUS LAVINAQUE VENIT
LITTORA MULTUM ILLE
ET TERRIS IACTATUS ET
ALTO VI SUPER INSEVE
MEMOREM IUNONIS OB
IRAM MULTA QUOQUE
ET BELLO PASSUS DUM
CONDERET URBEM

✿『アエネーイス』Aeneid

そしてモリスの装飾は自由さと複雑さを増し、生成していく植物の生命力の流れがみなぎっている。私的な手描き本であることもあって、挿絵はかなり大胆でエロティック(P228、231)であり、それを包むモリスの装飾も闇を秘めている。

文：ププリウス・ウェルギリウス・マロー／絵：エドワード・バーン＝ジョーンズ、チャールズ・フェアファクス・マリー／デザイン：ウィリアム・モリス／1874-75年

WILLIAM MORRIS

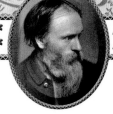

エドワード・バーン=ジョーンズ
モリスの生涯の友

❧

Edward Burne-Jones
1833-98年

　もしバーン=ジョーンズにオックスフォードで出会わなかったら、モリスの生涯は変わっていたろう。いや〈ウィリアム・モリス〉はいなかったかもしれない。なにしろモリスは大学を出て、牧師になろうとしていたのであるから。

　バーン=ジョーンズはモリスをロセッティなどのラファエル前派のグループに紹介する。モリスは文学や美術の世界に目覚める。モリスとバーン=ジョーンズは、アーサー王伝説に魅せられた。モリスはゴシック・リヴァイヴァルを学ぶために建築を目指し、バーン=ジョーンズは絵画を目指した。

　バーン=ジョーンズは物語絵を描くのが得意であった。モリスは人物が苦手で、花やつる草などの装飾を描くのが好きだった。

　モリスと同じく聖職に就くことをやめたバーン=ジョーンズは友人の妹ジョージアナ（ジョージー）・マクドナルドと結婚する。彼女は夫の女性関係に悩み、モリスがジェーンとロセッティの仲に悩んでいるのを知ると、同情し、モリスの相談相手になる。

　バーン=ジョーンズが挿絵を描き、モリスが装飾をつけるというコンビはずっとつづいた。画家とデザイナーのつき合いが、私生活とともにこれほど長つづきしたことは、すばらしいではないか。

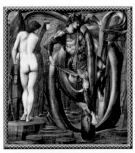

「ペルセウス・シリーズ9　成敗」エドワード・バーン=ジョーンズ画（1877）

「廃墟の恋」エドワード・バーン=ジョーンズ画（1894）

「眠り姫」エドワード・バーン=ジョーンズ画（1870-73）

THIS IS THE PICTURE OF THE OLD
HOUSE BY THE THAMES TO WHICH
THE PEOPLE OF THIS STORY WENT
HEREAFTER FOLLOWS THE BOOK IT-
SELF WHICH IS CALLED NEWS FROM
NOWHERE OR AN EPOCH OF REST &
IS WRITTEN BY WILLIAM MORRIS

『ユートピアだより』 News from Nowhere

モリスの著作で最も読まれた本である。川の上流の理想郷を訪ねた主人公が、未来への夢を語る。モリスはバーミンガム美術学校出身の若い画家C・M・ギアに挿絵を描かせた。この絵の古い家は、テームズ河のほとりにある、モリスが愛した別荘ケルムスコット・マナーである。彼はこの家の風景にユートピアを象徴させたのであった。

文・デザイン：ウィリアム・モリス／絵：C・M・ギア／印刷：ケルムスコット・プレス／ハマスミス刊／1892年

WILLIAM MORRIS

WHEN ADAM DELVED
AND EVE SPAN
WHO WAS THEN THE
GENTLEMAN

✿『ジョン・ボールの夢』A Dream of John Ball and A King's Lesson

モリスのもう1つのユートピア物語である。バーン＝ジョーンズの絵の下に「アダムが耕し、イヴが糸を紡いでいた時、貴族などいなかった」と書かれている。階級がなかった原始の生活が求められている。皮肉なことに、バーン＝ジョーンズはモリスの社会主義に共感していなかったという。それでもモリスへの友情から、この絵を描いたわけである。

文・デザイン：ウィリアム・モリス／絵：エドワード・バーン＝ジョーンズ／印刷：ケルムスコット・プレス／ハマスミス刊／1892年

WILLIAM MORRIS

🌿『輝く平原の物語』The Story of the Glittering Plain or the Land of Living Men

晩年のモリスは『輝く平原の物語』、『世界のかなたの森』、『世界のはての泉』、『不思議な島々の湖』（挿絵なし）、『サンダリング・フラッド』などのロマンス群を次々と書き、ケルムスコット・プレスで出版した。『輝く平原の物語』（P236-8）はウォルター・クレインの挿絵であるが、モリスは気に入らなかった。『世界のかなたの森』（P203）ではモリスの好きなバーン＝ジョーンズにもどった。

文・デザイン：ウィリアム・モリス／絵：ウォルター・クレイン／印刷：ケルムスコット・プレス／ハマスミス刊／1894年

WILLIAM MORRIS

Chapter XX. So now saileth Hallblithe away from the Glittering Plain ❧ ❧

BUT as to Hallblithe, he soon lost sight of the Glittering Plain and the mountains thereof, and there was nought but sea all round about him, and his heart filled with joy as he sniffed the brine and watched the gleaming hills and valleys of the restless deep; & he said to him-

Chapter XXII. They go from the Isle of Ransom and come to Cleveland by the Sea

IN the morning early Hallblithe arose from his bed, and when he came into the mid-hall, there was the Puny Fox and the Hostage with him; Hallblithe kissed her and embraced her, and she him; yet not like lovers long sunder-

『輝く平原の物語』The Story of the Glittering Plain or the Land of Living Men

文・デザイン：ウィリアム・モリス／絵：ウォルター・クレイン／印刷：ケルムスコット・プレス／ハマスミス刊／1894年

WILLIAM MORRIS

✿ 『イアソンの生と死』 The Life and Death of Jason

文・デザイン：ウィリアム・モリス／絵：エドワード・バーン＝ジョーンズ／印刷：ケルムスコット・プレス／ハマスミス刊／1895年

WILLIAM MORRIS

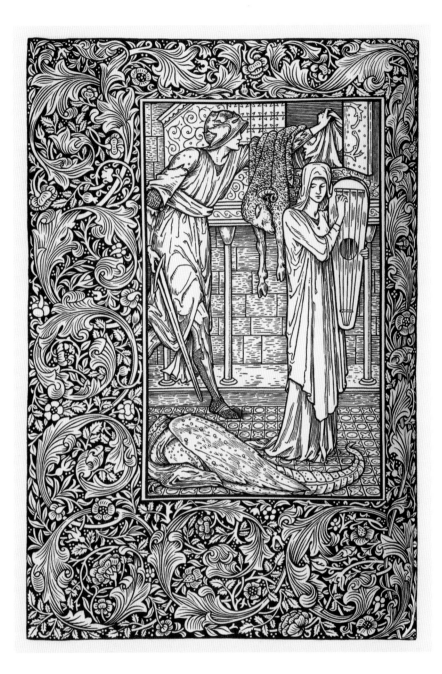

🌸『イアソンの生と死』『世界のはての泉』The Life and Death of Jason (P240) / The Well at the World's End (P241)

『イアソンの生と死』はギリシア神話をもとにしていて、モリスのオリジナルではないが、彼のファンタジー小説につながっている。挿絵はやはりバーン=ジョーンズである。『世界のはての泉』（次ページ）もそうだから、モリスはやはりバーン=ジョーンズの絵が一番自分のファンタジーに近いと感じていたのだろう。しかしモリスがロマンスを書き上げるスピードにバーン=ジョーンズは追いつけなかったようだ。

文・デザイン：ウィリアム・モリス／絵：エドワード・バーン=ジョーンズ／印刷：ケルムスコット・プレス／ハマスミス刊／（P240）1895年、（P241）1896年

🌸『ジェフリー・チョーサー作品集』The Works of Geoffrey Chaucer

1891年に開始され、1896年に完成された、ケルムスコット・プレスの代表作。564ページ、87の木版画が入った大冊である。425部つくられた。モリスは活字に苦労し、大活字（見出し）の部分はトロイ活字、本文は小活字につくり直されたチョーサー活字がつくられた。挿絵の制作は難航した。バーン＝ジョーンズは鉛筆で描き、それをペンとインクで描き直し、木版にした。バーン＝ジョーンズのタッチは木版とちがうので、写真で木版に転写するという方法も使われた。

編纂：F・S・エリス／デザイン：ウィリアム・モリス／絵：エドワード・バーン＝ジョーンズ／印刷：ケルムスコット・プレス／ハマスミス刊／1896年

WILLIAM MORRIS

THE PROLOGE OF THE TALE OF THE MANNE OF LAWE.

HARM! CONDICION OF POVERTE!
With thurst, with coold, with hunger so con-
foundid!
To asken help thee shameth in thyn herte;
If thou noon aske, so soore artow ywoundid,
That verray nede unwrappeth al thy wounde
hid!
Maugree thyn heed, thou most for indigence
Or stele, or begge, or borwe thy despence!

Thow blamest Crist, and seist ful bitterly,
He mysdeparteth richesse temporal;
Thy neighebore thou wytest synfully,
And seist thou hast to lite, and he hath al.
Parfay, seistow, somtyme he rekene shal,
Whan that his tayl shal brennen in the gleede,
For he noght helpeth needfulle in hir neede.

Herkne what is the sentence of the wise:
Bet is to dyen than have indigence;
Thyselve neighebor wol thee despise;
If thou be povre, farwel thy reverence!
Yet of the wise man take this sentence:
Alle the dayes of povre men been wikke;
Be war therfore, er thou come to that prikke!

If thou be povre, thy brother hateth thee,
And alle thy freendes fleen from thee, allas!
O riche marchaunts, ful of wele been yee,
O noble, o prudent folk, as in this cas!
Youre bagges been nat filld with ambes as,
But with sys cynk, that renneth for youre
chaunce;
At Christemasse myrie may ye daunce!

Ye seken lond and see for yowre wynnynges;
As wise folk ye knowen al thestaat
Of regnes; ye been fadres of tidynges

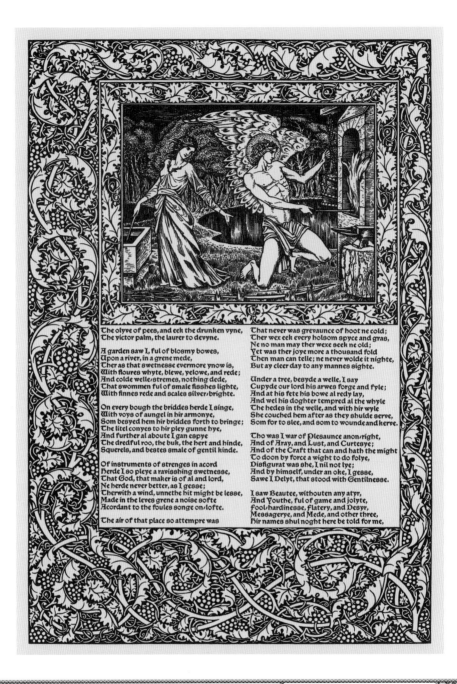

The olyve of pees, and eek the drunken vyne,
The victor palm, the laurer to devyne.

A garden saw I, ful of blosmy bowes,
Upon a river, in a grene mede,
Ther as that swetnesse evermore ynow is,
With floures whyte, blewe, yelowe, and rede;
And colde welle-stremes, nothing dede,
That swommen ful of smale fisshes lighte,
With finnes rede and scales silver-brighte.

On every bough the briddes herde I singe,
With voys of aungel in hir armonye,
Som besyed hem hir briddes forth to bringe;
The litel conyes to hir pley gunne hye,
And further al aboute I gan espye
The dredful roo, the buk, the hert and hinde,
Squerels, and bestes smale of gentil kinde.

Of instruments of strenges in acord
Herde I so pleye a ravisshing swetnesse,
That God, that maker is of al and lord,
Ne herde never better, as I gesse;
Therwith a wind, unnethe hit might be lesse,
Made in the leves grene a noise softe
Acordant to the foules songe on lofte.

The air of that place so attempre was

That never was grevaunce of hoot ne cold;
Ther wex eek every holsom spyce and gras,
Ne no man may ther wexe seek ne old;
Yet was ther joye more a thousand fold
Then man can telle; ne never wolde it nighte,
But ay cleer day to any mannes sighte.

Under a tree, besyde a welle, I say
Cupyde our lord his arwes forge and fyle;
And at his fete his bowe al redy lay,
And wel his doghter tempred al the whyle
The hedes in the welle, and with hir wyle
She couched hem after as they shulde serve,
Som for to slee, and som to wounde and kerve.

Tho was I war of Plesaunce anon right,
And of Aray, and Lust, and Curtesye;
And of the Craft that can and hath the might
To doon by force a wight to do folye,
Disfigurat was she, I nil not lye;
And by himself, under an oke, I gesse,
Sawe I Delyt, that stood with Gentilnesse.

I saw Beautee, withouten any atyr,
And Youthe, ful of game and jolyte,
fool hardinesse, Flatery, and Desyr,
Messagerye, and Mede, and other three,
Hir names shul noght here be told for me,

『ジェフリー・チョーサー作品集』The Works of Geoffrey Chaucer

山のひだ（P242）の描き方を見るとふつうの木版より細かい線と点で影が入れられている。バーン=ジョーンズの繊細なタッチを再現しようとしている。衣服のひだの描写も細かい。モリスは『輝く平原の物語』（P236-8）のウォルター・クレインの挿絵が気に入らなかった。クレインは木版にふさわしい大まかな線を描いたが、モリスはもっと細密な描写を好みバーン=ジョーンズを気に入っていた。乙女たちが輪になって踊る群像（次ページ）はバーン=ジョーンズが得意なテーマで、ラファエル前派の華やかなざわめきが甦ってくる。

編纂：F・S・エリス／デザイン：ウィリアム・モリス／絵：エドワード・バーン=ジョーンズ／印刷：ケルムスコット・プレス／ハマスミス刊／1896年

WILLIAM MORRIS

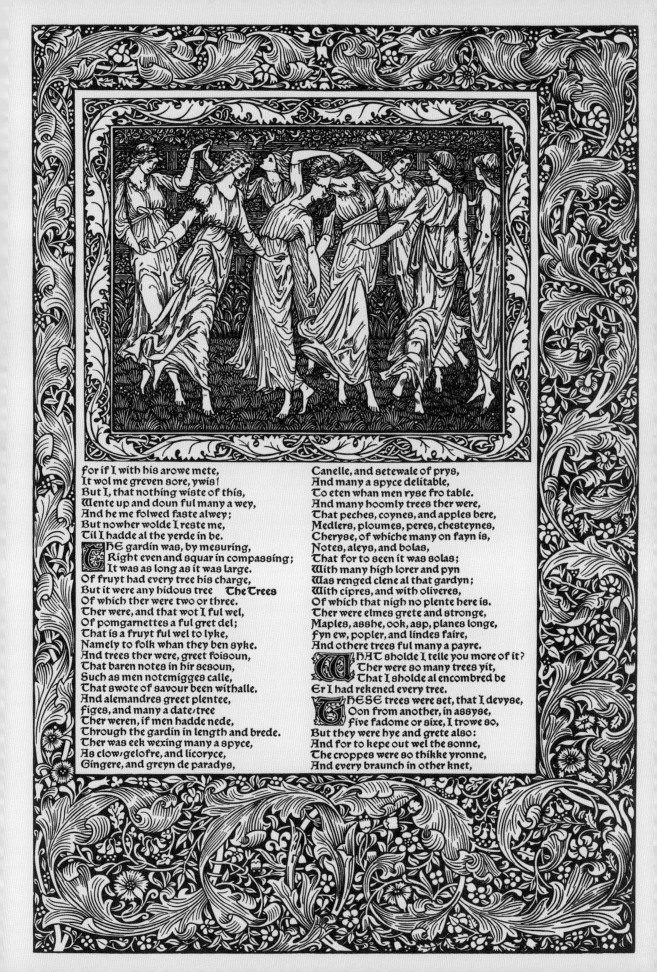

for if I with his arowe mete,
It wol me greven sore, ywis!
But I, that nothing wiste of this,
Wente up and doun ful many a wey,
And he me folwed faste alwey;
But nowher wolde I reste me,
Til I hadde al the yerde in be.

THE gardin was, by mesuring,
Right even and squar in compassing;
It was as long as it was large.
Of fruyt had every tree his charge,
But it were any hidous tree The Trees
Of which ther were two or three.
Ther were, and that wot I ful wel,
Of pomgarnettes a ful gret del;
That is a fruyt ful wel to lyke,
Namely to folk whan they ben syke.
And trees ther were, greet foisoun,
That baren notes in hir sesoun,
Such as men notemigges calle,
That swote of savour been withalle.
And alemandres greet plentee,
figes, and many a date-tree
Ther weren, if men hadde nede,
Through the gardin in length and brede.
Ther was eek wexing many a spyce,
As clow-gelofre, and licoryce,
Gingere, and greyn de paradys,

Canelle, and setewale of prys,
And many a spyce delitable,
To eten whan men ryse fro table.
And many hoomly trees ther were,
That peches, coynes, and apples bere,
Medlers, ploumes, peres, chesteynes,
Cheryse, of whiche many on fayn is,
Notes, aleys, and bolas,
That for to seen it was solas;
With many high lorer and pyn
Was renged clene al that gardyn;
With cipres, and with oliveres,
Of which that nigh no plente here is.
Ther were elmes grete and stronge,
Maples, asshe, ook, asp, planes longe,
fyn ew, popler, and lindes faire,
And othere trees ful many a payre.

WHAT sholde I telle you more of it?
Ther were so many trees yit,
That I sholde al encombred be
Er I had rekened every tree.

THESE trees were set, that I devyse,
Oon from another, in assyse,
five fadome or sixe, I trowe so,
But they were hye and grete also:
And for to kepe out wel the sonne,
The croppes were so thikke yronne,
And every braunch in other knet,

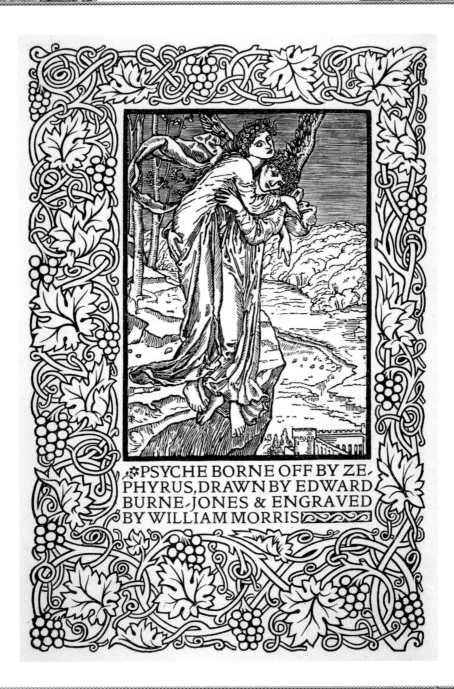

PSYCHE BORNE OFF BY ZE
PHYRUS, DRAWN BY EDWARD
BURNE JONES & ENGRAVED
BY WILLIAM MORRIS

『ケルムスコット・プレス設立趣意書』 A Note by William Morris on His Aims in Founding the Kelmscott Press

ケルムスコット・プレスの最後の刊本となった。モリスが1895年に書いた「趣意書」に「ケルムスコット・プレス史」を
つけて、死後、遺著として出したものである。黒赤の2色刷り、本文はゴールデン活字で、モリスのぶどう唐草がま
わりを囲んでいる。口絵はバーン=ジョーンズ。

文・デザイン：ウィリアム・モリス／絵：エドワード・バーン=ジョーンズ／印刷：ケルムスコット・プレス／ハマスミス刊／1898年

WILLIAM MORRIS

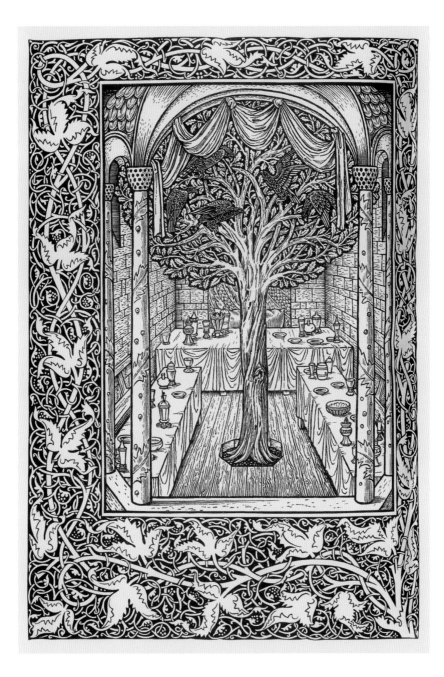

✿『ヴォルスング族とニーベルング族の物語』 The Story of Sigurd the Volsung and the Fall of the Niblungs

ワーグナーのオペラとなったニーベルンゲン伝説をあつかっている。巻頭のバーン＝ジョーンズの絵は、ヴォルスング家の大広間のシーンで、宴会の準備がされ、悲劇の開幕を待っている。室内に大きな木が茂り、鷹が飛んでいる。縁飾りの唐草はモリスの最後のデザインといわれている。

文・デザイン：ウィリアム・モリス／絵：エドワード・バーン＝ジョーンズ／印刷：ケルムスコット・プレス／ハマスミス刊／ 1898年

WILLIAM MORRIS

モリスのブック・デザイン
美しい本に遊ぶ

Morris's Book Design
Enjoying the Beautiful Book

　モリスは、読みやすく、手に取りやすく、美しい本をつくりたいと思った。彼がモデルにしたのは中世の装飾写本と15世紀の印刷本であった。彼の本づくりの情熱はおどろくべきもので、読みやすい書き文字（カリグラフィ）、印刷活字（タイポグラフィ）をデザインし、さらに紙の研究や印刷技術の研究にまで及んでいる。

　モリスの〈美しい本〉は決して豪華本や限定版を目指すものではなかった。美術愛好家だけでなく、できるだけ一般の人たちに読んでほしい、と願ったのである。

　モリスのデザインは、ページを囲む飾り罫、タイトル文字の背景に敷かれた装飾、見開きページのレイアウト、そしてもちろん、表紙の装丁など、あらゆる細部で楽しげに躍っている。そのデザインは、歴史的装飾に学びつつ、モリスの庭や森などの自然へのいきいきとした感性を私たちに語りかける。

William Morris wished to create beautiful books that were easy to read and fit comfortably in the hand. His models were illuminated medieval manuscripts and printed books from the fifteenth century. His passion for designing books inspired his search for calligraphy that was as easy to read as it was beautiful and led to his studying typography and designing his own fonts and to doing research on paper and on printing technology.

　The "beautiful book" Morris sought was by no means a luxurious book or limited edition. He wanted his books to be read with pleasure not only by art aficionados but also members of the general public.

　His book designs were meticulously executed in every detail: decorative borders, decorations applied as backgrounds for the titles, the layout of the title page and other two-page spreads, and the cover and binding. In these designs, which reflect the influence of historic illustrated books, Morris's vivid feelings for nature, gardens, and forests, speak to us in his unmistakeable and distinctive voice.

◆デザイン

『ブイヨンとゴドフリーの物語』の装飾デザイン
（1893年／デザイン：ウィリアム・モリス／印刷：ケルムスコット・プレス）

トロイ活字の初期デザイン（1891年／デザイン：ウィリアム・モリス）

◆デザインと試し刷り

『ジェフリー・チョーサー作品集』
の飾り文字のデザインと試し刷り
（1895年頃／デザイン：ウィリア
ム・モリス／印刷：ケルムスコット・
プレス）

◆押し型

ケルムスコット・プレスの父型、母型、活字
（活字スタンプ）
金属製の父型に文字を彫ったもの。アルファ
ベットや数字、大きさはさまざま。

『ジェフリー・チョーサー作品集』の
装飾の金属製押し型

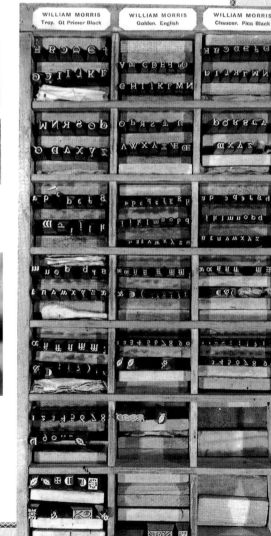

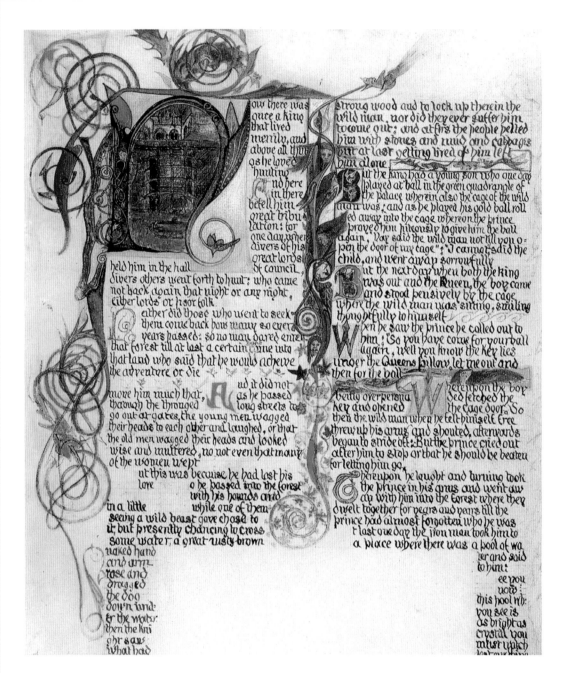

🌸『鉄の男』 Iron John

1850年代後半から中世の彩色写本への関心が高まった。ヴィクトリア期の人々は、手書きで彩色した本をつくる趣味に魅せられた。日本の書道ブームのようなものである。1857年、ロセッティの呼びかけでオックスフォード大学に「アーサー王の死」の壁画を描いていたモリスは、さっそく書字の勉強にとりかかる。最初にとりあげたのはグリム童話の「鉄の男」であった。彼の最初の手書き本は、まだ字が下手でうまくいかなかった。しかし装飾ではすでに才能を見せている。

文：グリム兄弟／絵・デザイン：ウィリアム・モリス／1857年

WILLIAM MORRIS

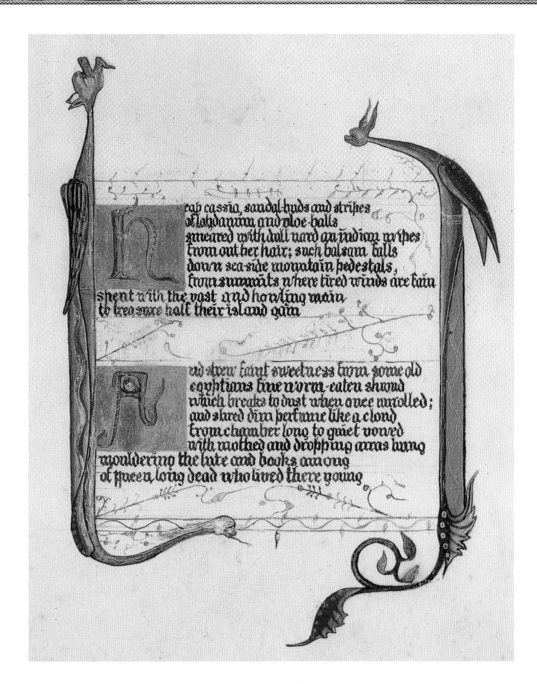

❧ 詩劇『パラセルサス』 Paracelsus

1870年に入って彼の字は急激に上達し、多くの手書き本を試みている。イニシャルのデザインもうまくなっているが、なんといってもまわりの装飾が見事であり、彼の壁紙や更紗のデザインの起源がこれらの小さな本にあったことを示している。

文：ロバート・ブラウニング／絵・デザイン：ウィリアム・モリス／ 1857年

WILLIAM MORRIS

251

GUILEFUL LOVE.

LOVE set me in a flowery garden fair,
Love showed me many marvels moving there;
Love said, Take these, if nought thy soul doth dare
To feel my fiery hand upon thine heart,
Take these, and live, and lose the better part.

Love showed me Death, and said, Make no delay;
Love showed me Change, and said, Joy ebbs away;
Love showed me Eld amid regrets grown grey——
I laughed for joy, and round his heart I clung,
Sickened and swooned by bitter-sweetness stung.

But I awoke at last, and born again
Laid eager hands upon unrest and pain,
And wrapped myself about with longing vain:
Ah, better still and better all things grew,
As more the root and heart of Love I knew.

O Love Love Love, what is it thou hast done?
All pains, all fears I knew, save only one;
Where is the fair earth now, where is the sun?
Thou didst not say my Love might never move
Her eyes, her hands, her lips to bless my love.

☙『詩の本』 A Book of Verse

『詩の本』は、カリグラフィにおいても装飾においても、モリスの本のデザインの1つの出発点となった。装飾は中世の写本のコピーから自由になり、いきいきとしたモリスの庭先の草花のアラベスクとなり、私たちはテームズの川辺や野原を歩きながら詩を聞いているような気分に誘われる。

文・デザイン：ウィリアム・モリス／絵：エドワード・バーン＝ジョーンズ、チャールズ・フェアファクス・マリー／デザイン：ジョージ・ウォードル／1870年

WILLIAM MORRIS

THE BALLAD OF CHRISTINE.

And slew him on mine arm.

There slew they the King Ethelbert
Two of his swains slew they
But the third sailed swiftly from the land
For ever to bide away.

O, wavering hope of this world's bliss,
How shall men trow in thee?
My grove of gems is gone away
For mine eyen no more to see!

Each hour that this my life shall last
Remembereth him alone
Such heavy sorrow lies on me
For our meeting time agone. —

Ah, early of a morning tide
Men cry, Christine the Fair,
Art thou well content with that true-love
Thou sittest loving there?

O yea, so well I love him,
So dear to my heart is he,

THE SON'S SORROW

THE king has asked of his son so good —
Why art thou hushed and heavy of mood
O fair and sweet to ride abroad !

Thou playest not, and thou laughest not,
All thy good game is clean forgot —

Sit thou beside me, father dear,
And the tale of my sorrow shalt thou hear.

Thou sentest me into a far off land
Thou gavest me into a good earl's hand

Now this good earl had daughters seven
The fairest of maidens under the heaven.

One brought me my meat when I should dine
One shaped and sewed my raiment fine.

One washed and combed my yellow hair
And one I fell to loving there.

Befell it on so fair a day
That folk must win them sport and play

🌼『詩の本』 A Book of Verse

文・デザイン：ウィリアム・モリス／絵：エドワード・バーン＝ジョーンズ、チャールズ・フェアファクス・マリー／デザイン：ジョージ・ウォードル／ 1870年

WILLIAM MORRIS

THE SON'S SORROW

Down in a dale my horse bound I,
My saddle bound right speedily.

Bright was her face as the flickering flame
When to my saddlebow she came.

Beside my saddlebow she stood —
O knight, to flee with thee were good! →

Kind was my horse, and good to aid,
My love upon his back I laid.

Then from the garth I rode away,
And none were ware of us that day.

But as we rode along the sand
There lay a barge beside the land.

So in that barge did we depart
And rowed away right glad of heart.

When we came to the dark wood and the shade
To raise the tent my true-love bade.

❧『詩の本』 A Book of Verse

文・デザイン：ウィリアム・モリス／絵：エドワード・バーン＝ジョーンズ、チャールズ・フェアファクス・マリー／デザイン：ジョージ・ウォードル／1870年

WILLIAM MORRIS

Odd of the Tongue, and others named

THE STORY OF HEN THORIR

Chap I: of men of Burgfirth

THERE was a man hight Odd, the son of Onund Broadbeard, the son of Wolf of Fitia, the son of Thorir Clatter; he dwelt at Broadbolstead in Reekdale of Burgfirth; his wife was Jorun, a wise woman and well skilled; four children had they, two sons of good conditions, and two daughters: one of their sons hight Thorod and the other Thorwald: Thurid was one daughter of Odd, and Jofrid the other. Odd was bynamed Odd of the Tongue; he was not held for a just man.

A man named Torfi the son of Valbrand the son of Valthiof the son of Orlyg of Esjuberg had wedded Thurid, daughter of Odd of Tongue, and they dwelt at the other Broadbolstead.

At Northtongue dwelt a man named Arngrim the son of Helgi, the son of Hogni, who came out with Hromund

✿ サガ『ヘン・トリルの物語』 The Story of Hen-Thorir

『ヘン・トリルの物語』では、見事なイニシャルがデザインされる。アイスランドのサガの世界のイメージの中で、古代ケルトの文様が甦ってくる。『ケルズの書』のような組み紐文様の写本を呼び起こしながら、その硬い花と葉をやわらげ、やさしい唐草でTの字が包まれている。

絵・デザイン：ウィリアム・モリス／1873-4年

WILLIAM MORRIS

エレノア・マルクス

マルクスの激しい娘

Eleanor Marx
1855-98年

　1849年、マルクスの一家はロンドンに亡命してきた。マルクス夫人、3人の娘ジェニー、ローラ、エレノア。3人のうちでエレノアだけが、マルクスを継いで戦う社会主義者となった。私生活でもエレノアは情熱的でまわりをおどろかした。パリ・コミューンの闘士でロンドンに亡命していたプロスペル＝オリヴィエ・リサガレが彼女と親しくなり、婚約した。しかしマルクス夫妻はこの結婚に反対した。1882年にリサガレはフランスに帰った。

　エレノアは文学を研究し、シェイクスピアやチョーサーを読んだ。1883年、マルクスが没し、ハイゲート墓地に葬られた。すでに母と上の姉は亡くなり、次女はフランスにいたから、エレノアはロンドンで1人になった。彼女は1884年、エドワード・エイヴリングと結婚した。彼はアイルランドの牧師の息子でオックスフォードの医学部を出ていた。2人は古いモラルに抵抗して、結婚式を挙げなかった。

　2人は社会民主連盟に入り、モリスたちと一緒になった。しかしモリスを誘って社会主義同盟をつくった。やがてモリスが追われた。エレノアの夫エイヴリングは性格異常者だったという。彼をいやがって人々はエレノアを離れていった。絶望した彼女は死んだ。自殺であったという。

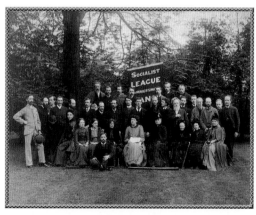

モリス一家と社会主義同盟ハマスミス支部のメンバー

🌸『黄金伝説』扉のデザイン The Golden Legend

ケルムスコット・プレスでは3種の活字をモリスがデザインした。トロイ活字、チョーサー活字、ゴールデン活字である。トロイはゴシック体で、チョーサーは『ジェフリー・チョーサー作品集』（P264、265）のためにつくられた小ぶりのゴシック体である。ゴールデンはローマン体でわかりやすく、一般的である。

文：ヤコブス・デ・ヴォラギネ／デザイン：ウィリアム・モリス／印刷：ケルムスコット・プレス／ハマスミス刊／1892年

WILLIAM MORRIS

✿『黄金伝説』本文 The Golden Legend

『黄金伝説』はケルムスコット・プレス最初の本として企画され、そのための新しい活字がゴールデンと名づけられたのである。しかし、紙が間に合わなかったので、『輝く平原の物語』（挿絵なしの最初の版）が先に出た。『黄金伝説』の扉（前ページ）はトロイ活字、本文（上）はゴールデン活字である。『ソネットと叙情詩』（P260）と『手と魂』（P261）は扉もゴールデン活字になっている。

文：ヤコブス・デ・ヴォラギネ／デザイン：ウィリアム・モリス／印刷：ケルムスコット・プレス／ハマスミス刊／1892年

🌸『ソネットと叙情詩』扉 Sonnets and Lyrical Poems

文：ダンテ・ゲイブリエル・ロセッティ／デザイン：ウィリアム・モリス／印刷：ケルムスコット・プレス／ハマスミス刊／ 1894年

WILLIAM MORRIS

❀『手と魂』扉 Hand & Soul

文：ダンテ・ゲイブリエル・ロセッティ／デザイン：ウィリアム・モリス／印刷：ケルムスコット・プレス／ハマスミス刊／1895年

WILLIAM MORRIS

🌸『輝く平原の物語』扉 The Story of the Glittering Plain or the Land of Living Men

文・デザイン：ウィリアム・モリス／印刷：ケルムスコット・プレス／ハマスミス刊／1894年

WILLIAM MORRIS

THE MUSIC as the singers enter and stand before the curtain, the player-king and player-maiden in the midst.

LOVE IS ENOUGH: have no thought for tomorrow
If ye lie down this even in rest from your pain,
Ye who have paid for your bliss with great sorrow:
For as it was once so it shall be again,
Ye shall cry out for death as ye stretch forth in vain

FEEBLE hands to the hands that would help but they may not,
Cry out to deaf ears that would hear if they could;
Till again shall the change come, and words your lips say not
Your hearts make all plain in the best wise they would,
And the world ye thought waning is glorious and good:

AND no morning now mocks you and no nightfall is weary,
The plains are not empty of song and of deed:
The sea strayeth not, nor the mountains are dreary;
The wind is not helpless for any man's need,
Nor falleth the rain but for thistle and weed.

O SURELY this morning all sorrow is hidden,
All battle is hushed for this even at least;
And no one this noontide may hunger, unbidden
To the flowers and the singing and the joy of your feast,
Where silent ye sit midst the world's tale increased.

『恋だにあらば』本文 Love is Enough

文・デザイン：ウィリアム・モリス／印刷：ケルムスコット・プレス／ハマスミス刊／1897年

WILLIAM MORRIS

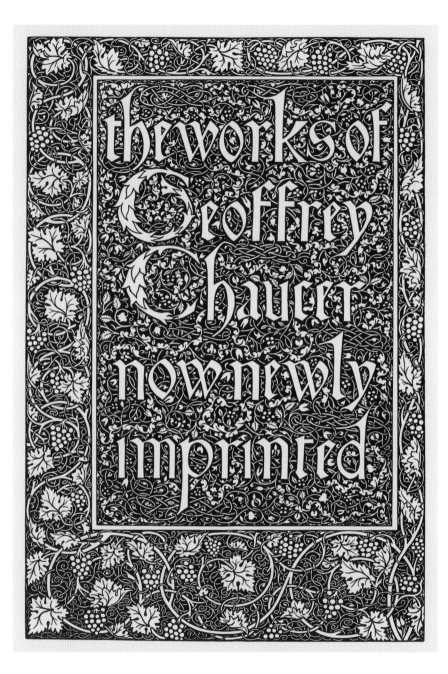

🌸 『ジェフリー・チョーサー作品集』扉 The Works of Geoffrey Chaucer

『ジェフリー・チョーサー作品集』ではトロイ活字（18ポイント）を縮めたチョーサー活字（12ポイント）が使われた。モリスは本当はトロイ活字を使いたかったが、この大きさでは1000ページを超えてしまうので、経済的理由で小さな活字にしなければならなかった。

編纂：F・S・エリス／文・デザイン：ウィリアム・モリス／印刷：ケルムスコット・プレス／ハマスミス刊／1896年

WILLIAM MORRIS

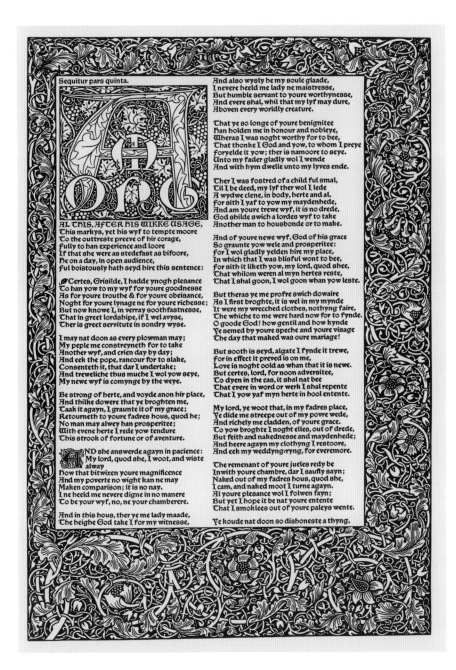

🌸 『ジェフリー・チョーサー作品集』本文 The Works of Geoffrey Chaucer

モリスは美しい本をつくろうとしたが、決して豪華本趣味ではなく、むしろ手に取りやすく読みやすい小型本を好んだ。『ジェフリー・チョーサー作品集』は大型で字がこまかいので、ちょっと読みにくい。だれでも買える読みやすい本のうちに〈美しい本〉を見たモリスのデザイン哲学が感じられる。

編纂：F・S・エリス／文・デザイン：ウィリアム・モリス／印刷：ケルムスコット・プレス／ハマスミス刊／1896年

WILLIAM MORRIS

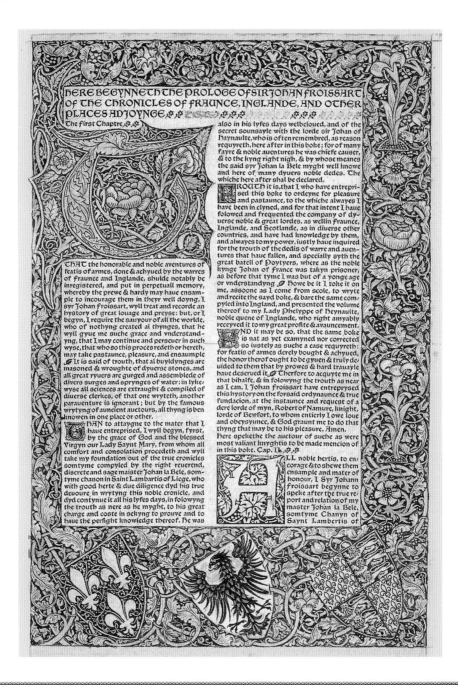

🌸『フロワサール年代記』本文試し刷り Froissart's Chronicles

1つのページに世界が映っているのではないかと思えるようなレイアウトである。チョーサー活字で『ジェフリー・チョーサー作品集』と対になるはずの本であった。しかしモリスの死によって、試し刷りの段階で終わった。できているページだけがまとめて出版された。巨大なイニシャルが躍っている。3つの紋章楯の下に繁茂するつる草や花の連なりは決して同じ形をくりかえさず、無限にのびてゆき、生命の流れを感じさせる。モリスはその中に、自分の生命を伝え、私たちに贈ってくれている。

文：バーナー卿／デザイン：ウィリアム・モリス／印刷：ケルムスコット・プレス／1897年

クリスティーナ・ロセッティ
スキャンダラスな兄の陰に

1830-94年

　ロセッティ家はイタリアからやってきた。父ゲイブリエル・ロセッティはイタリアの詩人・学者で、1824年に政治的亡命者として英国に逃れてきた。4人の子どもはいずれも芸術家となった。長女マリアは1824年に生まれた。画家となった長男ダンテ・ゲイブリエルは1828年、ウィリアム・マイケルは1829年、末娘クリスティーナは1830年に生まれた。

　クリスティーナは、スキャンダラスで派手な生涯を生きた兄の陰で、ひっそりと生きた。しかし彼女は詩人として活躍し、ラファエル前派の文学活動を支えた。

　1850年、ダンテ・ゲイブリエル・ロセッティは芸術雑誌『ジェーム（芽生え）』の創刊をラファエル前派の仲間に提案した。ラファエル前派は絵画だけでなく、文学にまたがる運動だったのである。1850年1月の創刊号はホルマン・ハント（P163）の版画を表紙にして、ウィリアム・ロセッティ、クリスティーナ・ロセッティなどの詩が入っていた。

　クリスティーナは『ゴブリン・マーケット』（1862）、『王子の旅』（1866）、『行列』（1881）などを発表した。彼女の妖精世界の詩は、19世紀末のファンタジー文学を開花させた。晩年は信仰詩に向かった。

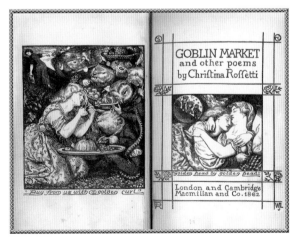

『ゴブリン・マーケット』
クリスティーナ・ロセッティ著
（1862）

🌼『ジェフリー・チョーサー作品集』の飾り文字 The Works of Geoffrey Chaucer

四角の中に収められたアルファベットという小さな装飾空間を埋めることはモリスの楽しみであった。モリスにとってこの小さな世界は、まるで広い森のように自由な国であったのだろう。唐草がどんどん茂ってアルファベットを貫いて迷路のようなしげみになっていく。彼は夢中になってその線を彫っていたのだろう。アルファベットは単なる記号ではなく、意味や物語さえ持っていると思っていたのではないだろうか。

編纂：F・S・エリス／文・デザイン：ウィリアム・モリス／印刷：ケルムスコット・プレス／ハマスミス刊／1896年

WILLIAM MORRIS

🌸『ジェフリー・チョーサー作品集』の飾り文字 The Works of Geoffrey Chaucer

編纂：F・S・エリス／文・デザイン：ウィリアム・モリス／印刷：ケルムスコット・プレス／ハマスミス刊／1896年

WILLIAM MORRIS

第3章 ❀❀❀❀❀❀❀❀❀❀❀❀❀❀❀

モリスの旅はつづく

Chapter 3 The Journey Continues

モリスの旅はつづく

アーツ・アンド・クラフツ運動からアール・ヌーヴォーへ

　ウィリアム・モリスは装飾に〈平面〉と〈自然〉をもたらした。3次元のイリュージョンをもたらす厚ぼったい装飾を平面化したことは、ものと形の2重化、ものからの形の分離をもたらした。実はこのことがモダン・デザインの誕生につながるのである。

　ものから形（パターン、平面）がとり出され、形だけを自由にあつかえるようになる。モリスはものの表面を平面化し、パターンとして研究することで、〈デザイン〉をとり出した。彼のつくったパターンは壁紙、織物、染物、ステンドグラスなどに応用される。さらに3次元の家具や食器などに展開される。

　モリス・マーシャル・フォークナー商会では、建築家フィリップ・ウェッブ（P89）が主に家具を担当していた。また、画家ロセッティ（P133）やフォード・マドックス・ブラウン（P121）などが家具に興味を持った。

　モリスの工房活動は、アーツ・アンド・クラフツ運動の大きな流れに合する。そこでモリスの思想は、ウォルター・クレイン（P281）、C・F・A・ヴォイジー、C・R・アシュビーなどに影響する。次々と新しい工房やギルドがつくられる。

　1884年にあらわれたセンチュリー・ギルドのアーサー・マックマードーは、波のようにゆらめく装飾によって、アール・ヌーヴォーの先駆者といわれている。モリスの平面化と生長する自然のイメージは、アーツ・アンド・クラフツ運動のおだやかなデザインの中に、ダイナミックなアール・ヌーヴォーの曲線を誕生させる刺激をはらんでいた。

　C・R・アシュビーは1888年、ギルド・オブ・ハンディクラフトを結成した。アシュビーのデザインは1900年のウィーン・セセッション（分離派）展で好評であった。

　W・R・レサビー、アーネスト・ギムソンは1890年、ケントン・カンパニーを結成した。ギムソンの直線的でシンプルなデザインの椅子はモダン・デザインを予告していた。

　アーツ・アンド・クラフツ運動の先端はアール・ヌーヴォー・スタイルに達していた。

　英国におけるアール・ヌーヴォーの中心は、チャールズ・レニー・マッキントッシュ（P287）とM・H・ベイリー・スコットであった。グラスゴー派といわれるマッキントッシュは、直線的な

構成のうちに、生成する植物の繊細な曲線を絡ませ、古代ケルトの神秘的な雰囲気とモダンなセンスを融合していた。

　ベイリー・スコットはモリスの影響を受けながら、英国のおだやかで優雅な〈アール・ヌーヴォー〉調の家具をつくった。

　19世紀末のモリスやアーツ・アンド・クラフツ運動によるプレ・モダン・デザインともいえる試みは、まだエリートのものであったが、やがて、それらの実験を吸収しつつ、大衆性を加えた、商業的なデザイン会社が登場してくる。アンブローズ・ヒールのヒール＆サン家具会社、アーサー・レーゼンビー・リバティ（P293）のリバティ商会などがある。

　リバティ商会は1893年に設立された。アール・ヌーヴォーなどはやりのスタイルをソフィスティケートして、大衆が受け入れやすいデザインにするなどして、大量生産化した。イタリアではリバティ商会がアール・ヌーヴォー・スタイルの代名詞になるほど人気を集めた。結局、リバティ商会はアール・ヌーヴォーを世界中に広めるのに役立った。

　モリスの〈平面〉と〈自然〉は、アーツ・アンド・クラフツ運動からアール・ヌーヴォーへの変化をもたらし、モダン・デザインを誕生させた。

　しかし、モリスのデザイン革命は、イギリスでは完全に開花しなかった。その成果は、フランス、ベルギー、ドイツなどヨーロッパ大陸で花開くのである。アール・ヌーヴォーはフランスのパリやナンシー、ベルギーのブリュッセル、オーストリアのウィーン、ドイツのミュンヘンなどで盛んになる。イギリスではマッキントッシュが突出しているが、結局、祖国では認められなかった。

　モダン・デザインは英国で誕生するが、ヨーロッパ大陸に移ってゆく。それとともに、その起源であるモリスは長らく忘れられていった。

　モリスが再評価されるのは、1960年代、アール・ヌーヴォーが再評価されるようになってからである。そこで注目されたのは、モリスの〈自然〉である。その〈平面〉については、モダン・デザインにおいて消化吸収されてきた。しかし、デザインがいかに〈自然〉をとらえて、人間と自然が対立してきた近代を超えて、人間に自然をとりもどすかについては、モダン・デザインはあまり考えてこなかった。

　しかしこれこそ、モリスが表現しようとしてきた〈自然〉だったのではないだろうか。モリスは自然の森に向かって、ファンタジーの旅をくりひろげる。その旅は終わることがなく、私たちもその旅をつづけている。

The Journey Continues

From the Arts and Crafts Movement to Art Nouveau

William Morris brought both two-dimensionality and images of nature to the decorative arts. His flattening of the heavy, thick decoration that had been used to achieve the illusion of three-dimensionality separated object and form, dividing them into two separate layers. The new duality, detaching the form from the object, releasing the plane from the stubborn solidity of the three-dimensional perspective, was connected to the birth of Modern Design.

Morris derived forms (or patterns) from objects, then used those forms freely, combining and manipulating them to achieve the effects he desired. His studies in flattening the surfaces of objects and turning them into patterns enabled him to extract and vitalize them as design elements. The patterns created through that process were then applied in wallpaper, textile (both woven and printed designs), stained glass, and other media. Morris also applied these two-dimensional patterns in three-dimensional works such as furniture and tableware.

At Morris, Marshall, Faulkner & Co., the design and decorating firm that Morris founded, Philip Webb, an architect, was in charge of furniture design. The artists Dante Gabriel Rossetti and Ford Madox Brown were also interested in the application of design to furniture and contributed, for instance, painted panels on the firm's cabinetry, as well as designing ceramic panels and glass for it. The work created in Morris's studio connected with and stimulated the grand trends in the Arts and Crafts Movement, in which Morris's ideas influenced the illustrator and decorative designer Walter Crane, the decorative designer and architect Charles Francis Annesley Voysey, and Charles Robert Ashbee, another architect-designer whose work included furniture, metalwork, and textile. Morris and the Arts and Crafts Movement also inspired the founding of many new workshops and guilds.

Arthur Heygate Mackmurdo, who founded the Century Guild in 1884, is regarded as a pioneering precursor of Art Nouveau for the subtly sinuous forms of his designs. His images of nature, an extension of Morris's flattening of the design world, stimulated the birth of the lush, dynamic curves of Art Nouveau from within the simpler, gentler designs of the Arts and Crafts Movement.

Charles Robert Ashbee, who formed his Guild of Handicraft in 1888, was another major influence on the Arts and Crafts Movement—and its evolution into Modern Design. His designs were well received at, for example, the exhibition of the Vienna Secession in 1900, whose organizers were concerned, above all, with freeing art from the confines of academic tradition.

The architect-designers William Richard Lethaby and Ernest Gimson founded Kenton & Co. in 1890. Gimson was described by art historian Nicolaus Pevsner as "the greatest of the English architect-designers." His simple chair designs, with their straight lines, were a

striking harbinger of Modern Design.

The leading edge of the Arts and Crafts Movement also connected directly to the emergence of the Art Nouveau style. In Britain, the central figures in Art Nouveau were Charles Rennie Mackintosh and Mackay Hugh Baillie Scott. Mackintosh, the architect-designer leader of the Glasgow School, integrated the mystical ambience of the ancient Celts with a modern sensibility, weaving the delicate, vital curves of plants within his linear compositions. He admired Japanese design for its simple forms and use of natural materials. Baillie Scott, who was influenced by Morris, created graceful, elegant Art Nouveau furniture in a very British manner.

Despite Morris's socialist leanings, the experiments by Morris and the Arts and Crafts Movement, which might be described as "Pre-Modern Design," were confined to furnishings designed by and for the elite. In time, however, commercial design companies emerged to learn from those experiments and make their achievements more widely accessible. These including Ambrose Heal's Heal & Son and Arthur Lasenby Liberty's Liberty & Co. Heal & Son, now a group of British furniture and furnishings stores, was founded in 1910. Liberty & Co., the world-renowned department store, was founded in 1893. It mass produced versions of Art Nouveau and other popular styles in forms, and at prices, that the public could readily accept, thus creating a new mass market for good design. So popular were its products that, in Italy, for example, Liberty became a synonym for the Art Nouveau style, and, in Japan, Liberty remains a prestigious brand available in leading department stores. By offering good design at affordable prices, Liberty contributed to the spread of Art Nouveau throughout the world.

Morris's fusion of two-dimensional designs and designs inspired by nature thus helped to inspire the transition from the Arts and Crafts Movement to Art Nouveau, an evolution that then went on to give birth to Modern Design. Morris's design revolution did not, however, attain its fullest development at home in Britain. It flourished more fully in France, Belgium, Germany, and other areas of the Continent. Art Nouveau was vigorous in Paris and Nancy, in Brussels, in Vienna, and in Munich. Mackintosh was a pioneering creative presence in Britain, but his Art Nouveau work was not widely appreciated there during his lifetime.

Modern Design, while born in Britain, thus grew to maturity on the Continent. With that shift of focus, the contributions of William Morris, the font and wellspring of Modern Design, were long forgotten. It was not until the 1960s, with a reevaluation of Art Nouveau, that new perspectives on Morris's work emerged. That reassessment focused on the role of designs from nature in Morris's work. The planar quality of his work had been thoroughly understood and absorbed by the Modern Design movement. Modern Design had not, however, given much thought to how to treat nature in design and how to reconnect nature and humanity, to transcend an age in which human beings and nature seemed to be in constant conflict.

Was not that connection to nature, a harmony between human beings and nature, precisely the relationship to nature that Morris was trying to express? Morris explored his beloved forests, marvelous treasure houses of nature, to plot his fantasy journeys, journeys without end that even today shape our own never-ending stories.

レッド・ハウス
Red House

幸せだった青春の家

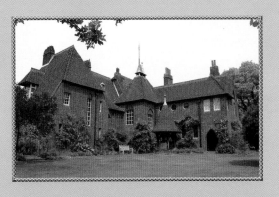

　すべてはこの家からはじまった。仲間が集まってつくったレッド・ハウスの評判があまりによかったので、壁紙やテキスタイル、家具などの工房をはじめ、インテリア・デザインを引き受けるようになった。ヴィクトリア期の室内には家具がぎっしりと置かれていたが、モリスはできるだけ家具や掛物を少なくし、当時の人には、がらんとしてなにもないように見えるインテリアをデザインした。

　階段ホール（次ページ上）はシンプルな直線で構成されている。右手の食器戸棚にはモリスが絵を描いた。階段の柱は先が尖っていて、ゴシック風である。モリスとウェッブは中世風の大きな家具をはじめつくった。大きすぎて、重くて動かせないので、やがて小型の家具をつくるようになった。

　ドローイング・ルーム（次ページ下）にあるセトル（背の高い大きな長椅子で戸棚がついている）は初期の家具の例である。もとは、ロセッティとバーン＝ジョーンズによる絵が描かれていたが、色あせてしまったので、今は白く塗り直されている。

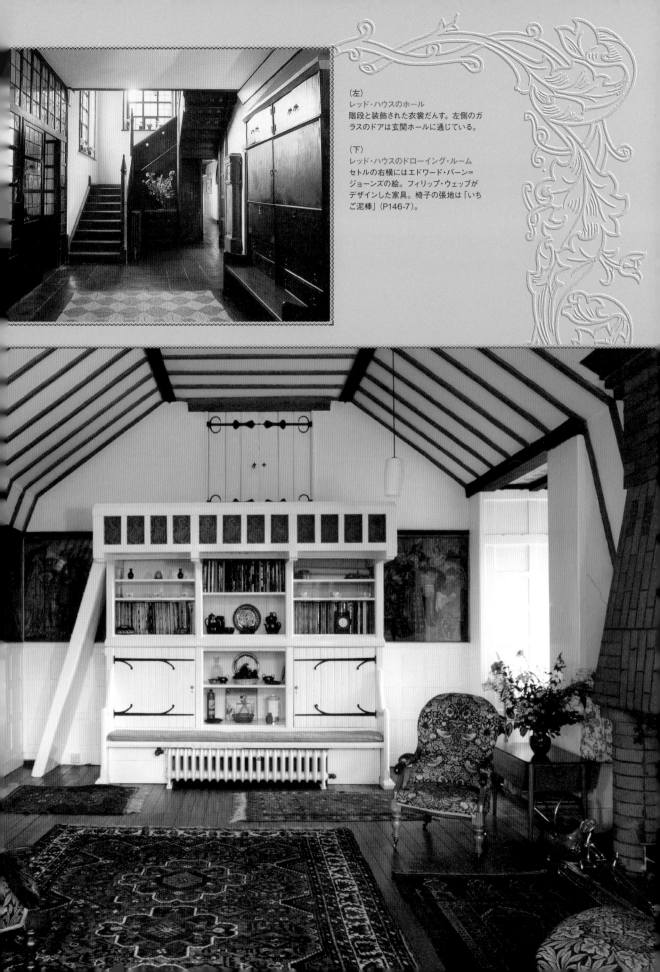

（左）
レッド・ハウスのホール
階段と装飾された衣裳だんす。左側のガ
ラスのドアは玄関ホールに通じている。

（下）
レッド・ハウスのドローイング・ルーム
セトルの右横にはエドワード・バーン＝
ジョーンズの絵。フィリップ・ウェッブが
デザインした家具。椅子の張地は「いち
ご泥棒」（P146-7）。

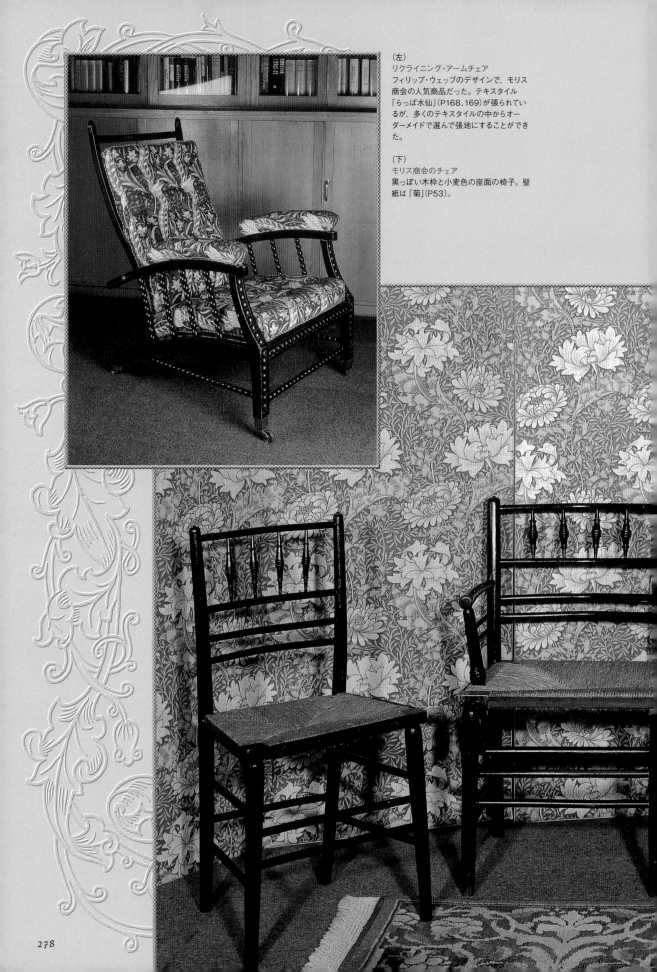

（左）
リクライニング・アームチェア
フィリップ・ウェッブのデザインで、モリス
商会の人気商品だった。テキスタイル
「らっぱ水仙」（P168、169）が張られてい
るが、多くのテキスタイルの中からオー
ダーメイドで選んで張地にすることができ
た。

（下）
モリス商会のチェア
黒っぽい木枠と小麦色の座面の椅子。壁
紙は「菊」（P53）。

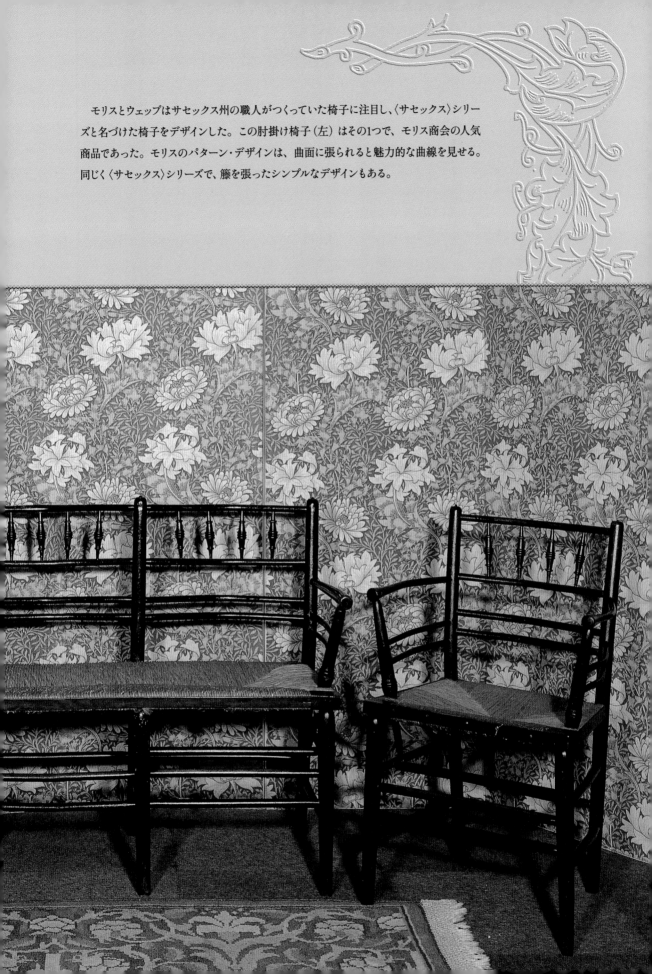

モリスとウェッブはサセックス州の職人がつくっていた椅子に注目し、〈サセックス〉シリーズと名づけた椅子をデザインした。この肘掛け椅子（左）はその1つで、モリス商会の人気商品であった。モリスのパターン・デザインは、曲面に張られると魅力的な曲線を見せる。同じく〈サセックス〉シリーズで、籐を張ったシンプルなデザインもある。

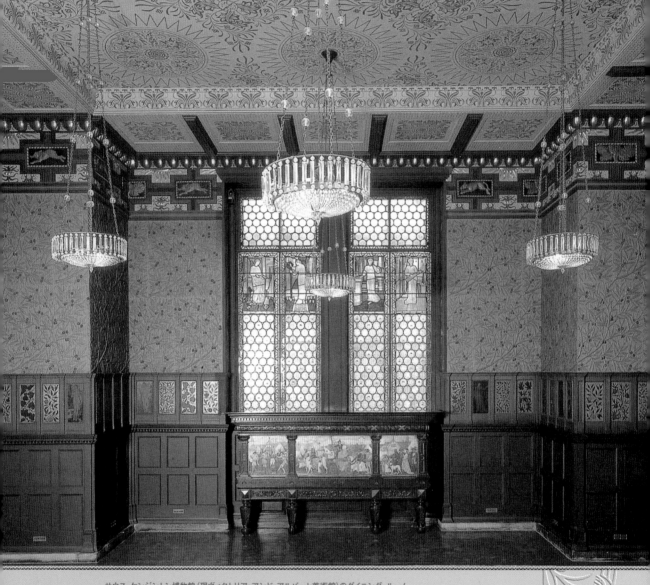

サウス・ケンジントン博物館（現ヴィクトリア・アンド・アルバート美術館）のダイニング・ルーム
1867年にモリス・マーシャル・フォークナー商会が内装設計と施工を行った。

　　内装や建築では、ほとんど親しい友人の家の仕事をしたモリスが公共の建物をデザイ
ンした珍しい例がサウス・ケンジントン博物館のグリーン・ダイニング・ルームである。壁の
上部にウェッブが描いた動物のシリーズ（飾り帯）があるが、その下には花、果物、つる
草と葉が茂るモリスの植物装飾が咲き乱れている。

ウォルター・クレイン
アーツ・アンド・クラフツのマスター

Walter Crane
1845-1915年

　クレインは、モリスとともに、アーツ・アンド・クラフツ運動の最も熱心な推進者であった。彼はまず、子どもの絵画の画家として出発した。1860年代に第1次の絵本ブームがあり、クレインはケイト・グリーンナウェイ、ラルフ・コルデコットと並ぶ人気画家であった。原色の明るい色を使った絵本〈トイ・ブック〉はよく知られている。

　このような子どもの絵本、童謡などのブームは、民衆芸術、フォーク・アートの復活を目指すアーツ・アンド・クラフツ運動と深く結びついていた。クレインはやがて絵本から、織物、陶器、モザイク、ステンドグラスなどにいたる工芸全体にデザインの仕事を広げていった。そして当然、モリスの仕事に出会った。

　クレインがモリスと出会ったのは、1871年、ジョージ・ハワードの紹介だったといわれる。ジョージは後にカーライル伯爵となり、モリスの友人、パトロンであった。

　モリスとの交際で、クレインは工芸の広い世界に入っていくとともに、社会主義運動の世界へ導かれる。モリスやクレインにとって、政治の世界はしばしば芸術的感性を裏切るが、工芸運動において、それらの体験は無駄ではなかった。アーツ・アンド・クラフツは大きな運動の流れとして展開していったのである。

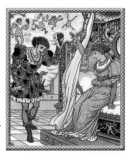

『かえるの王子』
ウォルター・クレイン画
（1874）

壁紙「白鳥といぐさとあやめ」
デザイン：ウォルター・クレイン
（1875）

「歌曲 牧神の笛 ウォルター・クレイン画（1883）

285

ケルムスコット・マナー

Kelmscott Manor

地上の楽園

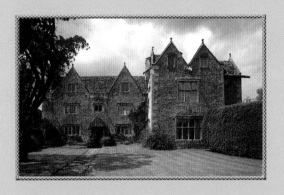

　1871年、テームズ上流のリッチレイドにあるカントリー・ハウス「ケルムスコット・マナー」をモリスは見つけた。美しい田園に包まれたこの屋敷は地上の楽園、ユートピアのように思えた。彼はロセッティと共同でこの家を借りた。1870年代のモリスはあふれてくるようにおびただしい壁紙やテキスタイルのデザインをするが、休暇を過ごすこの地での田園生活がそれらのアイデアを育てたのかもしれない。しかしジェーンは夫をロンドンに残し、子どもたちを連れてケルムスコット・マナーに去り、ロセッティの傍にいるといったこともあった。

　だが、1882年、ロセッティが没し、この家はモリスのものとなった。ケルムスコット・マナーは彼がいつかそこに帰ってゆくユートピアとして理想化されるようになった。そこでは人々は愛し合い、幸せに生きつづける、と彼は夢想した。

　ドローイング・ルーム（応接間／右ページ上）は白いシンプルな壁と、椅子の「朱雀と竜」（P134）の大柄なデザインが対照的である。

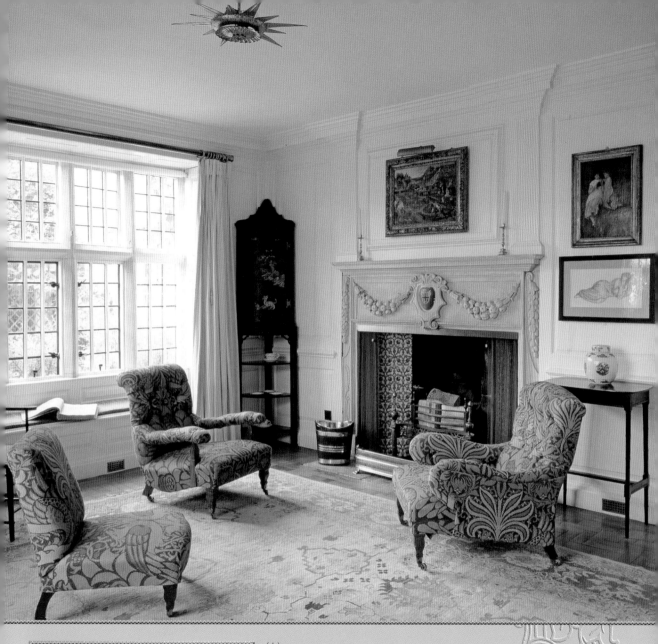

（上）
ケルムスコット・マナーのドローイング・ルーム

（下）
ケルムスコット・マナーの一室
ジェニー・モリスの読書椅子、その左にはテキ
スタイル「ケネット」（P152）のカーテン。

この家では、モリスとジェーンはそれぞれ別な寝室を持っていた。モリスは17世紀はじめにつくられた4本柱の巨大なベッドに寝ていた（下）。ベッド上部の飾り帯はメイ・モリスが、ウィリアム・モリスの詩「ケルムスコットのベッドで」を刺繍したものである。ベッド・カーテンは「格子垣（トレリス）」（P29-31）のデザイン。ベッド・カヴァーはジェーンの刺繍である。晩年のモリスは、妻と娘の愛にくるまっていたのであろうか。

（上）
ケルムスコット・マナーの
読書室

（下）
ケルムスコット・マナーの
モリスの寝室
大きなベッドの上部には
次女メイの刺繍したモリス
の詩。

オーブリー・ビアズリー

モリスの悪魔の弟子

Aubrey Beardsley

1872-98年

　ビアズリーは明らかにモリスの精神的な子どものたちの1人であるが、鬼っ子であり、異端であり、悪魔の弟子である。モリスは『ジェフリー・チョーサー作品集』のような、バーン=ジョーンズの挿絵をいっぱい入れた『アーサー王の死』を出したいと思っていた。しかしバーン=ジョーンズはもう、たくさんの挿絵を描く気力がなさそうであった。

　オスカー・ワイルドは新進の挿絵画家オーブリー・ビアズリーを紹介してきた。モリスはバーン=ジョーンズのまねに過ぎないといって認めなかった。

　ビアズリーはケルムスコット版『魔女シドニア』の挿絵を描いたが、採用されなかった。ビアズリーは自分の挿絵を入れた『アーサー王の死』をデント社から1893年に出した。そのことはモリスを一層怒らせた。モリスはバーナード・ショーへの手紙で「ビアズリーは軽蔑にも値しない」と書いている。

　独学で絵を描いていたビアズリーは1891年にバーン=ジョーンズに出会い、認められる。そして美術雑誌『ザ・ストゥディオ』に紹介され、天才的な少年画家として知られる。ワイルドの『サロメ』でスキャンダラスな注目を集めた。しかし1898年、25歳で没する。モリスの没後、2年しかたっていなかった。

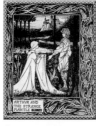

『アーサー王の死』
トマス・マロリー著
オーブリー・ビアズリー画
（1893）

雑誌『ザ・ストゥディオ』
オーブリー・ビアズリー画
（1893）

『サロメ』オスカー・ワイルド著
オーブリー・ビアズリー画
（1896）

『髪盗み』アレクサンドル・ポープ著、オーブリー・ビアズリー画（1896）

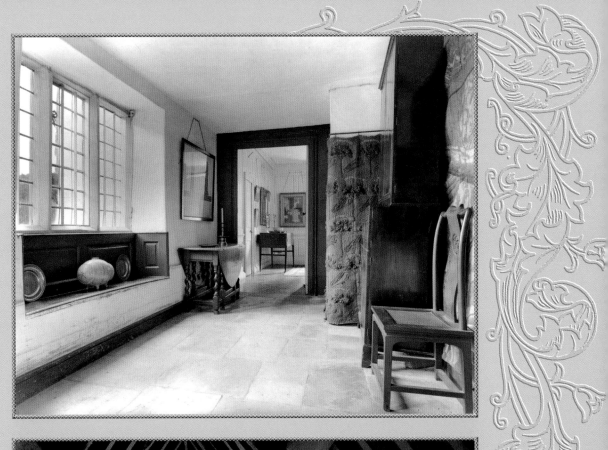

（上）ケルムスコット・マナーの北ホールからパネル・ルームを見た眺め　（下）ケルムスコット・マナーの屋根裏

チャールズ・レニー・マッキントッシュ
グラスゴーの優雅な冒険家

❧❧❧

Charles Rennie Mackintosh
1868-1915年

　マッキントッシュはアーツ・アンド・クラフツ運動の波を受けながら、グラスゴーで〈新しい美術（アール・ヌーヴォー）〉を花咲かせた。マッキントッシュがモリスに出会ったことはあるだろうか。可能性はある。彼は1868年に生まれた。モリスはすでにクイーンズ・スクエアで商会を開いていて、1866年にサウス・ケンジントン博物館のグリーン・ダイニングルームの内装をしている。マッキントッシュは建築家の修行をし、1884年にグラスゴー美術学校の夜間クラスに入っている。1889年に建築家として働きはじめ、そのデザインがサウス・ケンジントン博物館に出品され、入賞している。この博物館と親しいモリスは、マッキントッシュのデザインを見ていたかもしれない。

　1896年、ミス・クランストンのティールームのインテリア装飾を依頼され、マッキントッシュの本格的活動がはじまる。この年にモリスは没している。スコットランドというアーサー王伝説のふるさととの、ケルト文様などを消化したマッキントッシュのグラスゴー・スタイルは、英国のアーツ・アンド・クラフツからアール・ヌーヴォーへの転換の重要なポイントとなった。モリスがせめて1900年まで生きていられれば、マッキントッシュがデザインしたスコットランド・ローズを見られただろう。

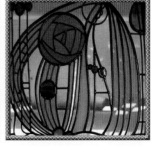

ウィロー・ティー
ルームの外観
デザイン：チャー
ルズ・レニー・マッ
キントッシュ
（1904）

ハウス・フォー・
アート・ラヴァー
デザイン：チャー
ルズ・レニー・マッ
キントッシュ
（1900、実現
せず1996再建）

ハウス・フォー・アート・ラヴァー　デザイン：チャールズ・レニー・マッキントッシュ
（1900、実現せず1996再建）

ケルムスコット・ハウス
Kelmscott House

旅の終わりの家

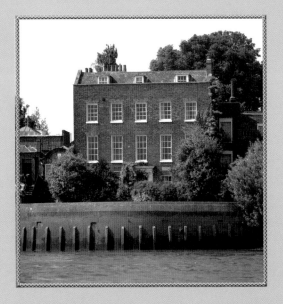

　1878年、モリスはテームズ河のほとり、ハマスミスに引越した。彼の好きなケルムスコット・マナーにちなんで、ケルムスコット・ハウスと名づけた。応接間からの川の眺めがすばらしかった。1880年代にはこの部屋で社会主義同盟の会合が開かれていた。この部屋にはフィリップ・ウェッブがつくったレッド・ハウスの暖炉が移されていた。

　ダイニング・ルームの壁には「るりはこべ」（P51）が張られ、大きなペルシャ絨毯が壁掛けとして下げられている。

（上）
ケルムスコット・ハウスのダイニング・ルーム
暖炉はレッド・ハウス時代にフィリップ・ウェッブがつくったもの。衣裳だんすには『ジェフリー・チョーサー作品集』の挿絵が描かれている。

（左）
ケルムスコット・ハウスの室内

　この時代にはモリスの壁紙やテキスタイルによるインテリア・デザインが好評で、多くの
家を飾った。サセックス州のスタンデンは、ウェッブが弁護士のビールのために建てた家
で、モリスのデザインがふんだんに使われている。
　ウォルバーハンプトンのウィトウィック・マナーもモリスのテキスタイルを使っている。どち
らもナショナル・トラストとして保存されている。

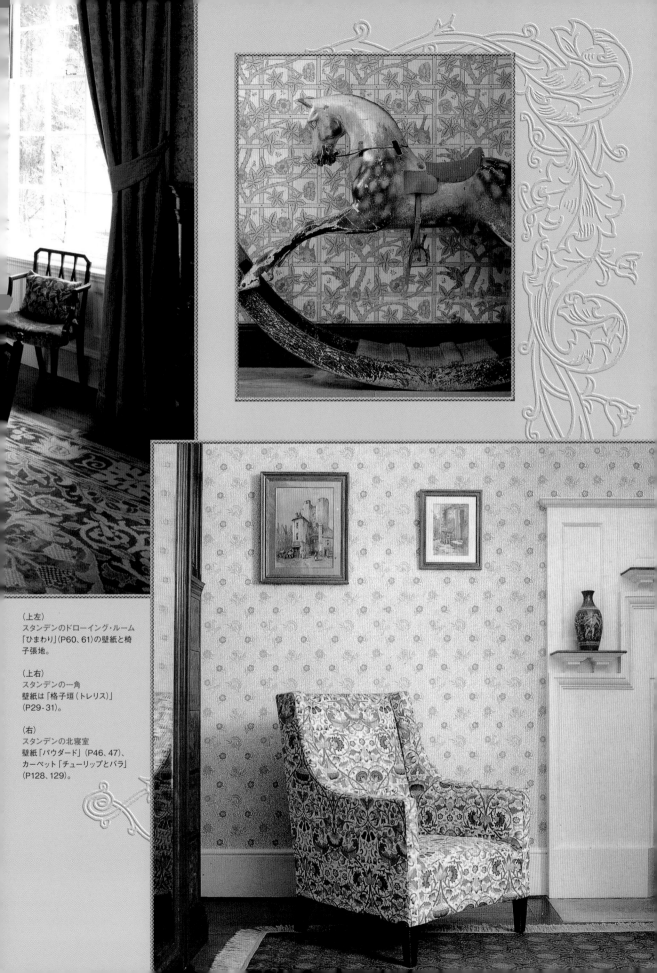

（上左）
スタンデンのドローイング・ルーム
「ひまわり」（P60、61）の壁紙と椅
子張地。

（上右）
スタンデンの一角
壁紙は「格子垣（トレリス）」
（P29-31）。

（右）
スタンデンの北寝室
壁紙「バウダード」（P46、47）、
カーペット「チューリップとバラ」
（P128、129）。

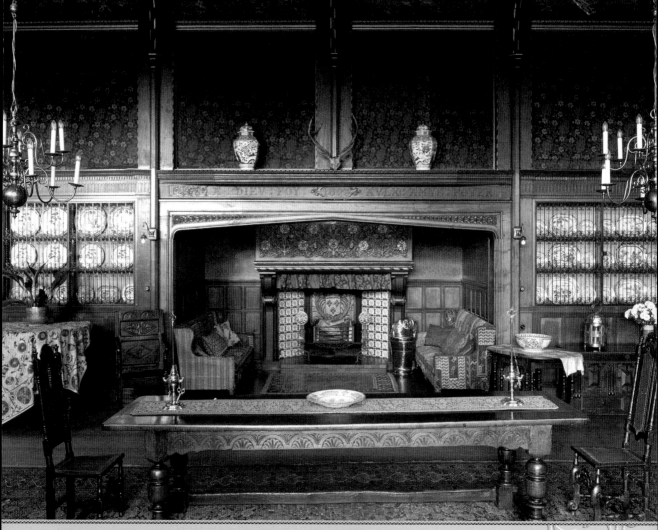

（上）
ウィトウィック・マナーの談話室
奥まった小室（アルコーヴ）のすぐ
上にモリスのタペストリーが飾られ
ている。

（右）
ウィトウィック・マナーのビリヤー
ド・ルーム
壁紙「るりはこべ」（P51）、テキスタ
イル「小鳥」（P135）のカーテン、椅
子の張地「チューリップとバラ」
（P128、129）。

アーサー・レーゼンビー・リバティ
美術百貨店の創立者

❧❧

Arthur Lasenby Liberty
1843-1917年

　リバティは1862年に大きな洋品店で働き、日本商品に注目するようになった。1864-75年、東洋美術品店を開き、1888-9年、日本旅行をして、美術品を買いつけた。また家具をあつかう店をつくり、古いオリエンタルなものから現代にいたるあらゆる家具を売り、ヨーロッパ中に店を出した。ダンテ・ゲイブリエル・ロセッティ、バーン=ジョーンズ、ジェームズ・ホイッスラー（米国人の画家）などの作品も買っていた。モリス商会などと比較にならないほど大企業であったが、モリスやアーツ・アンド・クラフツのデザイナーたちにも目を配っていた。1890年代にはクリストファー・ドレッサー（産業工芸家）と契約している。

　モリス商会をのみこもうとするこの大企業にモリスはおびやかされていた。1885年にはモリスの工場があったマートン・アビイのリトラー・プリント工場を買収した。ここでプリントされたアール・ヌーヴォー風の布はスティル・リバティ（リバティ様式）として、イタリアなどヨーロッパ各地で売られた。

　モリスは口惜しい思いをしたろうがリバティ百貨店（商会）の資本力にはかなわなかった。リバティはデザイナーの名を出さないことが多かったので、それぞれのデザインの作者がわからなくなっている。

衣裳にリバティ・プリントが使われた
オペラのポスター

リバティ・アート・ファブリックの宣伝ポスター

リバティ商会のチューダー・ハウス

本書に掲載した作家名、作品名、物語のタイトル（日本語訳）は
一般的に知られている名称を掲載しています。

❀ 作品クレジット付記 ❀

P33、34、36、38、39、45、56、61、76、80、87、100-102、107、109、110-114、
117-120、135、142、144、158、167、175、180、P188-189
V&A/amanaimages

●

P65、129、130、134、143、145、151、283上、284下、286上、289上
BAL/amanaimages

●

P206
Art Archive/PPS

●

P186、187、222-225、229-232、256
The Bridgeman Art Library/Aflo

●

P277下、283下、290-191
Arcaid/amanaimages

●

P284上、286下
ToFoto/amanaimages

●

P288
Aflo

●

P292上
corbis/amanaimages

❀ 所蔵 ❀

P212-219、235-241、
246、247、252-255、
262、263
和洋女子大学メディアセンター

❀ 協力（敬称略）❀

アートハーベスト
株式会社アフロ
株式会社アマナイメージズ
株式会社ビーピーエス通信社
和洋女子大学メディアセンター

本書をまとめるにあたり、上記の方々を含たくさんの皆様にご協力頂きました。
誠にありがとうございました。心より感謝いたします。

海野 弘　Hiroshi Unno
1939年生まれ。早稲田大学文学部ロシア文学科卒業。
出版社勤務を経て、幅広い分野で執筆を行う。
『ファンタジー文学案内』（ポプラ社）
『おとぎ話の幻想挿絵』『優美と幻想のイラストレーター ジョルジュ・バルビエ』
『夢みる挿絵の黄金時代 フランスのファッション・イラスト』
『野の花の本 ボタニカルアートと花のおとぎ話』
『おとぎ話の古書案内』『ロシアの挿絵とおとぎ話の世界』（パイ インターナショナル）
など著書多数。

クラシカルで美しいパターンとデザイン
ウィリアム・モリス
William Morris
Father of Modern Design and Pattern

2013年3月21日　初版第1刷発行

解説・監修　海野 弘

アートディレクション　原条令子
デザイン　公平恵美（PIE Graphics）
撮影　北郷 仁
翻訳　マクレリー・ルシー（ザ・ワード・ワークス）
校閲　酒井清一
編集　荒川佳織

Text by Hiroshi Unno
Art Director　Reiko Harajo
Designer　Emi Kohei (PIE Graphics)
Photographer　Jin Hongo
Translator　Ruth S. McCreery
Proofreader　Seiichi Sakai
Editor　Kaoru Arakawa

発行元　パイ インターナショナル
〒170-0005　東京都豊島区南大塚2-32-4
TEL 03-3944-3981　FAX 03-5395-4830　sales@pie.co.jp

PIE International Inc.
2-32-4 Minami-Otsuka, Toshima-ku, Tokyo 170-0005 JAPAN
Tel: +81-3-3944-3981　Fax: +81-3-5395-4830　sales@pie.co.jp

編集・制作　PIE BOOKS
印刷・製本　株式会社東京印書館